U0111048

鑑賞系列

3

玉石

● 沈泓　舒惠芳　著

鑑賞與收藏

品冠文化出版社

國家圖書館出版品預行編目資料

玉石鑑賞與收藏 ／ 沈泓　舒惠芳　著
　　──初版，──臺北市，品冠文化，2009〔民98.03〕
　　面；26公分 ──（鑑賞系列；3）
　　ISBN 978－957－468－662－9（平裝）
　1.古玉　2.玉器　3.蒐藏品
794.4　　　　　　　　　　　　　　　　　97021425

玉石鑑賞與收藏

著　　者／沈　泓　舒惠芳

責任編輯／林　　鋒

發 行 人／蔡 孟 甫

出 版 者／品冠文化出版社

社　　址／台北市北投區（石牌）致遠一路2段12巷1號

電　　話／（02）28233123・28236031・28236033

傳　　眞／（02）28272069

郵政劃撥／19346241

網　　址／www.dah-jaan.com.tw

E - mail ／ service@dah-jaan.com.tw

承 印 者／凌祥彩色印刷有限公司

裝　　訂／承安裝訂有限公司

排 版 者／弘益電腦排版有限公司

授 權 者／安徽科學技術出版社

初版1刷／2009年（民 98年）3月

初版2刷／2014年（民103年）9月

定 價 ／ 680元

序

　　玉文化是中華民族文化的源泉之一，如我們所說的仰紹文化、紅山文化，其實主要就是說那裏發掘出來的玉石玉器，這與世界上其他文明起源有著顯著的差異。我們現在藏玉、賞玉也就是在珍賞中國的「玉文化」。我們讀古代典籍，往往就是在讀玉。

　　《周禮》稱：「古之君子必佩玉，右徵角，左宮羽，趨以《采齊》，行以《肆夏》，周還中規，折還中矩，進則揖之，退則揚之，然後玉鏘鳴也。故君子在車則聞鸞和之聲，行則鳴佩玉……」可見玉之有聲有色，玉之輝煌。所以，玉自古就是高貴、典雅、美好、純潔的象徵。

　　陳氏《禮書》稱：「古之君子必佩玉，其制上有折衡，下有雙璜，中有琚，下有沖牙，貫之以組綬，納之以蠙珠，而其色有白、蒼、赤之辨，其聲有角、徵、宮、羽之應，其象有仁、智、禮、樂、忠、信、道、德之備……」除了玉的聲色詳述，還對佩玉的講究和「玉德」進行了概括。

　　《禮記》稱：「古之君子必佩玉。君子無故，玉不去身，君子於玉比德焉。」這句話成了玉德的名言。

　　《管子》稱：「先王以珠玉爲上幣，黃金爲中幣，刀布爲下幣。」可見玉比黃金爲貴，有至高的價值，是富貴的象徵。

　　我們說「金玉滿堂」，即言財富之多；我們說「金枝玉葉」，是對高貴公主的稱謂；我們說「玉樹臨風」，是讚美男人之偉岸；我們說「疑是玉人來」，是表示驚豔一瞥的詫異；我們說「金玉良緣」，是由衷肯定男女情緣契合之完美……可以這樣說，天地間一切美好的事物，都可以用玉來形容。所以說，玉是山川之精氣、人文之精華。

　　玉之美好在精神，玉之貴重在實用，玉之典雅在氣韻，玉之純潔在質地。古代最權威的東西莫過於國璽，而秦以後歷代帝王用的國璽都是玉石做的，稱爲玉璽。

　　古代封禪文字是刻在玉上的，稱爲玉牒。古代外交使節用的信物，稱爲玉節。古代樂器名貴也貴在玉，如玉磬、玉笛、玉篁、玉簫。

序

　　人們說：「黃金有價玉無價，藏金不如藏玉。」這是指的玉的收藏投資價值。玉器的收藏投資價值是由玉器自身的價值決定的。

　　從文字學上考察，漢代許慎在《說文解字》中對玉有這樣的解釋：「玉，石之美者。」這一注解從物質上和藝術上闡述了「玉」字的概念。

　　收藏家尋覓追求的「寶」字，是「玉」和「家」的結合。可見，先有玉，後有寶，寶是一種私有珍藏，有玉之家蓬蓽生輝。

　　有人說玉有五德，至高無上；有人說玉乃天雷生就，乃崇山之精液；有人說玉能鎮邪，能避災禍；有人說玉溫潤光潔，可修德養性；有人說玉光劍氣，玉女金童吉祥之輝，悅耳之聲……

　　玉如此神奇，如此靈性。筆者認爲，這是因爲中國人將高雅的精神追求傾訴到了一種最美好的物質上，將物質的石昇華爲精神享受，將有形變爲無形，乃至形成了一種特殊的文化現象。在物質生活滿足的前提下，古人和部分今人只要有一點閒錢，就會花在精神理想上，而這理想的具體化往往就是玉。

　　玉也被文人雅士稱爲自然天成之圖畫，無聲有韻之音樂，一握中令人心曠神怡，一瞥間令人心馳神往。所以，中國人藏玉、尊玉、貴玉、重玉、愛玉、用玉、佩玉、玩玉，此風盛世愈烈，當今恰逢盛世，故而玉風浩蕩。

　　玉之美貴在雕琢。古人將自己視爲一方玉，「有匪君子，如切如磋，如琢如磨」。每每把玩手中的玉飾，我們更能理解古人的肺腑之言：「玉不琢，不成器；人不學，不知道。」

　　琢磨璞玉，美玉出焉；琢磨君子，聖賢出焉。可見，「玉文化」的精髓，是美在琢磨，美在心靈，美在生生不息的創造。

　　父母給了我們一雙眼睛，我們用眼睛來發現美；玉給了我們一雙眼睛，我們的眼睛就有了靈性。

目　錄

目　錄

第一章
玉石收藏投資現狀

玉鑒瓊田三萬頃，著我扁舟一葉。

素月分輝，明河共影，表裏俱澄澈。

怡然心會，妙處難與君說。

<div align="right">——宋·張孝祥《念奴嬌·過洞庭》</div>

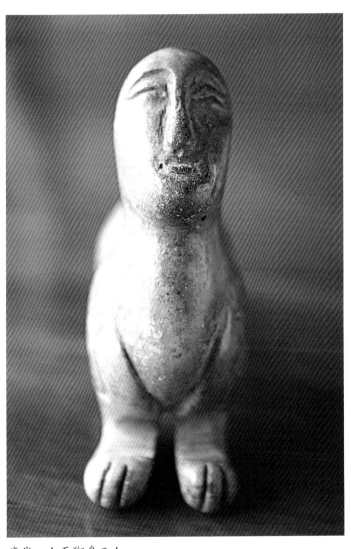

唐代　人面獅身玉人

近幾年，玉石價格暴漲，玉石市場不斷走強。這裏僅以和田玉為例，看看近 2 年的價格走勢，就可見中國玉石市場投資之火暴。

經過幾千年的挖掘，現在和田子料已經非常稀少了，而市場上對和田玉的需求卻越來越

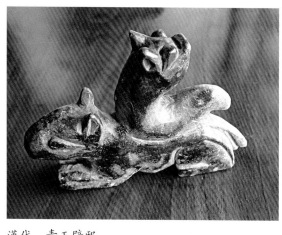

漢代　青玉辟邪

大，導致最近幾年原料價格連年翻番，2003 年極品的和田子料是 25 萬元／千克，2006 年已經漲到 100 萬元／千克。一般的和田子料，2003 年是 2 萬元／千克，2006 年已漲到 5 萬元／千克。就連以前不怎麼看好的和田山料價格也是一路狂漲，2003 年市場價 200 元／千克還鮮有人問津，而 2006 年普通山料在礦區的價格就是 700 元／千克，運到和田就漲到 1200 元／千克，運到烏魯木齊就變成 2500 元／千克，到江浙和沿海一帶價格更高達 3800 元／千克。

　　玉石原料價格的上漲帶動整個市場新玉價格的飆升。2006 年中國玉器市場的價格已經高出美國市場價格約一倍，已呈現出全世界的玉器向中國回流的趨勢。據此，筆者分析，未來 10 年和田玉將是全球收藏界的熱門之一，而玉器將因資源稀少而不斷升值。

玉石投資浪潮初起

　　過去，玉石的投資價值長期沒有引起收藏投資者的重視，這一市場也一直沒有像郵票等品種一樣熱起來。直到 20 世紀 90 年代中期，隨著中國改革開放的不斷深入，人民的生活水準日益提高，精神昇華和心靈享受成為富裕起來的國人的新的追求，收藏玉石就是這種追求的典型寫照。

　　珠寶玉器兼具裝飾美化與保值升值的特點。一方面，人們用它來美化生活，提高生活品質；另一方面，人們收藏它們，將之作為一種投資方式。20 世紀 90 年代以來，珠寶玉器價格一路飆升，尤其是東方人鍾愛的翡翠、新疆和田羊脂玉等高檔玉石，價格更是節節攀高。在中國目前股票證券市場和郵幣卡收藏市場持續低迷的情況下，收藏玉器珠寶是被普遍認同的贏利高、風險小的投資方式，愈益受到人們的重視。

　　投資古玉器，如果沒有專業知識是萬萬不可介入的。即使有專業知識的行家也常常有走眼的時候，因為現在仿製品太多了。

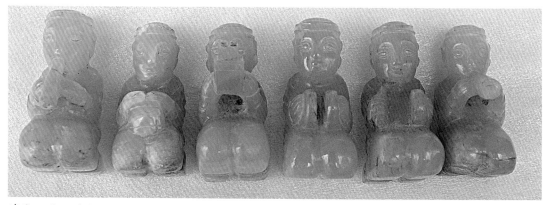

清代　白玉跪人

在深圳街頭，擺攤賣古玉器、古玩的比比皆是，筆者仔細鑑別過，幾乎沒有一件是真品。

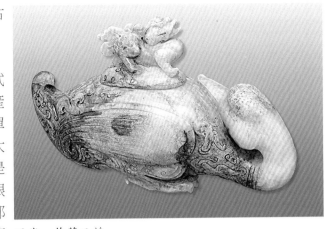

其實，只要從他們賣的玉器樣式一眼就可以看出，這些是批量生產的仿品。看古董真偽的一個最簡單的辦法就是看量，同一品種的量大就值得懷疑了；其次，看它設計是簡單還是複雜，如果構圖簡單且眼熟的那種，還是小心為妙。倒是那種看來怪裏怪氣的東西，構造複 現代　作舊玉鵝
雜，很少見到的東西倒有可能是真品。

幾年前，深圳福田藝術品交易市場成立，為深圳的收藏家和收藏者帶來了福音。兩年後，該市場在蕭條中倒閉，在深圳的郵商、收藏品經營者和收藏家的心裏留下了一抹沉重的陰影。但深圳的集藏文化經營者和探索者從來就沒有放棄他們的追求。經濟高速發展的深圳特區一度被稱為「文化沙漠」，但在經濟繁榮之後理應以雄厚的經濟實力建構新型的現代文化，而新型文化的建構從來都離不開傳統的滋潤，因此，集藏文化和收藏市場是 19 世紀後歐美各國物質繁華的商業社會的熱點。

一個個集藏文化的夢想在破滅中涅槃，一個個新的集藏市場在探索者的追求中誕生，羅湖商業城的奇石街和藝術品市場、怡景路深圳古玩城、八卦嶺金拓集郵市場、深圳新金山集郵專業市場、大劇院古玩市場、黃貝嶺古玩城等相繼開業，工人文化宮郵市在集藏熱中經過幾次裝修不斷升級。

如今，上述收藏品市場部分已經消失，而位於黃貝嶺的深圳古玩城等收藏市場卻日益壯大成熟，向多元化集藏市場拓展。

近年玉器投資熱回眸

近 10 年來，北京的郵市、股市、鳥市、花市競顯風流，特別是鳥市和花市過去都是休閒娛樂的玩物，竟然也成了繼狗市之後的又一有生命的投資品種。而古玩市場則成為京都集藏投資繼郵幣卡市的冷落之後的又一熱點。

北京古董市場的數量、品質和歷史，在全國各大城市中都是首屈一指的。除了琉璃廠這一有悠久歷史的古董市場，1997 年北京潘家園古玩城又成為一個新崛起的古董市場。北京古玩城位於東三環，幾年前這裏還是一塊菜地，後來建了一座古色古香的 4 層

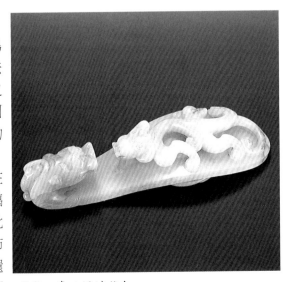

明代　青玉蟠螭龍勾

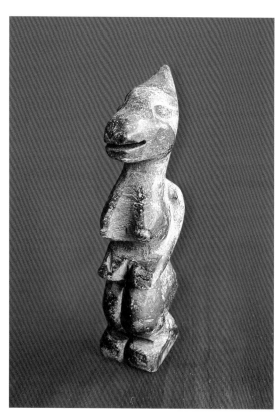

漢代　四乳獸面人身墨玉立人

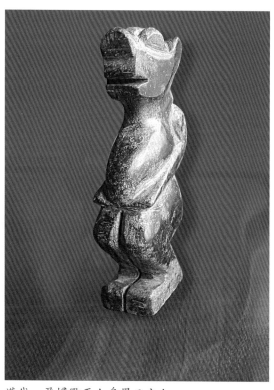

漢代　孕婦獸面人身墨玉立人

樓，有1萬多平方公尺的古董經營區，成為亞洲最大的古玩藝術交易中心。

在古跡遍地的西安，每一個名勝古跡處都是一個自然形成的古董市場，以前的收藏者多為外國人，到1997年變為中國的收藏投資者占主導地位。所以，1998年成為西安收藏投資的豐收年，經過3年多的蓄勢，西安集藏品拍賣市場日顯火暴之勢。各種跡象表明，西安收藏投資市場正在走向規範和成熟，其表現在：

第一，中國第一家最具盛名的集藏雜誌《收藏》在西安創辦5年，到1998年5月已出刊65期。與此同時，富有古董集藏傳統的西安各大報刊幾乎都開闢了有關收藏的專版，其中以《經貿報》的「長安收藏家」專版和「文化·收藏」專版最為引人注目。

第二，1998年2月26日，西安市收藏協會成立，毛新愛當選為會長。

第三，到1998年5月17日，陝西文德拍賣行已經成功舉辦6場集藏品拍賣會，拍賣成果一次比一次令人欣喜，成交率平均達到86%。其中5月17日舉辦的民間藏品拍賣會上，有從海外徵集來的一批清咸豐年間被英法聯軍奪去的圓明園藏珍。

廣州由於地處沿海，古玩收藏熱方興未艾。特別是在廣州的玉市場，出現了一批農民收藏家，他們中流行一句體現了集藏投資收益的話：「收藏玉石玉器本小利大，風險小，好過炒股炒房地產。」

廣州的古董收藏可分為三個主流派：一是陶瓷，二是玉器，三是青銅器。玉器成為新寵。這一主流趨勢引導了只升不降的古董收藏的大幅增值趨勢，如一個普通的雍正年間的大龍碟，在20世紀80年代只賣20元，而在1998年則升值到800元；一個雍正年間的民窯彩碗在20世紀80年代只賣1500元，而在1996年的一次拍賣會上底價標到4.5萬元，沒想到競投激烈，經過數十

輪競投，最終以 13 萬元成交；一件明清時期有一定知名度的陶瓷窯，其陶瓷製品在 20 世紀 60 年代只賣 100 多元，現在已經價值 10 多萬元。

古董投資已成為廣州家庭投資者的潮流。

這些年玉石玉器市場有起有落，幾年前在市場蕭條之時，深圳玉商陳明印認為這是暫時的，他說：

「任何投資市場，一旦低迷到無人問津的時候，就

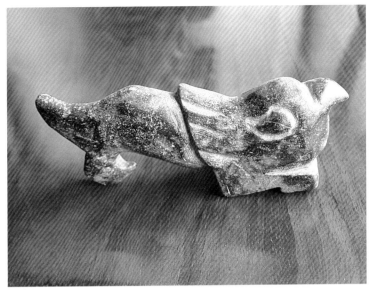

商代晚期　墨玉鳳

是這個市場的底部。現在文物市場就是一個底部形態。從走勢上看，文物市場在 20 世紀 90 年代初火暴了一陣，那時一件青花可以賣到一萬多，乃至幾萬，現在一兩千就可以買到。文物已經跌到谷底了，就和郵市、股市一樣，當都不買它時，它的投資價值就凸現出來了，跌到很低必然升值，升值比股票、郵票都要高。所謂盛世收藏，亂世逃生，行情肯定看好。」

很多跡象表明，現在中國玉石玉器市場正在淡然中蓄勢，深圳曾請來文物專家舉辦為期 1 個月的文物鑑賞培訓班，學費每人 4000 元，沒想到報名者居然爆滿。深圳黃貝嶺古玩城不斷擴大面積，因鋪面也全部租出爆滿。從這兩個爆滿中我們看到了收藏市場悄然走強的信號。

玉器拍賣提升投資價值

1995 年北京翰海藝術品拍賣公司在國內率先推出玉器專場拍賣會，讓玉器走出珠寶珍玩雜項，與書畫、瓷器一樣形成按藝術門類專場拍賣的態勢。

近年來，玉器收藏呈現勃勃生機，玉器拍賣成交率和拍賣價格不斷創新高，不僅說明拍品的珍貴和精美，同時也說明了競買者、收藏者的鑑賞水準和玉器保值升值功能在不斷提高。

在前幾年的拍賣會上，備受收藏者關注的是紅山文化玉器。2000 年北京翰海秋季拍賣會上，一款紅山文化獸形玉，以 264 萬元價格成功拍賣，創下當年國內玉器拍賣的最高記錄。紅山文化玉器，出土於遼寧、內蒙古、河北交界地

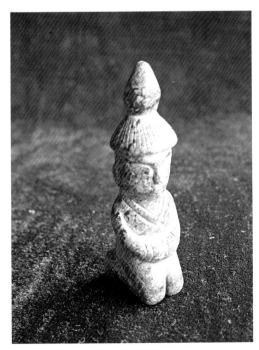

商代晚期　玉跪人

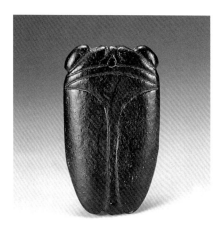

明代　舊玉蟬

清代　白玉蟠螭龍勾

現代　仿石家河文化玉人首

區，器形多為鳥獸、動物等。從出土玉器可以看出，當時的玉器雕琢、鑽孔、打磨、拋光等工藝已經成熟，形成了質樸豪放的獨特風格和鮮明特點。

清代製玉是中國玉雕史上最後一個高峰，玉雕藝術取得了無與倫比的成就。在近兩年的拍賣市場上，清代玉器佔有較重的份額。中國嘉德、北京翰海、上海敬華、中貿聖佳、太平洋國際、天津文物以及香港佳士得、蘇富比等老牌拍賣公司的清代玉器拍賣都取得了傲人的成績。清代檔次較高的玉牌十幾年前還只賣幾千元，而進入 21 世紀後已價值三四十萬元。

2001 年翰海秋季拍賣會上，一款海外回流品白玉獅鈕鼎長方爐被國內買家以 247.5 萬元捧走，創造了當年清代玉器拍品價格之最。2002 年北京翰海春拍會上，一件紫檀嵌玉插屏，引起國內收藏家與海外古董商的拼爭。這件插屏，內嵌戰國玉雕穀紋璧，屏的外緣標有乾隆御題詩，紫檀屏架雕有龍和御題詩，估價 8 萬元。開槌後，在僅 5 分鐘的競價中，有 10 多位藏家出手，最終以 132 萬元落槌。

玉器拍賣一直是翰海的強項之一。在 2003 年春季翰海春拍成交價前 20 位拍品中，玉器占 4 位，其中紅山文化豬首龍形玉（成交價 154 萬元）排第 3 位；清代白玉雕雙龍簋（成交價 80 萬元）排第 10 位。

2003 年北京華辰春拍中，成交價排在第 1 位的是清代康熙龍鈕碧玉璽（660 萬元），排在第 10 位的是清乾隆青白玉雕佛像（52.8 萬元）。

2004 年 1 月迎春拍賣在上海舉辦，65 件名貴翡翠和高檔白玉被擺上拍賣台，約有 80% 的玉器被拍走，其中一串翡翠珠鏈和一對翡翠戒面分別以 56 萬元和 60 萬元被拍走。這場迎春拍賣會為滬上玉器投資熱再添一把火。

2004 年，由新疆和田玉製作的奧運徽寶——中國印推出後，全國掀起了新一輪藏玉熱。隨著中國玉文化產業的不斷發展和玉文化知識的深入普及，玉石玉器收藏投資將為拉動國民經濟發展和提高人們生活品質做出更大貢獻。

玉器拍賣的弄潮兒

購藏玉器，是收藏投資保值的一種理想選擇。

崇玉、愛玉是東方人的傳統，人們對玉器的需求處於上升的趨勢。隨著玩玉者隊伍的擴大，人們對玉器的青睞導致價格的上揚，也為玉器收藏者在時間和空間上提供了投資機會。100多年來，翡翠價格總保持穩定上揚，很少跌落，翡翠精品更是如此，如一些極品翡翠項鏈，由幾十萬元升至幾千萬元。在2003年7月香港的一場珠寶拍賣會上，一條由57顆翡翠珠子組成的翡翠鏈以1103.97萬元港幣成功拍出。

那麼，到底哪些人是古玉器收藏投資市場的主力呢？

據行家介紹和筆者觀察，目前參加玉石玉器拍賣會和到玉市場購買玉的人大致有以下幾種類型。

一是初涉玉器收藏領域者。

他們一般先前在工藝品商店、地攤上買玉，但那些新玉器品質單一、樣式雷同。而舊玉自有舊玉的韻味，新的買多了、玩膩了就想升級轉而買舊玉。這部分人在拍賣會上出價單件在2000元～3000元，目光盯向掛件。因為價格總體不高，權當交學費，他們自我欣賞、把玩，以逐步提高鑑賞水準。

二是金融、保險、證券、外資及大型企業白領階層。

這是現今社會的高收入者，他們有較多的愛好也有強烈的投資欲望。他們購買玉器既為裝飾把玩，同時也為了保值增值，雖然有較高的文化水準卻缺乏實際鑑定能力。他們較喜歡明清古玉，對那些玉色白潤、圖案內容吉祥、口彩較好的掛件尤感興趣。與其經濟收入成正

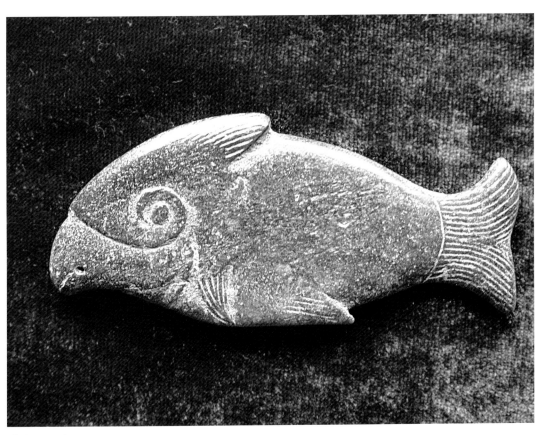

漢代　玉魚

現代　白玉掛件

現代　白玉福字掛件

現代　白玉掛件

比，他們對單件玉器的心理價位在 5000 元～1 萬元。

三是有一定品位的收藏家。

這些人經驗老到、練達，專買春秋戰國、漢代和唐宋古玉。他們買玉注重年份，對雕工、色澤要求較高，稍有瑕疵且價格不對便棄之不買。其單件出價多到幾萬元少到 5000 元左右。近期玉器流行遼金時代的，原因在於這些年代的古玉傳世甚少，物以稀為貴，在這裏同樣表現得十分突出。這部分人是現今玉器拍賣會的主力，他們烘托了市場。

四是財大氣粗的大款老闆。

俗話說「黃金有價玉無價」，對於一些財力充裕的人來講，佩帶價值昂貴的古玉既可顯示身價似乎又可以提高文化品位。這部分買家一般喜歡做工、色澤均漂亮、浮華的舊玉，價格則不論。拍賣會上這部分人雖不多，但出手闊綽，往往給人留下很深的印象。

玉器是中國傳統的收藏品，有廣泛的群眾基礎，有關玉的研究、消費可謂源遠流長。舊玉一是數量少，二是每塊樣式極少雷同，因此有較高的收藏與欣賞價值。可以斷定，隨著人們收入水準與鑑賞能力的提高，會有越來越多的人加入到收藏舊玉的隊伍中。

五是港澳臺的玉器收藏家。

在香港和臺灣，玉是市民的心愛之物，以之作為護身符、通靈鑑看待，因而許多港人愛佩戴或收藏玉器，更有不少人把玉作為商品去投資經營。

六是文化人士。

文化人士是最懂玉文化的，他們是真正的愛好者。這類人士包括作家、教師、記者、編輯、文化官員、文化公司老闆和職員等。如臺灣、香港很多著名作家都介入了玉石玉器收藏，甚至台灣一位女作家沉溺其中不能自拔，最後連小說都不寫了，專門寫玉的著作。

七是藝術界人士。

包括畫家、演員、明星、設計師、書法家、廣告人士等。他們大多有閒錢，出手大方，不少人把玉石玉器作為一個收藏愛好。其中演藝娛樂界的藝員購買玉石玉器主要是用來佩戴裝飾，書畫家、設計家主要是從玉器的線條和造型中吸收創作元素，獲取創作靈感。

以上各類收藏玉器玉石的人群，無論用作何種用途，都有一個投資增值的預期心理。

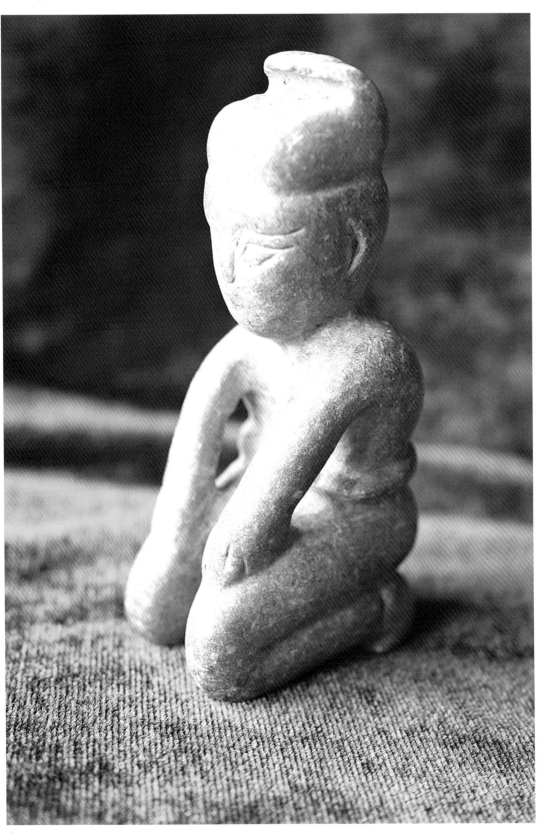

商代　玉跪人

正確的投資理念是成功的先導

收藏投資古玉要有正確的理念。針對這些年收藏界的情況和市場狀況，楊伯達先生在賀《中國文物報》千期時撰文《發揚玉文化的光輝傳統　正確引導玉器收藏活動》，譴責造假，呼喚玉德。

楊伯達先生說，中國玉器長期以來被作為「文玩」「古董」而流通於市場，收藏家多喜歡「玩玉」「盤玉」而不善考古，亦不重玉德，故文人視其為「小道」。這不僅是一個極大的誤會，而且還降低了古玉的歷史文化地位。當前的一個緊迫任務是：正確地解釋玉文化在中華文明的形成與發展過程中的巨大貢獻，恢復其本來的歷史面貌，還其華夏文明載體的寶貴價值。

楊伯達先生認可古玉投資，認為重利是商人的本性，允許古玩商在古玉器交易過程中獲得利潤，即使是相當高的利潤也是可以的。但是，為了獲得高額利潤，模仿古玉製造偽品投放市場以欺騙藏家，則是見利忘義、違背玉德的卑鄙行為。一些玉商大量造假，導致偽品氾濫成災，不僅掃了收藏家的雅興，也玷污了玉文化的神聖性和純潔性。

無怪乎古人有「唐宋以後仿製之器多，而古玉之真者不可辨耶」之慨歎。

楊伯達先生認為，偽古玉並非不可識，但確也並非易事。所以，擺在我們面前的任務仍是如何放下這一歷史包袱而輕裝前進。這就必須系統地整理傳世古玉，去偽存真，將真品納入玉文化系列，將偽品區別良莠，使其各得其所，而不能像處理垃圾那樣一律銷毀。

據粗略估計，近 50 年來，經正式發掘出土的玉器文物不下 4000 件（若包括玉珠可逾萬）。一般說，這些玉器的地層關係、出土部位都較清楚，年代從距今 8200 年的興隆窪文化到清代持續不斷，除其中一部分殮屍玉做工較粗外，有不少是墓主生前所用玉器，其玉質大多溫潤，做工精良，是我們認識玉器功能、形飾、工藝及其藝術的主要依據，也是我們研究古代玉文化的科學資料，是極其寶貴的。

同時，人們在勞動生產中偶然發現的古玉以及不法分子盜掘出土玉器中的一小部分也盲目地流入各地自發形成的舊貨市場和古董店中，有的收藏家購得這些古玉，便將其視若珍寶，秘不示人。

但是，上述有限的貨源難以滿足日益增長的收藏家的需求，舊貨市場上隨之出現了供不應求、真品奇缺的脫銷現象。這種情況不僅刺激了傳統的製造偽古玉行業，使其死

漢代　玉人首

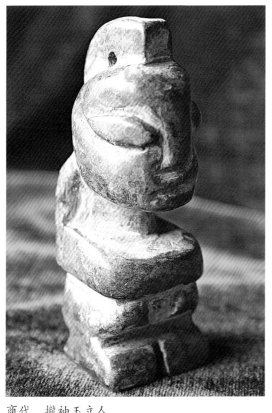

商代　攏袖玉立人　　　　　　　　　　商代　雙乳跪玉人

灰復燃，還誘惑一些化學科技人員以現代化工原料製造蝕染偽古玉，使其生產週期縮短、成本降低、產量激增，一時間大量的偽古玉便充斥於舊貨古董市場。

　　造假應該譴責，但也從另一個方面說明了當前玉器收藏投資的浪潮正滾滾而來，造假者正是利用了人們收藏投資玉器的熱情，利用了古玉收藏市場之熱，才能得以大行其道。

　　隨著收藏投資熱的興起，中國的民間收藏投資者達到 6800 多萬人，集藏品種達到 600 多種，其中古董收藏品種占了近 50%，包括陶器類、玉器類、瓷器類、青銅器類、金銀器類、木漆器類、織繡類、符節印璽類、古代書畫碑帖類、文房四寶類、竹木牙角器類、明清傢俱類，其他還有古鐘錶類、服飾地毯類、鼻煙壺類、古代燈具、梳匲用具、炊具、交通工具等，每一個類別又可細分為十多種乃至數十種。而這些收藏品種中，玉石漸漸取代陶瓷青銅器等的地位，以瑩澈的光澤和高貴的品質，成為收藏品中百鳥朝鳳中的鳳凰。玉石玉器成為最具有投資增值潛力的品種之一。

　　玉器重新受寵，除了受中國歷史悠久的玉器文化影響外，還與一些外部因素有密切的關係。以翡翠為例，作為一個投資品種，其回報率從某種程度上說要超過其他寶石。目前全世界 40 多個國家和地區出產鑽石，而且鑽石新產區還在不斷被發現，但寶石級翡翠唯一的產地緬甸卻因為掠奪性開發，產量越來越少，其投資價值日益凸現。今後幾年，中高檔翡翠的升值潛力將很大。

第二章
中國玉文化探幽

玉宇無塵，
金莖有露，
碧天如水。
　　——宋・柳永《醉蓬萊》

清代　青玉雕花鳥通身如意

　　研究中國玉文化，旨在提高玉石玉器收藏投資者的文化素質、審美趣味和精神品位，進而提高收藏投資者的鑑賞水準。因為鑑賞水準的高低體現文化修養的優劣，而且鑑賞水準的高低，又是玉器收藏投資成敗的關鍵。

　　中國玉文化博大精深，玉文化包括玉的內涵、玉器發展史、工藝特點和藝術風格，玉器

與書法、繪畫及各種工藝美術的相互關係，其社會功能及對社會生活所產生的廣泛影響、所發揮的重要作用及其在中國文化史上的特殊地位。

過去，普通的玉石收藏者認為只要有收藏知識就可以了；現在看來，這只是淺層次的收藏者，一個到達一定層次的成功的玉石收藏投資者必須有豐富的中國玉文化知識。

玉文化源於何時

根據考古學家和歷史學家考證，通常認為中國玉器誕生於原始社會新石器時代早期，至今有七八千年的歷史。在一些權威的文獻中，更具體的表述為：「中國玉器源遠流長，已有 7000 年的輝煌歷史。7000 年前南方河姆渡文化的先民們，在選石製器過程中，有意識地把揀到的美石製成裝飾品，打扮自己，美化生活，揭開了中國玉文化的序幕。」

2004 年 5 月下旬，在大連召開的中國玉文化玉學第四屆研討會上，中國玉文化的歷史得到了準確的論證，並有所推前，源頭可上溯至 8000 年前。中國社會科學院考古研究所的劉國祥認為，興隆窪玉器是中國迄今所知年代最早的玉器，也由此將中國琢磨和使用玉器的歷史推進至距今 8000 年左右的新石器時期。興隆窪文化的玉玦，也是世界範圍內最古老的玉耳飾。

研討會上，劉國祥對興隆窪文化用玉制度進行了系統的分析。首先，興隆窪文化玉器的發現，在中國用玉史上具有開先河之風範。玉器以裝飾品為主，充分體現出遠古人們對人體外在裝飾美的追求。此外，由對興隆窪遺址墓主人的分析看出，可能是墓主人生前右眼有疾，死後將玉玦嵌入右眼眶內，起到以玉示目的作用。而

清代　岫玉馬上封侯

清代　白玉蟾

良渚文化時期　玉斧

漢代　玉刀

清代　白玉詩文香筒

遼寧牛河梁紅山文化祭祀遺址女神廟內出土的陶塑人像，雙眼內嵌入圓形的綠色玉片，應該是對此種用玉傳統的直接承襲。這也是對玉器賦予濃重的人文觀念的最早的實證。

那麼，最早的玉器為什麼出自西遼河流域呢？

經專家鑑定，興隆窪文化綠色玉的原料是遼寧岫岩玉。該地區擁有的豐富的玉礦資源，是玉文化得以產生和發展的必要條件。興隆窪文化時期，掌握了打製和加工細石器技術，為琢玉技術的出現奠定了良好的基礎。對美的追求和對玉器賦予的人文情懷，是該地區玉文化發展的核心動力。

此次大會認為，從興隆窪文化雕琢玉器的工藝和用玉理念看都已經相當成熟，西遼河流域將成為探索中國玉文化起源的重要區域。

關於早期玉器，有專家認為史前玉器概念包括了從舊石器時代晚期到青銅時代中期，也就是整個夏朝和商朝早期這麼一個漫長的區間。這個時期是中國玉文化的起源時期，它的發展分為兩個階段：前期是緩慢的、不明顯的，包括從舊石器起至商代早期；後期則是跳躍式的、飛速發展的，這一階段包括商代晚期

清代　白玉梅花帶飾

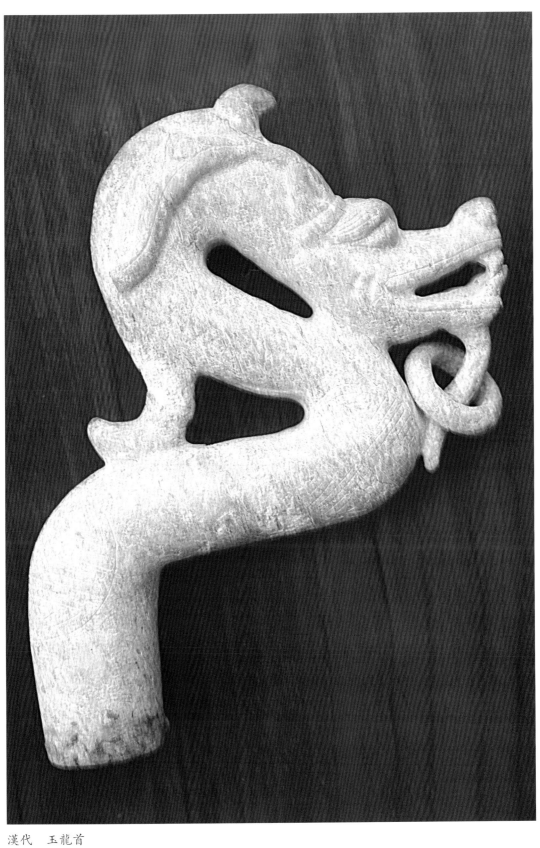

漢代　玉龍首

清代　玉佩

及至西周。

到早在近萬年前的舊石器時代晚期，我們的祖先就發現並開始使用玉石了。一般認為上古時的人們在製作、使用石製工具時發現了玉這種礦物，由於它比一般石頭更為堅硬，於是人們就用它來加工其他的石製品。又由於玉石有與眾不同的色澤和光彩，晶瑩通透，惹人喜愛，於是人們慢慢就用它來做裝飾品。加上它的數量不是很多而且加工困難，因此就只有族群裏少數頭面人物如族長、祭師才有資格佩戴並使用它，這又使它漸漸演變成禮器、祭器或圖騰。

正是在這種長期緩慢的進化過程中，玉由原來僅僅是一種特別的石頭轉化為權力、地位、財富、神權的象徵。

玉文化的精髓

玉作為裝飾品，作為信物，作為法器，作為禮物，都是實用的，都與人類息息相關。玉的美感源於此，終於此。玉的美學追求歌頌的，是自然的象徵，它是天、地、虹、日、月，是中國的宇宙觀念。它是精神，是意念，是理想，更是中華民族對美的追求和昇華。

賞玉者癡情地堅信玉是「天地之精英」。

若從礦物學角度看，玉石皆為地球地質變異之產物，在這個意義上，玉包孕了天地之靈。

若把玩一下手中的玉飾，你又不能不承認：每一件美玉，皆琢磨之物。故古人有語：「玉不琢，不成器；人不學，不知道。」

藏玉界人士認為，「玉文化」的精髓是承認玉之美在琢磨，玉之美在後天，玉之美在人為，玉之美在生生不息的創造。

是人創造了美玉，或者說，是人將玉的本質雕琢為美。

回顧7000年治玉史（以內蒙古興隆窪古玉和遼寧查海古玉為代表），玉的「沁色」體現了深重的人文精神。中國人對玉的癡情，使得古人可以用生命去擁抱美玉。

玉是人的護身符，古代的玩玉者如是說。即使是今天，在玉器市場，特別是名勝古跡處，很多人買玉器也是將玉當做護身符來購買。

《紅樓夢》中的賈寶玉銜玉而生，是為「通靈寶玉」。此玉除了正面鐫有「通靈寶玉」4字外，還鐫8字為「莫失莫忘，仙壽恒昌」；反面，亦有12字，為「一除邪惡，二療冤疾，三知禍福」。

從這些吉語看，此玉似乎萬能的。只是這玉丟了，才知「寶玉原是靈的，只因為聲色貨利所迷，故此不靈了。」

所以，有人認為，今人所謂「美玉無價」，實在是很功利的。

清代　黃玉雙螭扳指

良渚文化時期　玉斧

商代　頭頂蛇頭的白玉立人

　　玉貴雕琢，是玉願意讓人雕琢。有人將自己視作一方玉，「有匪君子，如切如磋，如琢如磨」；有人則拒絕一切社會的規範。結果，有人受琢磨而為玉，有人拒絕琢磨而甘為「頑石」。

　　古人很注意將理解施於萬物，作為收藏鑑賞者，處在什麼層次，賞玉就在什麼層次。

「玉石之路」早於「絲綢之路」

商代　玉龜

商代　龍形玉塊

商代　玉兔

　　中國人把玉看做是天地精氣的結晶，用作人神心靈溝通的仲介物，使玉具有了不同尋常的宗教象徵意義。中國的古籍中把崑崙山稱為「群玉之山」或「萬山之祖」。《千字文》中也有「金生麗水，玉石崑崙」之說。

　　早在商代，和田玉已經從遙遠的新疆到了商殷王都河南安陽。當時的奴隸主貴族以用和田玉為榮，生前佩戴，死後同葬，用玉的數量遠遠超出我們的想像。

　　新疆的和田玉要經過甘肅、陝西或山西才能到達河南。可見，原始社會開拓的玉石之路，這時已經比較完善了。取之於自然，琢磨於帝王宮苑的玉製品被看做是顯示等級、身份、地位的象徵物，成為維繫社會統治秩序所謂「禮制」的重要構成部分。

　　同時，玉在喪葬方面的特殊作用也使玉具有了無比神秘的宗教意義。而把玉本身具有的一些自然特性比附於人的道德品質，作為所謂「君子」應具有的德行而加以崇尚歌頌，更是中國人的偉大創造。

　　因此，玉於古代中國所產生出來的精神文化在世界文明中是一個特例，是東方精神生動的物化體現。貫穿東西的「玉石之路」，也被稱為「昆山玉路」「和田玉路」，是與「絲綢之路」相對而提出的，是早期溝通中西交易和文化交流的重要通道。它以新疆和田為中心，向東西兩翼運出和田玉，沿河西走廊或北部大草原向東漸進到達中原地區，向西據說在巴格達也有發現。

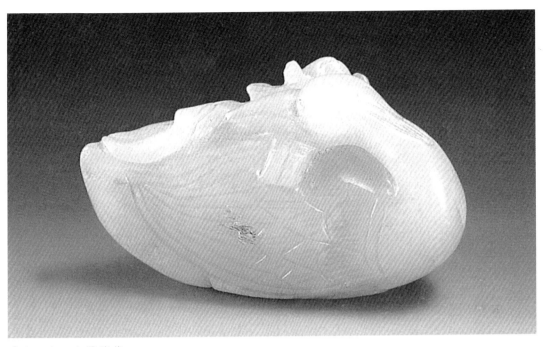

清代　白玉銜蓮鷺鷥

現代　透雕俄羅斯白玉佩件

現代　福字俄羅斯白玉佩件

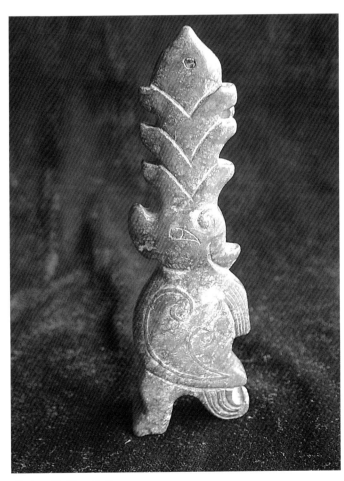

漢代　異形玉飾品

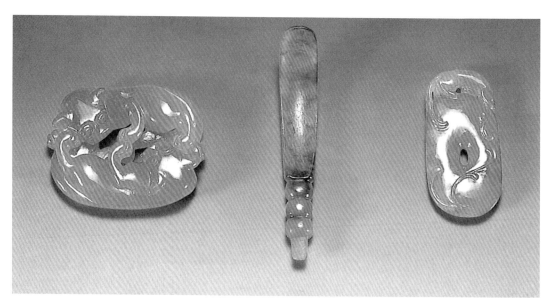

民國　翠雙獾

　　這條「玉石之路」早於「絲綢之路」數千年，為後來張騫出使西域開拓的「絲綢之路」奠定了基礎。

　　有關這條道路很早就見於中國古代文獻的記載，如《穆天子傳》關於周代穆天子西征「攻其玉石，取玉版三乘，玉器服物，載玉萬只」的記述。

　　中國近代地質學家章鴻釗先生也注意到這個問題。考古材料中有確切鑑定結論的是殷墟婦好墓發現的大量和田玉，可以確信至少在商代晚期開始就有大量和田玉湧入中原。甘青地區齊家文化中也有許多玉器發現，資料表明，在史前時期確已形成了這條從和田出發向東運輸玉石的路線。

　　「絲綢之路」興起後，運往中原內地的玉料絡繹不絕，是絲路貿易的重要內容。歷代透過受貢和貿易的途徑獲得和田玉。和田玉進入中原後，中國玉文化逐漸進入以和田玉為主體的時代，和田玉被譽為中國玉的精英，更被儒家賦予它以「德」的內涵，成為傳統文化的重要載體。

　　今天的華人重玉、佩玉、愛玉、玩玉，欲罷不能，因玉中蘊含了中國人的理念、心性、氣質與想像。正如一位專家所說：「有形與無形，高貴與世俗，財富與審美，理性與迷信，自然物與生命人，在玉上水火交融，在玉上渾然一體，在玉上綻放精神，在玉上放大了智慧，在玉上碾出 7000 年的年輪！玉這棵生長在中國的文化大樹，老枝凝重，新枝萌綠，即便是進入了後現代或後後現代，大自然造就了每一塊玉，卻都是不重複的，難以克隆的。玉，使人之為人的內容多了一點份量，多了一點神秘，多了一點密碼，多了一點穩定性。」

　　中國玉文化這一課題涉及自然科學、社會科學的諸多學科，地質學家、岩石學家、宗教學家、歷史學家、考古學家、美學家以及工藝史家、藝術史家等眾多學者、專家都在研究它，說明它雋永的文化魅力。

　　而收藏投資者要步入玉器收藏之門，首先則需要瞭解中國博大精深的玉文化，並由淺入深循序漸進地學習研究。

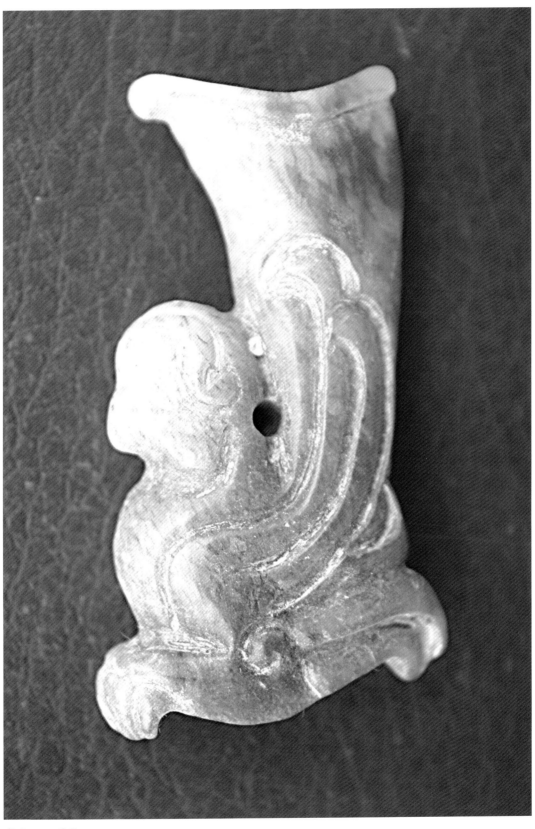

商代　玉雕件

第三章
玉的相關知識概述

羌肩銑足列成行，
踏水而知美玉藏。
一棒鑼鳴朱一點，
岸波分處繳公堂。

　　　　——福慶

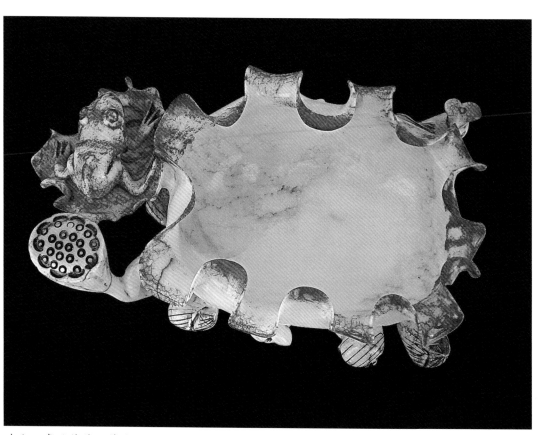

清代　青蛙蓮蓬玉筆洗

　　古往今來，人們往往將一切美好的東西以玉喻之，甚至將生命寄託於玉。這是因為古玉之美，不僅在於它材質的自然之美，更在於它的造型之美、雕琢之美和內在蘊涵之美。

　　進入玉器收藏鑑賞大門之前，有必要瞭解一些關於玉和玉器的基本知識，對於我們收藏投資古玉器十分必要。

玉器知識包羅萬象，要在一章中全面介紹是不可能的，這裏只能選擇我們最需要瞭解的、對我們收藏投資古玉器有幫助的有關知識，擇其要進行介紹。

玉、玉器、古玉器的定義

玉、玉器、古玉器的定義是一個流變的定義，不同的歷史時期往往有不同的理解。雖然在中國歷史上，有著深厚愛玉、尊玉的文化傳統，然而對玉的概念，卻無嚴格的解說。

古人對玉的認識和現代人的認識是有區別的。古人對玉最著名的定義可推東漢許慎的《說文解字》中的定義：「玉，石之美者，有五德。」五德即仁、義、智、勇、潔。也就是說，所有美麗的石頭，都可稱之為玉。

舊石器時代，玉與石是沒有分別的。到了新石器時代，人類才開始區分玉與石。

中國出現的第一批漢字中，就有了玉字，在甲骨文中就出現了「寶、玉」的概念。

在古人的觀念中，寶石與玉是不分的，如水晶水玉、紅寶石紅玉、紫牙烏、雅姑、雅琥都是來自波斯語「寶石」的意思。

後來經過漫長的概念的演進，曾經被視為玉的寶石，大多有了自己的專有名詞。例如：古代的「瓊瑰」現在稱為「瑪瑙」，古代的「琅」就是現在的「綠松石」，古代的「水玉」就是現在稱的「水晶」。

玉的含義自古就比較廣泛。一般來說，自然生成的、加工後能成為細膩瑩潤、色彩鮮麗、質地堅韌並達到一定硬度、化學性能穩定的美石，都可歸入玉類。

現代人對玉的定義趨向明確並細化，這些定義包括天然玉石、玉器、古玉器等。

天然玉石——指在自然界中自然生成的，具有美觀、稀少、耐久性和工藝價值的礦物集合體。玉是特殊的岩石。

玉器——是用玉石雕琢成的器物。

古玉器——通常在收藏市場上將雕琢成器 100 年以上的玉器稱為古玉器，即清末及以前的玉器屬古玉器。這其中又分為傳世古和出土古。

古人對玉的定義的「五德」主要從人文意義上定義。在科學昌明的今天，按照寶石學的定義比較合理。科學的定義包括如下內容：一是要有一定的溫潤晶瑩和半透明質感；二是通常的摩氏硬度為 4～6.5，低於 4 以下者為石，超過 6.5 者可視為寶石；三是其相對密度在 2.5～3；四是其顏色表現在一塊玉料上，原則上要有白、青、黃、碧、墨五色中的一色，其他顏色即各色混合在一塊石料上者，原則上不能稱之為真正魏晉的好玉；五是必須是天然形成的礦物集合體。構

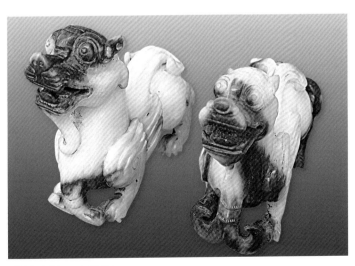

魏晉時期　玉雙獅

明代　白玉臥獸

清代　墨玉巧作松鼠瓜墜

漢代　玉面具

成玉料的上述條件，必須相輔相成。

廣義的玉和狹義的玉

玉的概念有廣義和狹義之分。

廣義的玉，指溫潤而富有光澤的高品質珍稀美石，不僅包括和田玉、獨玉、翡翠、瑪瑙、綠松石等；還包括水晶、岫岩玉以及壽山石、青田石、雞血石等。

狹義的玉，是指法國礦物學家莫爾所言的硬玉（翡翠，礦物成分是硬玉）和軟玉（和田玉、岫玉等，礦物成分為透閃石和陽起石）。

此外還有工藝美術用途的岩石，稱為彩石類，而有工藝要求的礦物晶體則稱為寶石類。

本書論述的重點是狹義的玉，以軟玉為主。

玉器的製作歷史

中國從原始社會開始生產玉器，經過長期發展，逐步形成了獨立的專業，且多集中於城鎮和繁華都市。從玉器製作工具的演變，可看出玉器製作歷史的進程。

奴隸社會製玉以青銅工具為主，封建社會由青銅工具逐步變為鋼鐵工具。

加工玉材時，都是放進用水調勻的石英砂裏，隨工具運動而琢磨成器。玉器的造型、花紋都是靠這種方法製成。石英砂硬度高於玉，因此自古用於磨玉，又名「解玉砂」。

先秦稱琢玉，宋人稱碾玉，現代人稱為碾琢，以示與雕刻、工藝有別。然而，這種碾琢方法的使用越來越少了。

自宋至清，蘇州成為全國性的製玉中心。歷代王室朝廷皆設有玉器作坊進行生產。

玉器的製作工藝

玉器是玉石的昇華，而這一昇華是經由玉雕工藝實現的。

玉器是指玉石表面或內部雕刻有花紋、圖案的玉石作品。最主要的玉器包括六大類：一是玉雕擺件，包括人物、花、鳥、獸圖案的玉器，還有陳設器皿以及大的玉雕山子等；二是各種玉雕掛件，如形形色色的掛牌、掛件或佩飾等；三是實用器皿，包括文房器具、茶具、

菸具、酒具等；四是採用玉雕工藝加工的玉首飾等；五是各種仿古玉件等；六是專門作為禮品生產的禮品玉器。

玉加工過程各時期都有自己的特色。在古代，玉器作品的製作過程通常按照四大步驟順序進行，這四大步驟是：審玉—設形—治形—傳神。

在現代，玉器製品加工過程分為五大步驟，即選材、設計、琢磨、拋光和過蠟，這五道工序中，以設計和琢磨工序最為複雜。

這只是玉器製品加工的大致過程，如果細述，玉器的製作工藝可細分為選料、畫樣、鋸料、做坯、打鑽、做細、光壓、刻款等工序。仿古玉還要增加「致殘」和「燒古」等工序。

玉器製作是一個將景與情逐漸融合在一起創造意境的過程。這裏綜合各家觀點，對玉器製作過程進行描述，以便收藏鑑賞者以專業的眼光進行收藏投資。

玉器的選材

對於玉雕工藝品來說，選材和設計的關係很難說誰先誰後，有時可能先有玉料，而後設計玉雕方案；有時也可能是先有玉雕設計方案再去選擇玉石。通常都是因材施藝，即先有玉料，後行設計。

選材重點是選擇玉料的品質，其次是大小，然後是形狀。以品質而論，不能有大的裂紋和瑕疵。若是根據具體設計而選材，更要注重質地、顏色和形狀，以便與設計的主題相和諧。

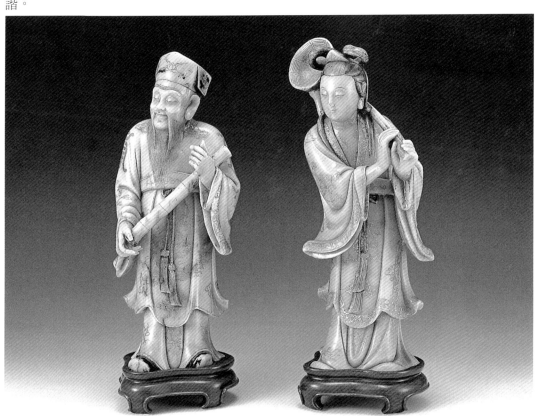

清代　壽山石雕八仙人物

清代　白玉羊首龍勾

清代　青玉雙螭帶飾

明代　白玉雕花鳥帶板

所以，玉雕工藝品的設計人員不應只懂得美術設計，更應瞭解各種玉石的特性，如韌性、脆性、硬度、熱敏性、化學穩定性、裂紋、發育情況、瑕疵延伸情況等，才可能真正保證其選材後設計的最後實現。

審　玉

每一塊玉都是它自己的特點，即有它自己特有的定性，如大小、形狀、顏色、透明度、綹裂特徵等，這些特徵在審玉者眼中就是一幅未經人工雕琢的自然景物的實體。

當我們的眼睛接觸到這一自然風景時，欣賞和審美就開始了，審玉作為一種有目的欣賞和審美，還要善於發現其中的美點。

明代畫家董其昌論作畫時說：「每朝起看雲氣變幻，絕近畫中山。山行時見奇樹，須四面取之，樹有左看不入畫，而右看入畫者。前後亦爾。」

審玉也是如此，須從不同角度方向反覆進行審視才能發現美點，由心靈的加工，由聯想和想像等創作構思過程，對景物進行取捨而形成一幅朦朧的構圖。

玉器構思

透過審玉，創作者形成了一幅朦朧的圖畫，確定了大致要表現的主題，如山水題材、人物題材、花鳥題材、香爐器皿等。構思是審玉的繼續，是將這種朦朧的圖畫用畫筆繪在料上或圖紙上，使其由隱到顯。

構思就是現在我們所說的形象思維。這是玉雕作品創作的關鍵所在，是一個生「意」的過程。

這一創作過程往往要經過很長時間才能完成。因為雕刻藝術是破壞性的，只能去料，不能填料，所以必須慎之又慎。在沒有形成一幅有意境的圖畫之時，是不能輕易開琢的。但有些玉雕大師則沒有如此繁瑣的過程，他們往往看一眼玉石，就胸有成竹。

玉器設計

　　成功的玉器始於設計。一件完美的玉雕工藝品，應該是玉質美與造型美的高度和諧，而造型美則取決於仔細研究了原石之後的設計方案。因此，設計就顯得尤為重要。

　　設計工作並非只在開始琢磨前進行，往往貫穿製作過程的始終。設計人員要根據玉料在製作中發生的變化以及製作者的能力和水準，隨時改動設計稿，逐步完善其製作。

　　玉雕設計一般分為粗繪和細繪兩道工序。粗繪是在開始琢磨之前，把造型和圖樣直接繪在玉石上；細繪是在製作中把局部細緻的要求繪出來，以便於製作者領會設計意圖。玉石上繪好設計稿後，就可以開始加工了。

玉器切割

　　切割工序較為簡單，即用切割工具除去石皮，設計輪廓以外的邊角餘料。此外，還要剔去不能用的瑕疵或髒點，或巧妙利用這些瑕疵點，剔除有礙設計的砂釘或雜石等。最後得到一塊初具雛形的玉雕料坯。

　　此道工序中的一些基本手法都有專門的名稱，如鍘、摽、扣等。鍘即切削，切去不要的部分；摽，是去棱角；扣，就是挖去髒點或砂釘、雜石等。事實上，這些手法也用於雕磨過程。

玉器雕磨

　　雕磨是設計造型之後的工序，其基本手法和步驟是沖、磨、軋、勾等。

　　所謂沖，是指較大面積的磨削。用沖砣（直徑 3～4cm）或金剛石砂輪將高低不平的部分沖成玉器粗坯。

明代　白玉蟬

清代　白玉獸鈕章

清代　青玉龜鈕章

所謂磨，是用大小不同的磨砣磨出大概的形狀，即磨出設計中的主要部分的輪廓形態，如人物的頭、手和身體等。

所謂軋，是指深度磨削，即用軋砣軋出較細部分的立體感，如給人物頭部開臉，軋出嘴、鼻、耳等。

所謂勾，即是用勾砣勾出細部的細微花紋，如人物的頭髮以及鳥羽、龍鱗等。細部的雕磨還有撤、掖和頂撞等手法，因而使用的雕磨工具也因不同的需要而五花八門，除沖砣、磨砣、軋砣、勾砣外，還有串錘、釘子、棒挺、平口等。

上述這些工具都是傳統玉雕工具的名稱，過去都是用鐵製成的，使用時帶動金剛砂將玉器琢磨出來。現在，雕磨已逐漸捨棄古代的工具。

現代玉石雕磨，通常使用的是專門的玉雕設備。玉雕設備主要由電動機工作頭、皮帶傳動裝置、磨頭、水槽及工具箱等組成。

切割和雕磨，古人通稱為治形，是玉雕製作的實質性階段，即經由鋸、鑿、標、扣、劃、沖、軋、鑽等技術手段，使玉料逐步變成一幅理想的立體雕塑。

玉器傳神

傳神在玉雕工藝中稱為精細修飾，是對作品增添神采的過程，即傳神寫照。

這一步需要對人物的面部表情、眼睛甚至眼皮、服飾花紋，獸鳥的眼睛、毛髮、爪尖、嘴角等最能傳達神韻的部位進行逼真的刻畫。

商代　玉跪人

要使作品傳神、有意境，技藝高超的玉雕藝術家才能做得到。可以說每一塊玉料都有其本身之意、本身之境，只有老練的藝術家才能根據自己長期的藝術實踐，將自己心中的意境與玉石本身的意與境結合，從而用藝術技巧將這種結合變成具體的可以供人欣賞領略的藝術形象。

玉器後期工藝

後期工藝包括刻款、拋光、過蠟、裝潢等。

1. 拋光

拋光是增強美觀感和手感的關鍵。拋光的具體操作過程與琢磨類似，但使用的工具和磨料（即拋光劑）與琢磨時不同。一般是用樹脂、膠、木、布、皮、葫蘆皮等製成，與琢磨時的鐵製工具或鑽粉磨頭形狀類似的工具帶動拋光粉進行拋光。也可用浸機拋光。浸機拋

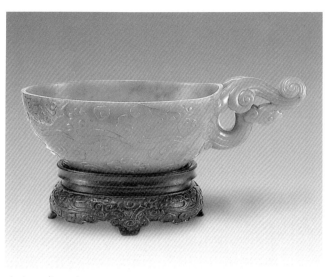

清代　青玉匜

光需要時間較長，大約要一星期，但一次能拋光很多件。

2. 過蠟

拋光完成後的玉雕製品通常都需過蠟。玉器從蠟液中提出時，需仔細將多餘的蠟液，尤其是玉雕品的凹縫等處的蠟液擦拭乾淨，從而使玉雕工藝品熠熠生輝。

3. 裝潢

對於玉雕工藝品而言，過蠟並不算結束，還需配上適當的木座和錦盒，即完成玉器的裝潢，才算真正完結。

世界玉石產地

玉石礦藏與其他礦物產地一樣，並不是世界各地都有，也不僅僅只有中國才有。世界上出產玉石的國家，除了中國之外，主要有韓國、緬甸、日本、美國、澳洲、紐西蘭、加拿大、巴西、印度、墨西哥等國。

輝石玉有個美麗的別名叫翡翠。輝石玉是一種變質岩礦物，但與中國玉雕藝術有關的則是緬甸山區所蘊藏的輝石玉，也是輝石玉中成色最美、最具有珠寶價值的玉礦。

軟玉除中國新疆的和田、瑪納斯等地出產外，還產於紐西蘭、美國、澳洲、波蘭、加拿大等地。

伊朗是世界上綠松石出產大國，智利和美國的出產量也較大，另外中國、澳洲、墨西哥、秘魯等也有出產。

岫岩玉主要產於北韓、紐西蘭、美國等。

瑪瑙產於巴西、印度和美國、冰島等國，其中巴西出產大塊紅瑪瑙，印度和美國出產苔蘚瑪瑙，灰白瑪瑙則產於冰島、印度和美國等國。

波羅地海沿岸主要出產琥珀，其

漢代　玉雞

清代　玉葫蘆

他像紐西蘭、印度、北美等國家和地區也有琥珀礦藏。

法國、西班牙、英格蘭約克郡附近沿岸地區產煤玉。

中國玉石產地

到目前，中國已發現各種玉石共有 121 種，其中：軟玉、硬玉和蛋白石 9 種，獨山玉及其他玉 39 種，印章石 17 種，石英岩質玉 15 種，蛇紋石質玉 18 種，彩石 23 種。

獨山玉：產於河南省南陽獨山，古人稱為「中州玉」，古代產量較少，質地不佳，雜質太多，而硬度頗高。古代石斧、石刀多採用獨山玉。經過多年開採，現在的獨山玉質地細膩，色彩鮮豔。有時可採得 1000 千克以上的多彩大玉料，為製作巨型雕件創造了條件。

梅花玉：產於河南，用於製作玉鐲、花鳥、器皿等工藝品。

五彩玉：產於福建，早在明、清時代就已聞名，玉石具有五彩繽紛、爭妍鬥奇的特點，資源豐富，開採條件好。

薔薇輝石：主要產於湖南、四川、青海、北京、江蘇等地，是較好的玉雕原料。北京由於儲量逐年減少，目前處於零星開採。青海尚未專門開採，僅在開採錳礦時，順便少量採出。江蘇開發利用較少。

綠松石：主要產於湖北、陝西、安徽、青海、新疆，在江蘇、河北、雲南、四川、甘肅、河南等地均有少量產出。

孔雀石：主要產於湖北、廣東、雲南、新疆，在河南、江蘇、四川也有產出。湖北孔雀石色帶清晰，品質上乘，但現已少見。

螢石：主要產於內蒙古、浙江、遼寧等省，內蒙古螢石資源豐富，居全國前列，有綠、紫黃、無色等。螢石主要用於雕刻裝飾品、陳列品，多用作其他玉石代用品，以及用作觀賞石和礦物標本。

角閃玉：新疆的角閃玉主要分佈在南疆，南疆塔里木盆地西南角、崑崙山中分佈了豐富的角閃玉。玉礦在崇山峻嶺中不易開採，但包裹著角閃玉的圍岩，因長期的風化作用而瓦解鬆動，當融雪化成水，向山下奔流時，大塊的玉璞隨著雪水，滾落沉積在河床中或乾涸的河灘上，供人採集。

有人認為藍田產玉，而有人認為事實上藍田不產玉，藍田僅是玉石集散場。新疆有三條玉河：白玉河、綠玉河、烏玉河，所產白玉、青玉、青白玉由新疆運至藍田。

藍田是否產玉，成為千古之謎，待人們去破解。

軟　玉

按照科學定義，以礦物學而言，玉分為兩類：一類是軟玉，另一類是硬玉。

軟玉和硬玉都是屬於鏈狀矽酸鹽類。軟玉是角閃石（也被稱為透閃石）族中的鈣鎂矽酸鹽，所以軟玉又稱為角閃玉或閃玉。而硬玉是輝石族中的鈉鋁矽酸鹽，所以硬玉又稱為輝石玉或輝玉。

軟玉是由角閃石礦物組成。我們經常碰到的角閃石玉主要有四個來源：一是新疆料，二是青海料，三是遼寧岫岩河磨料，四是俄羅斯料。

對玉雕專家來說，四種軟玉一眼就可以分辨出來，這主要是因為四個產地的透閃石玉的質地、顏色、油性有差別。常見的軟玉有白玉、黃玉、碧玉、墨玉等，而硬玉就是大家熟悉的翡翠。這種礦物學的分類是外國人分的。1863 年，法國地質礦物學家德莫爾，根據傳到歐洲的中國清

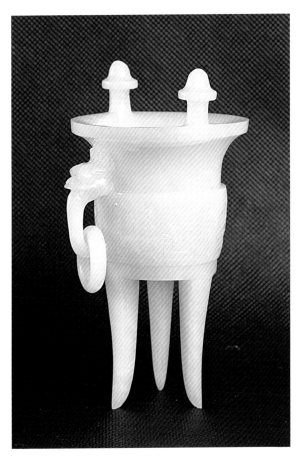

清代　白玉爵杯（深圳卓玉館供圖）

代乾隆朝玉器，進行物理化學實驗。實驗結果表明，玉材有兩種：一種是角閃石，一種是輝石類。

軟玉的硬度為莫氏 6～6.5 度，相對密度為 2.55～2.65，其主要成分是矽酸鈣的纖維礦物，屬於角閃石的一種。又因角閃石含有少量氧化金屬離子而呈現青、綠、黑、黃等色或雜色。

軟玉是中國礦物學家對英文 nephrite 的譯名。這一英文名稱源於希臘語，有「腎臟」之意。這是因為古代歐洲人認為將這種玉石佩掛在腰部可以治癒腎病。看來，古代歐洲人和中國古代人一樣，都迷信於玉。

中國古人不僅認為飾用這種玉可以辟邪，而且認為飲用玉粉可以治病。然而不論歐洲人也好，喜歡玉器的墨西哥和紐西蘭人也好，都沒有中國人使用軟玉的歷史悠久。中國在世界上有「玉石之國」之稱，這同發現和使用軟玉的悠久歷史有關。

在顯微鏡下觀察，軟玉同硬玉一樣也呈纖維狀結構。這種由透閃石或陽起石組成的纖維狀結構，是軟玉具有細膩和堅韌性質的主要原因。透閃石是一種含水和氟的鈣鎂矽酸鹽，其成分中常含有 4% 以下的鐵，當鐵含量超過 4% 時即過渡為陽起石。

和田玉是產於新疆的軟玉，是中國的名貴玉種，其雕刻品在國內外市場上深受歡迎，是新疆目前開發的主要品種。

漢代　白玉鳳紋楪

　　新疆和田玉的悠久歷史，在《史記》《漢書》《魏書》《隋書》《舊唐書》《新唐書》《五代史》等古書中均有記載。不過，西漢以前，史籍所載新疆產軟玉的情況常夾帶著不少神話故事。

　　從《史記》中記載的《李斯諫逐客書》的幾句話「今陛下致昆山之玉，有隨、和之寶……此數寶者秦不生焉」來看，早在春秋戰國至秦統一六國時，新疆的軟玉已從崑崙山北麓和田諸地源源不斷地輸向內地。

硬　玉

　　硬玉屬於輝石類，因翠綠者質地最佳，在中國又有翡翠之雅稱，硬度為 6.75～7 度，相對密度為 3.2～3.3。

　　輝石類以矽酸鈉和矽酸鋁為主，有隱約的水晶狀結構，質地堅硬，密度較高，具有玻璃的光澤，清澈晶瑩。翠綠色、蘋果綠、雪花白、嬌嫩的淡紫色，都是輝石類的典型色澤。

　　中國歷史悠久，文化發展到高度成熟的階段，留下大批精美的玉器，這些玉器主要都是角閃玉，也就是軟玉。而硬玉的大量使用是 18 世紀晚期以後的事情。

　　漢代張衡的《西京賦》、班固的《西都賦》以及六朝徐陵的《玉台新詠詩序》提到的翡翠都有可能指軟玉中的碧玉，而非硬玉。硬玉在唐代也不可考，李善注《文選》、顏師古注《漢書》均未涉及。

　　英國歷史學家李約瑟在《中國科學技術史》第三卷中稱：在 18 世紀以前，中國人並不知道硬玉這種東西。直到後來，硬玉從緬甸經雲南輸入中國。

有人認為，翡翠在中國明確
地稱為硬玉，大致始於宋代。但
中國目前從宮廷珍藏和出土文物
中尚未發現明朝以前的翡翠。因
此，中國人何時稱硬玉為翡翠，
緬甸翡翠何時輸入中國，一直是
未弄清楚的歷史之謎。

漢朝時，翡、翠二字的意思
是指生長在廣西一帶的鳥。翡是
紅色的鳥羽毛，而翠是綠色的鳥
羽毛。宋朝時，翡翠二字連用，
指稱一種綠色的玉，色澤與當時
人們熟悉的碧綠色角閃玉不同，
所以將硬玉稱為翡翠。

民國　瑪瑙天使雙耳杯

有鑑於雕琢玉器的主要玉材
是角閃玉和輝石玉，因此有些學
者僅稱這兩種玉材為「真玉」。

考古發掘的資料中顯示，也
有不少軟硬玉以外的玉材作為雕
琢的材料。所以研究中國玉雕藝
術，必須考慮多項因素，許多似
玉的美石，因質地具備五德的條
件，而納入玉器行列，這些都稱
作「代用玉」。目前市面上流行
的代用玉主要有柔佛巴魯玉、南
非玉、澳洲玉、菲律賓玉等。

清代　翡翠八仙

歷代也有各種不同的代用
玉，有的代用玉流行在某段時
間，但也有的代用玉被人採用的
時間很長，時斷時續，諸如新石
器時代的岫岩玉、商朝時的南陽
玉、漢朝時藍田玉。

蛋白石

蛋白石主要指歐泊，因歐泊
主要成分為蛋白石。具有變彩效
應的優質蛋白石，目前國內還未
有發現。雲南、陝西、江蘇等省

清代　翡翠八仙

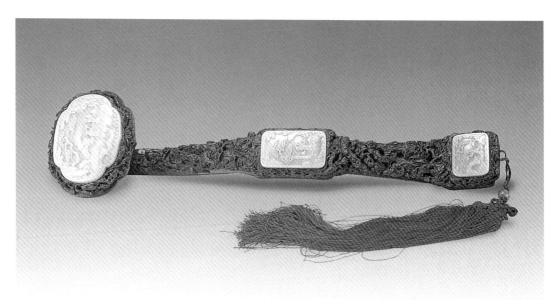

清代　紫檀嵌白玉如意

商代　黃玉獸

產的都是普通蛋白石，屬低檔玉料。雲南產的普通蛋白石，加工效果不好，易碎，只能加工一些首飾和小件工藝品。

印章玉石

有人把印章石劃為玉石，而很多人並不認為它是玉石，雖然有些印章石超過玉石的價值。這裏列出一些印章石來供收藏投資者參考。

雞血石：主要為產於內蒙巴林的巴林雞血石和浙江昌化的昌化雞血石。

葉蠟石：主要為產於浙江青田的青田石、福建壽山的壽山石和江蘇溧陽石。

巴林石、昌化石、青田石、壽山石是中國「四大印章石」，如加上長白玉（高嶺石）則為中國「五大印章石」。此外，廣綠玉（絹雲母）、溧陽石、商雒翠玉（白雲母）、平塘花石、黃陵玉、東興石、紫袍玉帶石等都是雕刻印章的理想材料。

臺灣玉

臺灣東岸的花蓮縣豐田鄉山脈中蘊藏著豐富的角閃玉，大部分都是碧綠色的。

臺灣玉大致可分為三類，也就是普通玉、蠟光玉、貓眼玉。

豐田玉中含纖維者，如果切磨角度合適，會造成線狀的閃光，也就是俗稱的「貓眼玉」，多用在鑲嵌戒指、耳飾等。

淡黃色不透明的「蠟光玉」市場價值最低。由於發展觀光事業等因素，近數十年來臺灣的玉器雕琢工藝十分發達，而豐田角閃玉自然成為供應玉雕的主要礦源。

臺灣人把和田玉、翡翠等高檔玉稱為「真玉」，而把價值不高的普通玉種稱為「代用玉」，比如像東北遼寧省岫岩縣出產的玉，他們稱「岫岩玉」。

岫岩玉

目前市面上的玉佩飾大多是岫岩玉，也有人叫它「柔佛巴魯玉」或「酥玉」。

岫岩玉產量豐富，質地不差，透明度高。4000多年前發現的玉琮，就是岫岩玉，可知岫岩玉不是現在才發現的。但岫岩玉非常奇妙，化學成分不穩定，而硬度由 3.5～6 度，中間差距太大。可能是內含雜質不同，而產生了差異。

古玉器的紋飾

古玉器一般都有紋飾，紋飾是玉雕藝術的重要表現形式。有的紋飾、工藝具有斷代的作用。

玉器上的紋飾豐富多樣，具有明顯的時代特徵。因此瞭解這些紋飾及其使用，對鑑別玉器及提高收藏水準是非常必要的。

紋飾是玉器命名的要素之一，古玉的命名往往採用：紋飾＋玉質＋器形，如穀紋青玉璧；或工藝＋紋飾＋玉質＋器形，如高浮雕蟠螭紋白玉璧。

如果按類別分，紋飾主要有以下五類：一是穀紋和雲紋類紋飾，二是剪影狀動物紋飾，三是幾何形紋飾，四是人面紋，五是工藝與組合紋飾等。

具體而言，玉器上刻著形狀各異的各主要紋飾

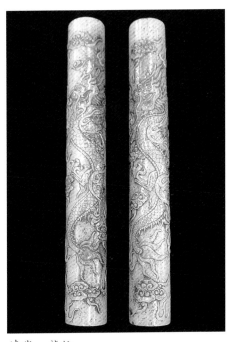

清代 龍紋

清代 人面紋

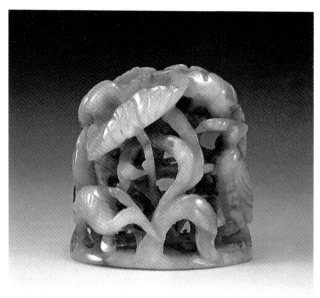

金代　青玉鷺鷥臥蓮爐頂

的特點如下。

雲紋：玉器上的雲紋形式很多，有單歧雲，由雲頭、雲尾兩部分組成；有雙歧雲，雲頭部分分叉；有三歧雲，雲頭部分分為三朵小卷雲；還有靈芝雲等。

穀紋：為圓形凸起的小穀粒，有的呈螺旋狀，是歷代玉器的主要輔紋之一。

折線紋：陰刻直線，頂端折回，主要作為動物身上的裝飾。

重環紋：以兩條陰線琢出環紋，飾於龍及其他動物之身。

對角方格紋：以雙陰線琢刻方格，相鄰兩格對角線相連，等距連續排列，主要飾於龍及其他動物之身。

雙連弦紋：以單陰線琢刻的人字形連弧短線，飾於龍身及首角上。

三角紋：以陰線琢刻出三角，多見於龍身、玉璜及器物柄部。

獸角紋：主要是龍角、牛角和羊角三種。

臣字眼：似古文「臣」字，故名。飾於鳥獸之眼，動物裝飾中常見。

蘑菇形角：先秦玉器的龍紋，龍角頂端有一圓球狀裝飾，似未開的蘑菇，故名。

獸面紋：玉器上的獸面紋有龍、牛、羊等，也有未知的動物，紋飾多採用陰刻線或擠壓法琢出的直線及折線構成。

螭紋：螭是傳說中的一種沒有角的龍，捲尾，螭屈，螭紋流行於春秋戰國的玉器上，至宋代頭部結構變化，嘴部較方、細長，眼較大，細身，肥臀，明清仍見有。

龍紋：龍紋是歷代玉器的主要紋飾之一，最早見於紅山文化。一般為蛇身，或素身，或飾有鱗紋，有的有足，有的無足。

鳥紋：一般羽毛多為陰刻細長線，鳥尾有孔雀尾或捲草式，眼部表現有臣字形、三角眼及單鳳眼等。

紋飾的研究對古玉器的收藏投資鑑定具有重要意義。

古代有哪些採玉方法

中國古代採玉有揀玉、撈玉、挖玉、攻玉等多種方法。其中揀玉和撈玉是古代採玉的主要方法。這兩種方法就是在河流的河灘和淺水河道中揀玉石、撈玉石。中國古代採玉主要是指採和田玉。

1. 揀玉

據揀玉人介紹，每當春夏之際，崑崙山山洪暴發，把玉石礦石從山上沖刷下來，經過多年的反覆磨滾撞擊，形成子玉。

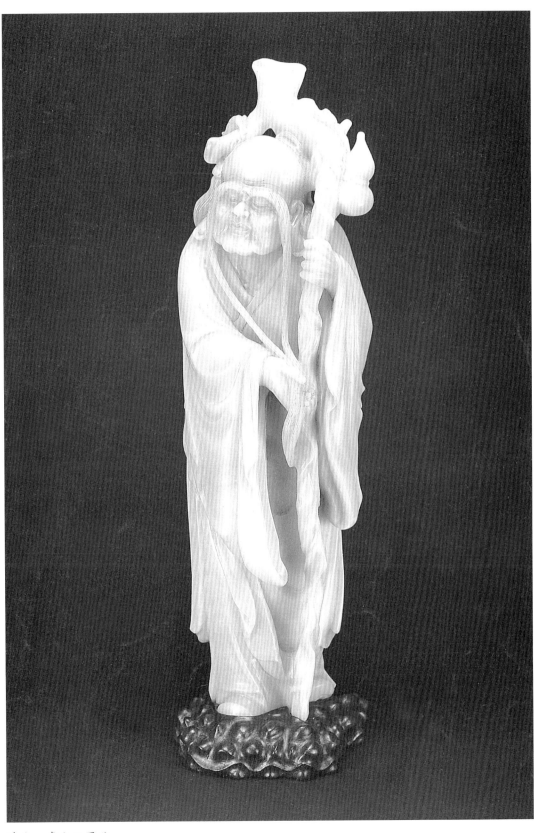

清代　青白玉羅漢

古人在亂石累累的河中可以揀到美玉，主要靠人們的經驗。當地人民積累了豐富的經驗，他們知道玉是石中之美者。有漂亮的顏色，如雪之白，梨之黃，墨之黑；有令人喜愛的光澤，如羊脂般滋潤；有細膩的質地和堅韌的特性。

2. 撈玉

撈玉顧名思義是用手在水裏撈撿，是古代採玉的主要方法。撈玉主要是在河灘和淺水河道中撈玉石。莽莽崑崙山中有多條河流，河水主要靠山上冰雪融化補給。因此撈玉有季節性，主要是秋季和春季。

夏季時氣溫升高，冰雪融化，河水暴漲，流水洶湧澎湃，這時山上的原生玉礦經風化剝蝕後的玉石碎塊由洪水攜帶奔流而下，到了低山及山前地帶因流速驟減，玉石就堆積在河灘和河床中。

秋季時氣溫下降，河水漸落，玉石顯露，人們易於發現，這時氣溫適宜，可以入水，所以秋季成為人們揀玉和撈玉的主要季節。

冬天時天氣寒冷，河水凍冰，玉石不易發現，也難以拾撈，因此，冬季一般不採玉。

到了春季，冰雪融化，玉石露出，又成為揀玉和撈玉的好季節。

古代採玉有官採和民採。首先是官採，即在官員監督下，由採玉工人撈玉，所得之玉全部歸官。官採也有嚴格的規定。清代椿園寫的《西域聞見錄》中記述了當時撈玉情景，書中說：「河底大小石錯落平鋪，玉子雜生其間。採玉之法，遠岸官一員守之，近岸官一員守之，派熟練回子或三十人一行，或二十人一行截河並肩，赤腳踏石而步，遇有玉石，回子即腳踏知之，鞠躬拾起，岸上兵擊鑼一聲，官既過朱一點，回子出水，按點索其石子去。」

商代　綠玉獸

清代福慶在一首詩中有同樣的描述：「羌肩銑足列成行，踏水而知美玉藏。一棒鑼鳴朱一點，岸波分處繳公堂。」

可見，那時撈玉是何等的嚴格，官兵層層把守，河中的玉石財富，全為官府壟斷攫取。清代前期嚴禁民間撈玉，為阻止民眾自行撈玉，清政府在和闐西城外的東西河共設卡12處，專為稽查採玉回民。直到嘉慶四年（1799）才開玉禁，規定在官家採玉之後或官家採玉範圍之外進行，人們在白天或晚上分散揀玉或撈玉。

古代撈玉的河流不少，這些河流流經崑崙山，把美玉帶給人間。

古人在玉河中如何撈玉呢？明代科學家宋應星在《天工開物》一書中所附的撈玉圖，給人們以答案。在白玉河撈玉圖中，可見人們於月光之夜在河中撈玉。宋應星在書中說：「凡玉映月精光而生，故國人沿河取玉者，多秋間。」在明月夜一眼望去，只見河中「玉璞堆

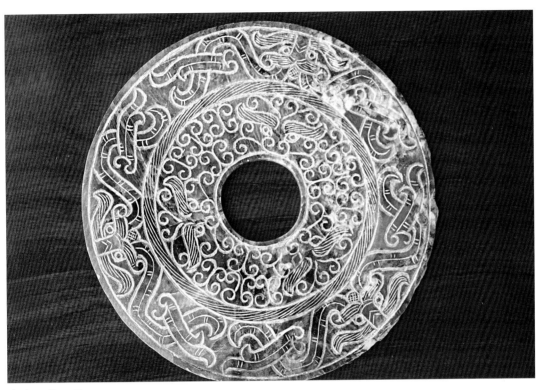

當代　仿玉璧

積處，其月色倍明矣。凡璞隨水流，仍錯離亂石淺流之中，提出辨認，而後知也。」

　　白玉河源向東南，綠玉河源向西北，有名的河流河水多聚玉。「其俗以女人赤身沒水而取者，雲陰氣相召，則玉留不逝，易於撈取，此或夷人之愚也。」

　　古代文獻對撈玉方法雖多有記載，然而，由於古代對玉的宗教化，採玉蒙上了許多神秘色彩，有人認為其中有一些提法如「踏玉」「月光盛處有美玉」「陰人召玉」等，是不科學的說法。

　　3. 踏玉

　　踏玉說是認為採玉人在河水中憑腳下感覺，可以分辨出玉和石來。《西域聞見錄》中就有此說：「遇有玉石，回子即腳踏知之。」

　　有人專門為此做了實驗，認為和田玉子玉雜於亂石之中，子玉與其硬度相近的石英岩、矽質岩等礫石腳觸感相似，踏玉和石頭區別不開。實驗者還訪問了多年採玉的老人，也認為腳踏辨玉不存在。因此認為，古人河中撈玉，關鍵是憑眼睛觀察，當發現可能為子玉時，即拾起再仔細區別。

　　筆者認為，「踏玉」之說是可能的。因為羊脂玉光滑如「凝脂」，越是上等的玉石，越是光滑，玉料之間尚有此差異，況乎玉和石頭之間。所以腳感是可以感覺到的。「踏玉」強調的是憑多年經驗和感覺。

　　4. 挖玉

　　挖玉是指離開河床在河谷階地、乾灘、古河道和山前沖積的礫石層中挖尋和田玉礫。這些地方的玉也是由流水帶來的，但早已離開河道。礫石層之上早已有或多或少的沙土覆蓋，

漢代　禮神玉器

礫石層中有的已被石膏和泥沙所膠結或半膠結。

　　由於挖玉付出的勞動很艱巨，長時間局限在很小的範圍裏，獲取率很低，不如揀玉效果明顯，因此從事挖玉的人不多。只有當某地已經有了出玉的可靠消息，而且大有希望的時候才會吸引人們去挖玉。

何為「六瑞」

　　收藏投資古玉器，不能不瞭解「六瑞」。

　　在中國秦以前，用玉制度從形成到逐漸衰落消亡，是一個漫長的過程。有關先秦玉器的研究和收藏，玉禮器無疑是重點，而「六瑞」與「六器」又是其核心。

　　但關於「六瑞」這方面的研究還比較薄弱，古代用玉制度的研究尚不深入。對於收藏投資古玉的人來說，瞭解「六瑞」這方面的基本情況是有必要的。

　　關於玉器中「六瑞」的說法，主要見載於《周禮》。「六瑞」即是指鎮圭、桓圭、信圭、躬圭、穀璧、蒲璧 6 種器物。「六瑞」和「六器」雖然同屬禮器，但二者的名稱、用料及形制和功用是完全不同的。

　　六瑞是以玉製作的用於朝聘的信物，在君臣之間表爵秩等級，在邦國交往之間，用於表示禮節和等級。

作為權力等級的區別，什麼樣的人用什麼樣的玉禮器，有嚴格的規定。在《周禮‧大宗伯》中，對諸侯所執之象徵身份的信物有詳細的規定：「以玉作六瑞，以等邦國。王執鎮圭，公執桓圭，侯執信圭，伯執躬圭，子執穀璧，男執蒲璧。」

其中每一個玉禮器的尺寸和形狀，也有嚴格的規定：

鎮圭：12 寸的圭，孔在中間，王執鎮圭。鎮圭是上天賜予天子的，只有天子才能擁有並執之，否則就是犯上。

桓圭：9 寸的圭，孔在下端，公執桓圭。

信圭：7 寸的圭，孔在下端，侯執信圭。

躬圭：5 寸的圭，孔在下端，伯執躬圭。

穀璧：無規定尺寸的穀紋璧，子執穀璧。

蒲璧：無規定尺寸的蒲紋璧，男執蒲璧。

六瑞之中，鎮圭、桓圭、信圭、躬圭的外形都是一樣的，但玉料、玉質要求不一，尺寸不同，紋飾不同。

何為「六器」

「六器」就是指蒼璧、黃琮、青圭、赤璋、白琥、玄璜 6 種器物，主要功用是用以禮神。

古人認為，天地間有赤、青、黑、白、玄、黃「六采」，蒼璧、黃琮、青圭、赤璋、白琥、玄璜同六采是相對應的。按《周禮‧大宗伯》的說法：「以玉作六器，以禮天地四方」。即：

以蒼璧禮天：用青色玉璧來祭天——天神。

以黃琮禮地：用黃色玉琮來祭地——地祇。

以青圭禮東方：用青色玉圭來祭東方之神——青龍。

以赤璋禮南方：用紅色玉璋來祭南方之神——朱雀。

以白琥禮西方：用白色玉琥來祭西方之神——白虎。

以玄璜禮北方：用黑色玉璜來祭北方之神——玄武。

六器在治玉思想及要求方面不同於六瑞，因此，其形制和尺寸是不同的。

玉石王

1996 年 5 月，在中國著名的玉石之鄉岫岩，發現了世界上最大的玉——遼寧岫岩「玉石王」。這塊玉石，經過當地政府組織人力、物力歷時一年半的時間剝離出來，呈一個巨大的圓球形。這個圓球位於當地的一個山坡上，離地面垂直高度為 68 公尺，圓球高 25 公尺，最大直徑 30 公尺，經初步鑑定，體積達 2.4 萬立方公尺，重 6 萬多噸。

鑑於這塊「玉石王」體積巨大，無法搬走。當地決定在原地對其進行加工，並圍繞它進行旅遊產業開發。

第四章
古代玉器種類

玉梳斜，
似雲吐初生月。
——元·商挺《雙調潘妃曲》

明代 十八螭蠶紋玉璧

中國古玉器按用途劃分，大致可分為禮樂器、儀仗器、喪葬器、佩飾、工具、生活用器、陳設器、雜器等八大類。在這幾類玉器中，除了玉禮器幾千年來品種變化不大外，其他幾類都隨時代的不同而發生了品種的變化。

玉禮器

《周禮》記載，禮玉有璧、琮、圭、璋、璜、琥六種，通稱「瑞玉」。在這其中，除琥這種禮器我們目前已無法考定其原始面目究竟如何之外，其餘五種禮器均有實物出土。

禮器是各種禮制活動中進行供奉和儀仗的玉器，如古人用以祭祀、喪葬、軍旅、宴享、朝聘等禮儀活動所用的玉器，被賦予了特殊的意義，即所謂藏禮於器。代表鬼神、權力和等級標誌物玉器，可歸納為禮制玉器。玉禮器以殷商、周等朝代為盛。禮器的產生根源於奴隸社會統治階級的禮制：等級差別。

關於禮器起源的思想，有種種說法。古玉研究者姚江波先生認為，玉禮器是古人在對各種自然現象的迷茫、誤解中而產生的錯誤世界觀，並在此種觀念的指引下被籠罩上神秘外衣的特殊神物。

人類在採集打製石器的過程中，發現了各色「彩石」。按照萬物有靈觀念認為美石——玉是山川的精華，上天恩賜的寶物，具有溝通天地、鬼神的靈性。於是，玉器被用來作為氏族的圖騰物，是氏族首領的標誌和祭祀祖先、鬼神的禮儀用品。

禮器是古玉器中較多的品種，收藏古玉器必然遇到各種禮器，因此，有必要對古玉器中的禮器作詳細介紹。

玉禮器在整個原始社會和奴隸社會佔據著統治地位，為人神交流的神物，國之重器。因而它們的做工都十分精細，造型極為精緻，選料考究，紋飾精美，線條流暢，凝重嚴謹；從

商代　人形鳥首玉器

西漢中期　白玉穀紋璧

近現代　仿良渚文化玉琮

漢代　此玉器可能是一種獨特的圭，也可能是由圭演變而來

整器上看，造型雋永，雕刻凝練，件件都堪稱是國之珍寶，僅觀其形就能使人感到震撼。玉禮器被統治階級利用後成為權力和地位的象徵，具有較高的歷史、科學和藝術價值。

玉禮器的發展在經過了新石器時代第一個高潮之後，至西周晚期，無論從禮器的數量上，還是功能的細化上都達到了鼎盛，但進入春秋戰國之後，禮崩樂壞，開始衰落。下面對主要玉禮器一一介紹。

1. 璧

璧是一種中心有圓孔的扁圓形玉器，自新石器時代晚期起出現。有三種類型：璧、環、瑗。按《爾雅》的解釋：「肉（玉體部分）倍好（圓孔）謂之璧，好倍肉謂之瑗，肉好若一謂之環。」其中璧又分為大璧、穀璧和蒲璧。

我們一般稱小孔者為璧，大孔者為環。其實玉璧也用作佩飾和陪葬，其大小、形狀、花紋差別甚大。

關於璧，在本書中專門有一章詳細描述，這裏不再贅述。

2. 琮

是一種外方內圓長短不一的筒狀玉器，或可視為柱狀管形玉器，外部常帶幾何紋飾。在新石器文化遺址中有大量較長的玉琮出現，一般有花紋，而商周以後，反而扁矮，平素無花紋。漢代以後幾乎絕跡，明清後又出現仿古玉琮。

據《周禮·考工記》記載，琮的大小規格與其主人地位應配稱，為古代儀禮之器。

玉琮盛於新石器時代至殷商，如江浙一帶良渚文化遺址所出土的玉琮就最有特色，其中有的還雕有獸面紋飾。

商周時代黃琮多為矮柱體，四方琢飾蟬紋、鳳紋，而戰國玉琮飾龍首紋。良渚文化中的玉琮為四方柱體，中心通孔，可分三種類型：璧琮、大琮和狀琮。

（1）璧琮

俯視近似璧，琮體寬度大於高度，一般分兩節，四角琢飾獸面紋，中心為貫通的圓孔。

西周　玉戈，此玉器可能由圭演變而來

（2）大琮

四面柱體，外方內圓，中心穿孔，兩端直徑有差，上大下小。多為高度大於寬度柱體，以起伏的「牙身」將柱體分若干節，每節四面中間為凹柱，四角有兩邊對稱的獸面紋，以兩條橫長凸弦紋表示頭額和頭飾，其下雙圓紋示意雙目，下面數條短粗凸弦紋象徵天地四面八方，中心通孔為溝通天地的天柱，裝飾祖先、神、神靈動物三位一體的神徽，是祭祀的祀器又是紀念祖先神的神器。

（3）狀琮

形如大琮，器形小，長5公分左右，一般分2～4節。

用於佩帶，可單佩可雙佩，一般46繫掛在玉項飾兩側。

3. 圭

圭是古代帝王、諸侯朝聘、祭祀、喪葬時所用的玉製禮器，為瑞信之物。圭呈長條形，上尖下方，不同時代有不同的形狀，也作「珪」。其中個別的所謂圭，圭體上大部分帶有鋒刃和孔，其實是工具或兵器。

據《周禮》記載，圭為祭祀東方方位神的禮器，亦為等級爵位的標誌「王執鎮圭，公執桓圭，侯持信圭，伯執躬圭」。鄭玄注引鄭司農云：「以圭璧見於王。」《後漢書·明帝紀》：「親執圭璧，恭祀天地。」

龍山文化玉圭為長方條狀，上端穿孔洞，下端磨刃，圭身兩面琢刻神人、神獸面和神鷹紋，反映龍山文化氏族圖騰信仰。

商代玉圭，扁長條形，方首鈍刃，通體磨光，有的刻有精細紋或繪朱色條帶，直至東周成為圭的定形樣式。

《說文》釋圭為：「瑞玉也，上圓下方，圭以封諸侯。」漢代以後僅見於文獻記載，罕

見實物。

明清兩代依漢代式樣複製，皆為銳角頂，圭身細長，分素面、穀紋、海水江崖紋飾。清代乾隆時玉圭名目繁多，均仿漢代形制。

玉圭的種類按品級和禮儀場合進行劃分。《周禮·春官·典瑞》介紹圭有大圭、鎮圭、桓圭、信圭、躬圭、穀璧、蒲璧、四圭、裸圭之別。

（1）大圭

天子執握，又稱「廷」，以符合《禮》「天子晉廷」之制。

（2）鎮圭

古代朝聘所用的信物，天子執握，上端銳角飾四山紋，取安定四方之意。

王執鎮圭，為六瑞之一。《周禮·春官·大宗伯》：「王執鎮圭。」「鎮，安也，所以安四方。鎮圭者，蓋以四鎮之山為飾，圭長尺有二寸。」

（3）信圭

侯爵執握，上端呈鈍角，肩部兩角琢成直立人身狀，紋飾精細，取忠勇正直之意。

（4）躬圭

伯爵執握，上端為圓形，紋樣粗獷，取恭順之意。

（5）桓圭

公爵執握，上端為方形，取棟樑柱石之意。

（6）琬圭

上端為圓形，圭身染色。天子派遣使臣所執，使臣持此信節執行任務，被稱為「護送琬圭」。

（7）命圭

帝王授給大臣的玉圭。《左傳》僖公十一年「賜晉侯命」注：「諸侯即位，天子賜之命圭為瑞。」《周禮·考工記·玉人》：「命圭九寸，謂之桓圭，公守之；命圭五寸，謂之信圭，侯守之；命圭七寸，謂之躬圭，伯守之。」

（8）穀圭

古代諸侯，用以講和或聘女的玉制禮器。又稱「穀璧」。《周禮·春官·典瑞》：「穀圭以和難，以聘女。」「穀，善也，其飾若粟文然。」《考工記·玉人》：「穀圭七寸。」

（9）土圭

用以測日影、四時、土地的古代玉器。《周禮·地官·大司徒》：「以土圭

漢代　穀紋玉璜

漢代　白玉璜

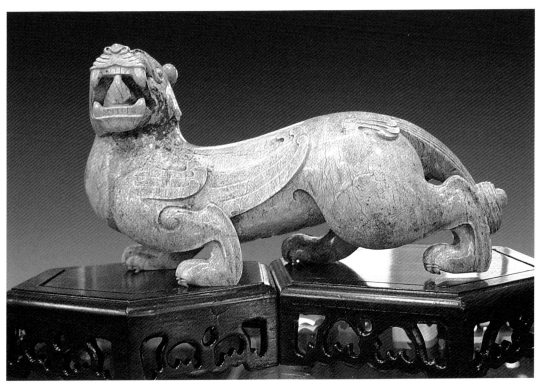

商代　玉琥

之法測土深，正日景（影），以求地中。」又《春官・典瑞》：「土圭以致四時日月，封國則以土地。」

（10）琰圭

上端為銳角，取銳不可當意。天子派使臣征討平叛時執用，當做信物。

4. 璋

形狀似半邊圭，其上端有一道斜邊。故有「半圭為璋」的說法。

以赤璋禮南方。出土大量的「璋」多為工具和兵器。殷墟中出土有大量的石製璋，但性質確鑿的玉璋極少出現，出土的大多只能稱為「璋形玉器」，有人認為它們僅僅是一些玉製武器。

據記載，璋與圭一樣為禮朝的器物，有「諸侯朝王以圭，朝後執璋」的記載。玉璋多見於商周的墓葬中，其後少見。

5. 璜

形狀似彎月的玉器。雖然有「半璧為璜」的說法，但所出土的玉璜常僅為璧的 1／3 或 1／4，彎弧的內端常有飾孔飾雕。

用璜祭北方。玉璜多見於殷商至漢代文物中，通常作為朝聘、祭祀和喪禮時用的玉器，但小型者可能主要用於佩帶，故有「佩璜」之稱。

6. 琥

古代玉器，一種琢雕成虎形的玉器。以白琥祭西方。

虎形或具有虎紋的玉器，古代均稱作琥，作為發兵的信物稱虎符。但現今稱圓雕的虎形

西周　玉兵器

西周　玉兵器往往也有精美的紋飾

西周　尖端狀帶刃玉器

明代　白玉雙獸爐頂

玉器為玉虎。

　　殷商至漢代文物中常有類似器物出現，但是否屬於儀禮中使用的瑞玉，則有不少爭議。

　　夏鼐在《商代玉器的分類、定名和用途》（《考古》1983 年 5 期）一文認為：「我以為表面刻虎紋的玉器應依器形命名，前加『虎紋』二字。至於虎形玉器，有孔的可稱虎形玉佩，無孔的當為玩器或陳列品，可稱玉虎。」

　　《拾遺記‧秦始皇》中有「始皇嗟曰：『刻畫之形，何得飛走？』使以淳漆各點兩玉虎一眼睛，旬日則失之，不知所在。」

　　7. 瑗

　　古玉器名，大孔的璧。

　　《爾雅‧釋器》：「好倍肉謂之瑗。」郭璞注：「瑗，孔大而邊小。」

　　8. 玦

　　有缺口的環形玉器。用作禮器和佩飾。

　　主要用途為：一是皇帝賜於軍官，以示要他決心打勝仗；二是皇帝賜於被流放的臣子，以示不能回來。

　　「逐臣待命於境，賜環則還，賜玦則絕。」

　　9. 環

　　古玉器名。一種圓形而中間有孔的玉器。

　　《爾雅‧釋器》：「肉好若一謂之環。」郭璞注：「肉，邊；好，孔。」邢疏：「邊、孔適等若一者名環。」玉製的環，古時用作佩飾。

　　《宋史‧輿服志三》：「袞冕之制……小授三，結玉環三。」又：「後妃之服，小授三，間施玉環三。」

　　除了以上六器六瑞等禮器，還有其他一些禮器與符節器。

儀仗類

　　指製成兵器的玉石，又稱玉兵器，主要產於商周時期。種類主要有玉戈、玉刀、玉戚、牙璋、玉斧等。

　　這些器形本源於實用器，主要出現於商、

現代　仿漢玉蟬

商代　玉鼠，此玉器適合作握玉

周兩代，以商前期最為突出。春秋戰國乃至以後的時代，除仿古玉器中有少量的作品外，這幾種器物均很少見到。大多無使用痕跡，而主要為儀仗用器。

作為儀仗類的玉兵器與玉工具器，遠古時代二者很難嚴格區分，大致分以下幾類：一是尖端狀帶刃器，如戈、矛、鏈、劍等；二是平頭或弧狀帶刃器，如斧、鑄、鑿、鏟等；三是刀狀器，商代的玉刀形狀與青銅器相同，也有刻成魚形、鳥形的刀。另有一種半月形、長方形帶邊刃的玉刀，在新石器遺址和殷商遺址中均有出土。

其中最重要的幾種儀仗類玉兵器如下。

1. 戚

形似鉞，不同之處是在鈍刀雕出齒狀扉棱。商代早期玉戚為平面梯形，西周時演變為長梯形或扁長方形。儀仗用玉。

2. 戈

盛行於商代的玉儀仗。商代早期直內有穿，兩側磨刃，前鋒尖銳。中期形體增至 30 公分，並琢有脊棱和凹槽。西周以後形制漸小，多雕刻齒狀或變形雲紋等。

3. 鉞

由兵器演化的禮儀儀仗。最早見於良渚文化，形狀和石鉞相似，呈扁平梯形。商周玉鉞多作長方形，與青銅鉞相似。

4. 刀

盛行於商代的禮儀用玉。種類很多，婦好墓出土的玉刀，刀身窄長，凹背凸刃，肩略上翹，刀背雕出齒狀薄棱，雕刻龍紋，是王室成員的身份標誌。

喪葬類

也稱玉冥器，或簡稱葬玉。葬玉並非泛指可以埋入墓中的玉器具，而是特指為保護屍體和祈禱死人靈魂平安而製造的隨葬玉器。

真正意義上的玉冥器出現在周至漢的時期，當時人們相信以玉器堵塞死者的各個竅穴，能阻止真神出竅，元陽外泄，故我們看到此時期的墓葬出現大量的金縷玉衣、玉竅塞、玉璧板等。

其中最著名並有代表意義的應屬廣州南越玉墓出土的大批玉冥器了。由於這些玉器是專

門為死者特做的，玉冥器所用的玉塊或玉琮往往多切一刀，以示與實用物的區別，表明這才是真正意義的玉冥器了。

自漢以後，厚葬之風漸漸收斂，此後專門用於殮葬的玉器也漸漸少見，而大多是以死者生前所用的部分實用器物陪葬了。

通常專用的玉冥器計有各種玉竅塞，死者手中所握之玉豬，背後及胸前所墊蓋的玉璧板等。

1. 玉衣

玉製的葬服，又稱「玉匣」或「玉柙」，是用金絲或銀絲將上千塊小玉片串聯而成的衣服。相傳可以保存屍體不腐。

這種葬制始於春秋、戰國，盛行於兩漢，多用於君王、貴族、后妃。至魏文帝時明令禁止，其後就絕跡了。至今發現最典型、最完整的玉衣是河北滿城出土的西漢中山靖王劉勝夫婦的「金縷玉衣」，每具用 2000 多片小玉片以金絲串編而成。

這種玉衣舊時也有出土，因不知是玉衣，一些小玉片也在文物市場出現，呈長方形或梯形，四周帶有小孔，大的長 10 餘公分，因不知為何種玉器，當時亂定名為圭或生產工具。

玉衣的具體製作方法是把玉石琢成各種形狀的小薄片，角上穿孔，按等級不同採用金鏤、銀鏤、銅鏤連綴而成。玉衣包括頭部、上衣、褲筒、手套和鞋幾部分。

從 1946 年在河北邯鄲郎村漢墓中發現象氏侯劉安意的穿孔玉片開始，到 1978 年底為止，相繼共發現玉衣 22 套以上，其中有 5 套保存比較完整，可以復原。

至今所出土的玉衣均為漢代，可見，玉衣葬盛行於漢朝。

商代　玉獸

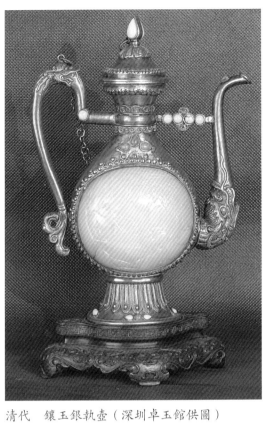

清代　鑲玉銀執壺（深圳卓玉館供圖）　　民國　白玉掛件

現代　鏤雕白玉福字掛件

2. 玉塞

古玉器名。已知在漢代有九竅塞，即填塞或遮蓋死者身上九孔竅的九件玉器。

漢代盛行以玉器填塞死者九竅之風，稱為玉塞，又分眼塞、耳塞、鼻塞、口塞、肛塞、生殖器塞，目的也是為了保護屍身。

這9件玉器在河北滿城兩座漢墓中都有出土。九竅玉塞為耳塞（2件）、眼塞（2件）、鼻塞（2件）、口塞、肛門塞和生殖器塞。

古人以為用玉件塞死者孔竅能不腐朽。東晉葛洪《抱朴子》：「金玉在九竅則死者為之不朽。」這同玉衣也能使屍體不朽的迷信說法是一致的。

最完整的「九竅塞」見於中山靖王劉勝夫婦墓。當然，不同墓穴出土的眼、耳、鼻、口、肛門等塞玉的形狀各有不同。

3. 含玉

古玉器名，即為含於死者口中的葬玉。「含」亦作「晗」，有的書上還稱「押舌」。古時入殮時放在死者口中的玉。由於口塞不能全部含在口中，故與「含玉」不同。

玉件含於死者口中，此風商代即有，直至近代還偶有發現。漢魏時常用的含玉是玉蟬，在此前後或用碎玉及其他玉件。

《周禮・天宮・天府》：「大喪共（供）含玉。」大喪，指皇帝喪。其餘則有含璧、含珠、含瑁、含米、含貝等，因死者身份不同而有所區別。

考古發現，早在殷商時，死者口中就含有貝。據記載，春秋時代死者口中含的是「珠玉」。如在河南洛陽中州路816號西周墓，在死者口中發現一件帶孔的蟬形玉。玉蟬作為含玉，在漢墓中發現較多。

除了蟬形，含玉還有魚、珠、方片、貝形等。從西周至東漢均盛行含蟬。

為何含玉多為蟬？據徐廣稱：「蟬，取其清高，飲露不食。」《史記・屈原傳》：「蟬，蛻於濁穢，以浮游塵埃之外，不獲世之污垢。」《說文》：「蛻，蛇蟬所解皮也。」

由此可知，玉含作蟬形，似是借蟬的生理習性賦予死者特定的意義，意即人死後，不食不飲露，脫胎於濁穢污垢之外，不沾污泥濁水，這是戰國以來死者含玉蟬的用意。

4. 握玉

死者握於手中的葬玉，一般為雕刻成璜形、豚形的長條狀玉器，有貝、豬等形，漢代用玉豬。

在東漢、魏晉南北朝墓中，常有玉豚出土，造型和紋飾較簡單。用其隨葬，主要是巫術的原因。

出土的如西漢中山靖王劉勝，雙手各持玉豚。東漢以後，一般以雙手握玉豚入殮，這種玉豚握玉，至魏晉南北朝不絕。

清代學者吳大，把玉豚誤認為玉虎，是因玉豚製作粗糙，刻線簡單，

西周　玉魚有孔，也是用來作佩飾的

豬虎難辨，這是要注意的。

此外還有玉枕、玉鞋、壓臍、壓眉等。

葬玉不同於一般的陪葬玉器，是專為死者特製的，形制、加工較為粗糙，一望即知並非是純正的藝術品。

玉佩飾

玉佩飾是人們身上佩戴的玉飾品，它產生於原始社會。許多器形較小的板狀體，器身有穿孔的各形器物都被認為是佩飾。各個時期流行不同的隨身裝飾玉，其內容十分龐雜，主要有頭飾、耳飾、項飾、手飾、身飾之分。

漢代　佩玉面具墜

玉配飾種類較多，按題材圖案形狀主要有玉璜、玉人、玉龍、玉耳、環、沖牙、璽、劍飾、玉魚、玉龍、玉獸等；按功能主要有：玉墜、玉笄、珥、玉（耳環狀）、玉珠、玉璜、玉璧等。

玉佩飾與飾玉是有區別的。飾玉泛指由玉石雕琢而成的佩玉、陳設與實用玉器、玉製鑲嵌飾物等。而玉佩飾是指人身上的佩玉，是人們佩戴以求美感或尊貴感的玉器。玉佩飾自新石器時代至現代均盛行不衰。

玉佩飾的出現要追溯到上古時候了。最早出現的玉器應該是各類玉礦石製作的工具，而在漫長的歷史發展過程之中，人們發現玉礦石有漂亮的外表及溫潤的質地，於是就用其來做裝飾物，比如玉璜、玉串珠、玉組件等。

隨著社會階層階級的出現，玉器漸漸為族群裏的權貴人物所壟斷專有，這時玉佩飾的含義就有所改變：它不再單純的是一種裝飾器，而是成為權力、財富的象徵。

到了宋代，玉佩飾分為玉束帶、玉佩，用具有玉輅、玉磬，禮器有玉圭、玉冊等。內廷專設有玉作坊，玉料由西域諸國進貢。

明清是玉文化繁榮的時代，這時民間盛行佩帶各種玉佩飾。有錢的人上到帽檐前飾，中至玉腰牌、玉掛件，下至玉鞋扣，幾乎全身上下都是玉。一般平民百姓也常會帶個玉手鐲、玉耳環、玉扳指等。所用玉料大多為青玉、白玉、青白玉等，其中特別以產於新疆和田的羊脂白玉最為名貴，黃玉也同樣價值不菲。

翡翠是在清早期流入中國的，但由於翡翠石料一般較為細小，所以多用來做戒面、耳環等小件器。我們現今看到的古代翡翠佩飾都是清代的產物。

1. 玉頭飾

頭上佩戴的玉飾稱為玉頭飾，也稱為玉冠飾，有笄（或稱管）等。一般是長針形，用以固定髮髻或冠弁，形式有多種，有的一端有鳥獸頭形，一端尖狀，或一端扁平者。後世婦女有用扁平而二頭尖者等。

頭飾分為冠玉、玉導、玉撥。冠，是古代成年男子所戴束髮用具（不同於今之帽子）；

玉導，是引髮入冠的工具；玉撥，婦女抿髮使髮平整的玉具，平時也插在頭上。

最早的玉冠飾是紅山文化出土馬蹄形器（又稱箍形器），筒狀，一端削成斜口，上面有兩個穿孔。良渚文化出土透雕玉冠飾，造型為變體飛鳥形，扁平體。用線刻和鏤空手法雕刻神人、神獸圖案。下端磨成插榫槽口，規則地琢通 5 個小孔。另有三叉形冠，如山字形，中間叉體略短。

早期頭飾雕神人紋，戴羽冠，倒梯形臉、環眼、長方大口，呲露兩列牙齒。中叉有縱向通孔，可供嵌插用。唐宋時代的玉冠為盛開的蓮花形狀的圓雕，冠下有髮髻貫穿，綰髮束於頭頂。

2. 項飾

頸項所佩玉飾稱為項飾，新石器時期的項飾已被大量發現，有用玉石、綠松石、瑪瑙等製成的項鏈，以玉人、動物、玉牌、雞心等為墜。

這裏對主要的項飾簡單給予介紹：

（1）繫璧：直徑小於 5 公分的璧、環、瑗。

（2）佩璜：小型的璜，有 1～3 個洞。

（3）子辰佩：龍和鼠玉佩。

（4）玉全佩：由珩、牙、沖等組成的組佩。

（5）項鏈：珠形、管形，有墜或無墜。

（6）蟬：分為佩蟬、冠蟬、含蟬。

（7）勒：分圓勒、方勒、扁勒、棗核形勒。

（8）剛卯：雕有 8×4 個字的長方形玉器，用於避邪。

（9）翁仲：寬衣博袖、雙手合十的人，用於避邪。

（10）司南佩：啞鈴狀，象徵吉祥。

3. 玉手飾

手上戴的玉飾。有玉鐲、指環、扳指等。

玉鐲在新石器時代遺址中有發現，但略呈筒形，今日玉鐲形式在漢魏以後才有。

現今形式的玉指環，最早發現於隋墓。

扳指，古文獻中稱韘，是戴在大拇指上幫助拉弓弦的用具。清代嗜古成風，男士們戴它作裝飾品。

4. 組飾

數件玉佩件形成一組，故名組件。東周諸侯、大夫、夫人們愛佩組飾，他們按等級地位所佩組飾包括環、璧、璜、瓏等玉件。

5. 珩

古玉器名。玉飾品，雜佩上部的橫玉。形似磬而小，或上有折角，用於璧環之上。

6. 玉佩

玉做的佩飾。「佩」亦作「珮」。

《詩・秦風・渭陽》：「我送舅氏，悠悠我思；何以贈之，瓊瑰玉佩。」

7. 玉魚

刻玉為魚，是一種珍玩和佩飾。

馮贄《雲仙雜記》：「貴妃（楊貴妃）苦熱，肺渴，每日含一玉魚，藉其涼津沃肺。」

程大昌《演繁露・魚袋》：「《六典》符寶即載隨身魚符之制，左二右一，太子以玉，親王以金，庶官以銀，佩以為飾。」

又用作殉葬品。杜甫《諸將》詩：「昨日玉魚蒙葬地，早時金碗出人間。」

8. 玉帶

玉飾的腰帶。唐、宋官員流行使用。以玉帶分別官階之高低。

程大昌《演繁露》卷十二：「唐制五品以上，皆金帶，至三品則兼金玉帶。本朝玉帶雖出特賜，須得閤門關子許服，方敢用以朝謁。」又：「本朝親王皆服玉帶。」

明代唯親王及一品文官用玉帶，見《明史・輿服志二、三》。

清代唯特賜及一品用銜玉板帶，見吳榮光《吾學錄・制度》。

9. 玉珠

用玉琢成的珠。

《晉書・輿服志》：「後漢以來，天子之冕，前後旒用真白玉珠。」

10. 玉藻

古代王冠垂掛的玉飾。

《禮記・玉藻》：「天子玉藻，十有二旒，前後邃延。」《後漢書・輿服志・冕冠》：「冕冠，垂旒，前後邃延，玉藻。」

11. 環

古玉器名。兩種佩玉，圓形的玉環和環形而有缺口的玉塊。

12. 玉雕神

玉雕神是原始社會氏族圖騰崇拜物，神化的祖先、氏族英雄人物、首領、動物及自然神。如紅山文化的豬、龍、鴞、燕，良渚文化中的透雕人首牌飾，龍山文化中的神人面玉人佩，商代玉羽人、人獸面合體飾等玉雕。

玉擺飾

也稱為玉陳設，是實用的裝飾物，指用於陳設、觀賞和把玩的玉器。

玉擺飾大體出現於宋而盛於明清兩朝。這主要得益於玉礦石的來源拓廣了，而且手工業加工技術的發展，使得人們可以對堅硬的玉礦石作更加精細、快捷的加工。

明代的玉擺飾較為細小，多以文人玩物為主，如秋山圖、玉山子、人物雕

西周　佩玉刀形人面墜

像、小動物等。所用玉料多為青玉、青白玉及黃玉，也有使用其他雜玉料的，如南玉、漢白玉等，其藝術性及價值不及上述好玉料。

清代出現了大型的玉擺飾，其做工也更加複雜精細。民間用玉器以兩江產量最多也最精。

清朝最負盛名的碾玉中心是蘇州專諸巷，蘇州玉器精緻秀媚，內廷玉匠也多來自該地。揚州玉作豪放勁健，特別善於碾琢幾千斤甚至上萬斤重的特大件玉器。此時的玉器多以傳說故事為題材進行藝術加工，如人們熟悉的八仙過海、群仙祝壽、攜琴訪友、十八學士登瀛洲等。此時甚至出現了以整塊石料雕刻的巨型擺件，如龍船、秋山行旅圖等。《大禹治水圖玉山》是這一時期特大玉擺飾的代表作。

清代玉工善於借鑑繪畫、雕刻、工藝美術的成就，集陰線、陽線、平凸、隱起、鏤空、俏色等多種傳統做工及歷代的藝術風格之大成，又吸收了外來藝術影響並加以糅合變通，創造與發展了工藝性、裝飾性極強的玉器工藝，有著鮮明的時代特點和較高的藝術造詣。

小型玉擺飾大多獨出心裁，以留皮巧雕取勝。清代重白玉，尤尚羊脂白玉，黃玉極少。主要品種有玉山子、玉屏風、玉香爐、玉花瓶、玉花插、玉佛、玉觀音、玉獸、玉人、玉鼻煙壺等。

鑲飾玉

鑲飾玉有玉帶鉤、玉劍飾（包括劍首、劍格、劍鞘帶扣、劍鞘末玉飾）等附飾於其他器物之上的玉件，其中玉劍飾盛行於春秋戰國至秦漢時代。

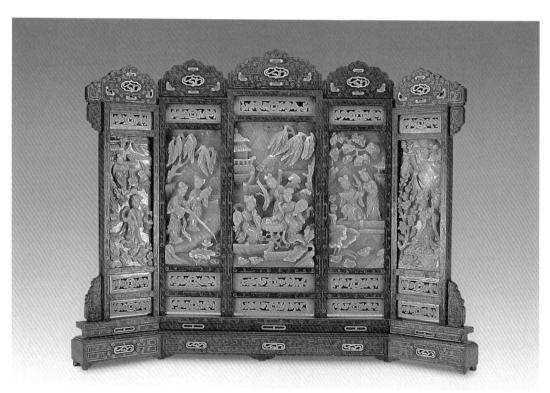

近代　青玉雕人物座屏

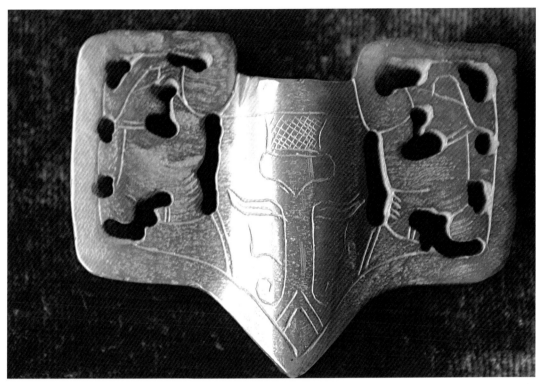

西漢　玉劍格

1. 玉帶鉤

古玉器名。又名「犀比」。可能是中國北方遊牧民族的發明，用以勾連腰帶。

帶鉤有銅、玉兩種，流行於春秋戰國和秦漢時期。河南固始在春秋末或戰國初期墓中，發現一件玉帶鉤，是目前已知較早的一件。

在河北滿城、江蘇銅山小龜山等西漢墓及河北定縣北莊東漢墓中，均有玉帶鉤出土。

2. 玉鉤

玉製的鉤，有帶鉤、簾鉤、帳鉤等。

《宋書・符瑞志下》：「漢桓帝永興二年四月，光祿勳府吏舍，夜壁下有青氣，得玉鉤、各一。鉤長七寸三分，身中有雕鏤。」

《列仙傳・鉤翼夫人》：「武帝披其手，得一玉鉤。」

3. 玉劍飾

指用於劍上的裝飾玉件。常見有劍首、劍格、劍鞘帶扣和劍鞘末玉飾4種。

古代劍上的玉飾，劍柄頂端成圓形的玉稱劍首，劍柄與劍身之間的玉飾叫格，劍鞘上有玉件使之繫於腰帶上的稱帶扣，俗稱「昭文帶」，稱為珌，吳大澂稱璏。

玉劍飾始於戰國，戰國劍較短小，劍首小而薄，邊沿外敞，較鋒利，格少（多用銅、鐵），劍珌有厚長和薄短兩種，帶扣也小。

漢代劍首長而大，格多，劍珌與戰國相似。

河北滿城一號漢墓出土一把鐵劍，其上4種玉劍飾俱備，並有高浮雕玉飾。

漢後，玉劍飾不多見；明清兩代仿製較多。

4. 玉珌

佩刀鞘上的裝飾，同「鞛」。

《詩·小雅·瞻彼洛矣》：「君子至止，有。」

5. 玉琫

古玉器名。刀劍鞘口處的玉飾叫「琫」，對面的小方玉叫「珌」。

《釋文》：「琫，字又作鞛，必孔反，佩刀鞘上飾。」

《傳》：「琫，上飾；珌，下飾。……天子玉琫而珧珌。」

玉具類

玉具器係指玉製作的生產工具，主要見於新石器時代和青銅時代。隨著青銅冶鑄業的繁榮和鐵器的出現，以玉材琢成的生產工具逐步消失。

漢代　玉具器玉刀一對

玉製工具主要種類和名稱有：斧、鏟、刀、箭、錛、斤、鑿、鏃、匕首、刮削器等。

商代晚期的殷墟婦好墓（河南安陽）、三星堆祭祀坑（四川廣漢）、江西大墓等處都出土了大量的玉製工具。現主要介紹實用類的玉器情況。

實用類玉器就是有實際用途的玉器，常常稱為玉用具，也稱為玉器皿。

有些專家對傳世的和文獻記錄的三代玉尊、觶、爵等器皿表示懷疑，認為先秦時代的工匠未必能造出玉容器，但 1977 年殷墟婦好墓出土青、白玉瘿各一件，素玉盤一件，說明至少在殷代就能製造玉容器了。

漢墓中玉器皿、用具很少發現，只有廣州等地出土過玉杯，河北出土過玉枕。

玉用具最早見於商代，戰國至秦漢這一時期，玉角杯、玉卮、玉奩、玉燈、玉羽觴等也較常見。其形制與同期的陶、銅、漆器相同。

唐宋以後，玉用具品種更多，工藝更精，玉杯、玉碗、玉瓶大量出現，餐具、文具、酒具等品種激增，仿古玉用具在此後開始製作。

到了清代，玉用具的品種及數量均達到鼎盛。

夏、商、周三朝以降及至漢唐，玉器基本上是以各種禮器及裝飾器的形式出現的，因為此時玉器已被統治階級所壟斷，專門用於祭祀、配飾而用，也有數量並不多的玉用具。

在皇家用玉中有各種玉製高足杯、角形杯、帶托高足杯、盒、枕、帶鉤、印章等。還有一些特

商代　人首玉匕首

清代　玉鎮紙　　　　　　　　　　　漢代　此件或為實用器皿的玉蓋

例，比如玉帶鉤、玉劍掛等，既是玉佩飾，又有玉用具的功能。

　　民間因玉料難尋而且價格不菲而少見各類玉製品，偶爾可見到小型的玉質印章傳世。直到明清時，因玉料來源擴展及加工技藝的發展，玉器大為普及，民間用玉也十分盛行。此一時期無論宮廷還是民間，都出現了許多玉製日用器具，如各種玉製壺、碗、盞等。

　　也有文人墨客使用玉製的文房用具，如玉水洗、玉鎮紙等。十分有趣的是，我們還可以看到這一時期的玉硯臺。殊不知玉之質剛硬且細膩，本不宜製硯。

　　1. 玉盤

　　玉琢成的盤。

　　張衡《四愁》詩：「美人贈我金琅，何以報之雙玉盤。」

　　杜甫《嚴公枉駕草堂》詩：「竹裏行廚洗玉盤」。這些都說明了古代玉盤使用較多。

　　2. 璇璣

　　器形如璧，外形等距順向外出三個、四個或六個尖角。

　　最早見於新石器時代大汶口文化、龍山文化。春秋戰國以後罕見。

　　早期璇璣在由方形琢圓時留下外側的邊角，間或在環部周圍裝飾蟬紋。商代璇璣的璇角明確並在環體外側雕出齒牙。

　　關於璇璣的用途學術界尚無一致定論。一說為古代觀察天象的儀器；一說由璧演化形成的星象，並有人指認為北斗形。

　　3. 玉節

　　玉作的符節，古代用作重要的信物。

漢代　玉面具

漢代　玉鳳

《周禮・地官・掌節》：「守邦國者用玉節，守都鄙者用角節。」

《公羊傳・哀公六年》：「與之玉節而走之。」

4. 玉璽

皇帝的玉印。古代印、璽通稱，以金或玉為之。電視劇經常會出現玉璽，玉璽之爭常常是國家權力之爭。

自秦以後，以玉為璽，為皇帝所專用。因而又以指喻皇位。

5. 玉笏

上朝時所執的玉製手板，即「珽」。

《禮記・玉藻》：「笏：天子以球玉，諸侯以象，大夫以魚須文竹。」注：「球，美玉也。」

除了以上諸種玉器，還有一些玉器不能歸入以上類別。不能歸入以上幾類的器物，較常見的有如意、剛卯等。

中國傳統的玉器，在幾千年的發展進程中，無論是品種還是形制，絕大多數都隨著時代的變化而演變，只有少數幾種較為穩定。

瞭解玉器的種類，對於收藏投資古玉器有重要參考價值。因為每一種古玉都具有明顯的時代特徵，如果出現唐朝以前的文房玉器，就不要輕易收藏投資，因為唐朝以前幾乎沒有什麼文房玉器，文房玉器是明清時代大量出現的。

第五章
玉的功能

萬一禪關砉然破，
美人如玉劍如虹。
　　　——清·龔自珍《夜坐》

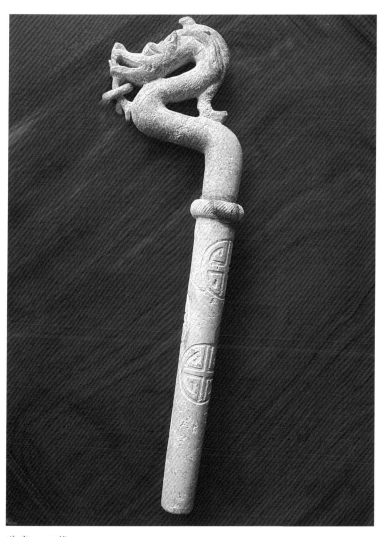

漢代　玉龍

　　在儒家玉德觀的內涵形成之前，玉就有多種功能，如工具、佩飾（山頂洞人的玉串飾）、祭器（以玉事神）、瑞信（良渚文化玉鉞、紅山文化勾雲形器）、財富（良渚文化玉璧）、殮葬（良渚文化、紅山文化的玉殮葬）等。

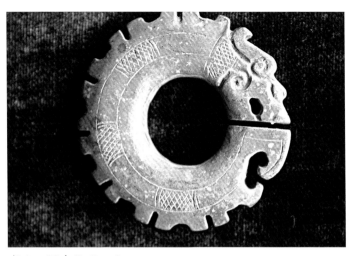

商代　圍身龍形玉玦

玉被篩選出來成為一種特殊的材料之後，首先被用作首飾，接著被用在政治統治、身份尊卑、祭祀神靈、巫術信仰、飾首打扮、佩繫於身等。

楊伯達先生對古玉器的功能有精彩的描述：獠牙頭像懾服眾生；光環面相大顯神通；禽獸肖生惟妙惟肖；神獸瑞禽法力無邊；琢磨器具以供享樂；巨製玉兵用作儀仗；以玉殮屍保全遺骸。

可見，玉在中國文化中，既有審美價值，又有實用價值，按照筆者對玉的理解，歸納起來，玉有以下功能。

政治功能

古玉器的政治價值表現在古玉器是社會等級制的物化，是古代人們道德和文化觀念的載體。

出土玉器基本上出自有身份和地位的大中型墓葬中，春秋戰國就有「六瑞」的使用規定，6 種不同地位的官員使用 6 種不同的玉器，即所謂「王執鎮圭，公執桓圭，侯執信圭，伯執躬圭，子執穀璧，男執蒲璧」。前章已述，不再一一介紹。

從秦朝開始，皇帝採用以玉為璽的制度，一直沿襲到清朝。唐代明確規定了官員用玉的制度，如玉帶制度。

這些都是玉的政治功能的體現。

文化功能

玉文化是建立在人們對玉內涵的理解日益深化和提高的基礎之上的，這也是玉器文化獨具的特色。

玉是中華文明的象徵，自古以來就被賦予了文化觀念。玉在中華民族的心目中是美好、崇高之物，故以玉製的器物多為高雅、莊嚴的器物，起到了傳承文明的作用。

我們可以看到，「玉」字始於中國最古的文字商代甲骨文和鐘鼎文中。我們的祖先創造的文字中，有 200 多個字與玉有關，漢字曾選出從玉的字近 500 個，而用玉組詞更是不計其數，漢字中的珍寶等都與玉有關，這些字多為美好、崇高之意，如：璽、珍、珏。

在精神方面，古今人們都認為玉象徵著高貴、純潔、友誼、吉祥、平和、美麗等。

審美功能

玉富有鑑賞價值，具有審美功能。玉石之美體現在形、色、紋、質的美，玉器之美體現在雕琢的工藝之美。

審美功能也是鑑賞功能，那些花鳥山水、人物、動物、器皿等擺件常常給人以美好的遐想和精神的愉悅。

玉在古人心目中是一種美好、高尚的物品，在古代詩文中，常用玉來比喻和形容一切美好的人或事物。

道德功能

「君子比德於玉」是儒家的用玉觀，德是中國古代玉文化的核心內涵。在古代，玉象徵倫理道德觀念中高尚的品德。

玉的道德觀念從西周發展起來，源於民俗，經儒家學派宣傳、推崇，被思想家理念化，更具生命力，歷代統治階級巧妙加以利用，被民眾所接受。這是玉器長盛不衰的一個重要原因。

東漢許慎《說文解字》中釋玉云：「玉，石之美者，有五德……」這是漢儒批判地繼承先秦儒家的玉德觀並對其進行提煉後而得出的結論。

東漢關於「玉有五德」的說法，就是將玉石的五種物理性質比喻為人的五種品德：「仁、義、智、勇、潔」。具體是指：

「潤澤以溫」——光澤滋潤而柔和，象徵仁義道德，仁。

「䚡裏自外，可以知中」——玉質裏外一致，象徵表裏如一，義。

「其聲舒揚，專以遠聞」——聲音舒暢而清揚，遠遠可以聽見，象徵智慧和遠謀，智。

「不撓而折」——質地堅硬，象徵寧可玉碎，不為瓦全，勇。

「銳廉而不枝」——斷口有棱角，但不很鋒利，象徵清廉正直，潔。

可見，所謂五德，即指玉的五個特性。凡具堅韌的質地、晶潤的光澤、絢麗的色彩、緻密而透明的組織、舒揚致遠的聲音的美石，都被認為是玉。

按此標準，古人心目中的玉，不僅包括真玉（角閃石），還包括蛇紋石、綠松石、孔雀石、瑪瑙、水晶、琥珀、紅綠寶石等彩石玉。因此，在鑑賞古玉時，我們不能只用現代科學知識來甄別優劣，還必須要有歷史眼光。

先秦儒家的玉德觀又包含哪些內容呢？

孔子的玉論有十一德的說教。

東周儒家興起，孔子在向他的弟子講授玉有十一德的說教時，說到「夫昔者，君子比德於玉焉」。可知孔子也是繼承上世傳之已久的君子比德於玉的準則，用和田玉可視、可聽、可信的諸種特性闡明儒學的各種倫理規範，並使其形象化、通俗化、進而促使玉成為儒學精神——德的化身與表徵。

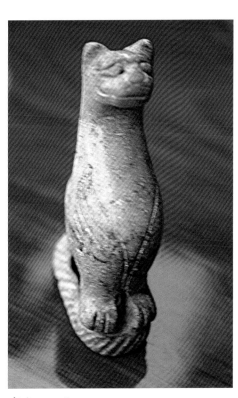

商代　玉狗

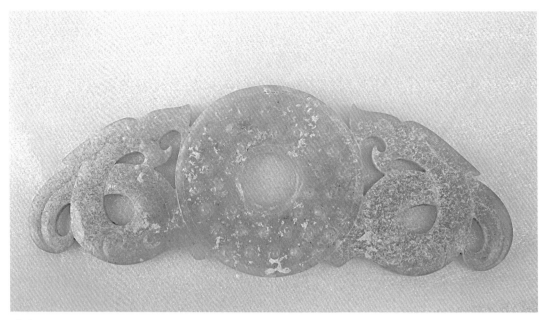

漢代　佩玉

漢代　玉璧

漢代　玉禮器對龍

　　以玉比德，君子終生佩玉，「無故玉不去身」。孔子以玉比君子，規範其社會行為，使之符合玉德。這種理念貫穿於中國整個封建社會的始終，並為文人所遵循，這是其他物質所缺少的內在的文化基因。

　　管子說玉時，曾贊玉有「九德」：「溫潤以澤，仁也；鄰以理者，知也；堅而不蹙，義也；廉而不穢，行也；鮮而不垢，潔也；折而不撓，勇也；瑕適皆見，精也；茂華光澤並通而不相陵，容也；扣之其音清博徹遠，純而不殺，辭琢磨無盡期，精美無極致。」

　　玉質緻密堅硬，滑潤光瑩，古人將玉的特性加以人格化，無論是認為玉有「仁、義、智、勇、潔」五德，還是「君子比德於玉」，其意都是讚美玉是美麗、富貴、高尚、廉潔等一切精神美的象徵。

禮儀功能

　　禮器是禮制活動中使用的器物，古代玉禮器主要用於祭祀活動。從新石器時代晚期起，古玉器的禮儀功能一直占中國古玉器的

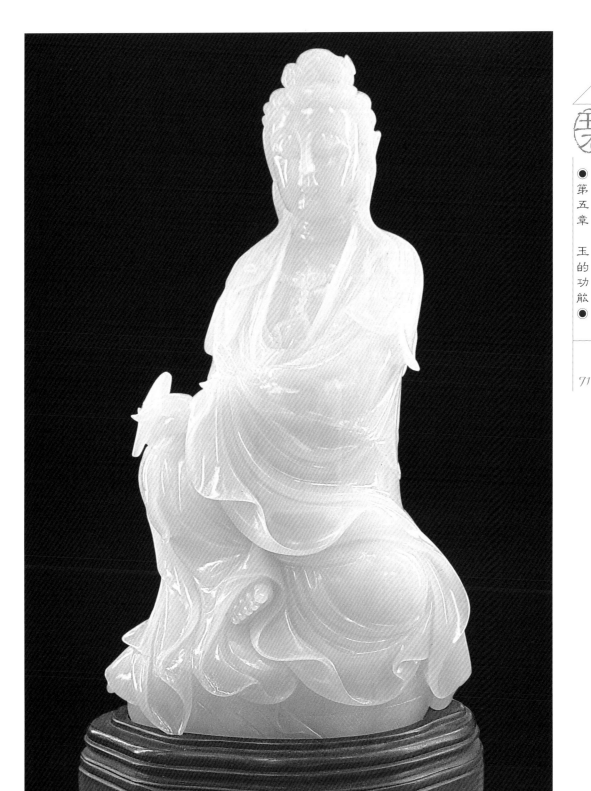

清代　玉觀音

漢代　人首蛇身

當代　白玉鐲

漢代　白玉扣

主流。

「六瑞」和「六器」是封建社會禮儀用玉的主幹，即用 6 種不同形制的玉器作為祭祀、朝拜、交聘、軍旅的禮儀活動的玉器。

「六器」為琮、璧、璜、圭、璋、琥；「六瑞」為鎮圭、桓圭、信圭、躬圭、穀璧、蒲璧。前章已有詳述，此處不再介紹。

關於六器還有很多不同說法，如《周禮·大宗伯》中說：「以玉作六器，以禮天地四方，以蒼璧禮天，以黃琮禮地，以青圭禮東方，以赤璋禮南方，以白琥禮西方，以玄璜禮北方。」

現今，玉石成為人們禮尚往來的高檔禮品。

臺灣學者林淑心女士對玉的禮儀功能有深入研究，在 2004 年 5 月下旬在大連舉行的中國玉文化玉學第四屆學術研討會上，將她的研究成果進行了全面論述。

「中華悠久而古老的文明史，可以從遠古的玉石文化展開。」林淑心說，當階級分化的社會形成以後，各種公開的禮儀活動產生，形成一種特殊的禮俗。這種因不同場合、不同階級而佩帶不同的玉飾品，主要與服飾相結合的禮儀化玉飾，是一種特殊文化現象。

她說，古代禮儀化玉飾品的佩帶重點部位，因禮儀形式的時代不同而改變，這種演化表現出明顯的時代演化特徵，極微妙地反映出文化中的階級意識與玉飾巧妙的結合，形成中華古代冠服禮俗制度的獨特精神內涵。

她認為，遠古以來玉器的禮儀性裝飾功能，經歷了自史前時期的「以冠為重」的裝飾重點，演變至周、漢時期「以佩為重」的裝飾重點部位的下移，再到唐宋時期的「以帶為重」的漫長演化過程。

林淑心分析，中國歷史上禮儀化玉飾裝飾的重點部位，之所以逐漸出現自頭冠部轉而向

下移動的現象，主要原因是，從歷史時期展開以後，舉行祭祀的地點已由高臺式的祭壇逐漸轉向建築性的宗廟，對主持祭祀者，人們的視線由原來的仰角轉成平視，禮儀化玉飾品在身上顯現的重點部位，因此有下移的趨勢。同時，人們由原始社會的敬天轉向對宗族祖先的崇拜，產生出具有濃厚人格化裝飾內涵服飾。

裝飾功能

佩飾與玩賞是玉器的最初功能，玉器的裝飾功能後來演變為玉器的主要功能。

裝飾功能也一直是玉器最廣泛的用途。古代有「古之君子必佩玉」「君子無故，玉不去身」的說法。

新石器時代的東北、華北、江南的文化遺址中，均發現飾玉。

商代國君武丁配偶婦好墓出土的700多件玉器中，有相當部分是佩玉。

春秋時期，佩玉成為一種社會時尚。

春秋戰國以後，佩玉也多，如湖北隨州的曾侯乙墓出土的玉器。

隋唐以後，佩玉品種發生變化，主要為耳飾、腕飾、手飾、頭飾。

唐宋以後，作為陳列的玩賞玉器佔據玉器的主要地位。

用於裝飾的玉器主要有人體裝飾用玉：玉珠串、玉手鐲、玉佩等。

服飾裝飾用玉：玉劍飾、玉帶鉤、玉帶扣等。

陳列裝飾用玉：玉山子、玉製瓶、玉製爐等。

美容功能

相傳，唐代著名歌女龐三娘，本已是面有皺紋的半老徐娘，但她善於化妝美容，所以宛如妙齡少女一般。傳說在她美容武庫中，有一件非常厲害的秘密武器就是特種玉石。

如果說鑽石是西洋寶石，那麼，玉就是東方寶石。玉除了具有裝飾、觀賞和保值的功效外，還是上好的保健美容品，被西方女士們稱為「東方魔玉」。

在《御香縹緲錄》中有記載：慈禧太后有一套奇特的美容大法，就是每日用玉尺在面部搓、擦、滾。玉尺是用珍貴的特種玉石製成的一根短短的圓柱形玉棍子。

當代　白玉佩

當代　白玉手鐲

商代　玉立人

當代仿清　白玉牌

而清代嬪妃使用的太平車也是採用的這種玉石。

古人認為，玉是由玉液凝結而成，它能夠發氣，可以吞吐。中國醫學名典《本草綱目》記：特種玉石具有清熱解毒、潤膚生肌、活血通絡、明目醒腦的功效。

古代經典之一的《禮記》，對玉在醫學上的價值也給予了高度評價。

花容玉貌往往用來形容女子的美麗，而花和玉自古以來就是婦女美容化妝的原始材料。

殷紂王時曾將北方燕地所產的一種紅蘭製成「燕支」，輔以白淨的天然礦物特種玉石作為粉和黛，這在《神農本草經》中可見其雛形。

春秋戰國時，美容化妝品已達 20 餘種，可組成「化妝史冊」中最早的一個較完整的系列，《劉渭子思遺方》收錄之複方就包括現今天然矽酸鹽礦石多種。

《拾遺記》等古籍對白玉、琥珀、朱砂等礦物原料的美容作用已有明確記載。那麼，特種玉石是怎樣使絕代佳人的紅顏永駐呢？

近代高技術測試發現，特種玉石具有特殊的光電效應，在摩擦、搓滾過程中，可以聚熱蓄能，形成一個電磁場，相當於電子電腦中的諧振器，它會使人體產生諧振，促進各部位、各器官更協調、更健康地運轉，從而達到穩定情緒、平衡生理機能的作用。

此外，根據生化分析得出，有些特種玉石還含有對人體有益的微量元素，經常接觸人的皮膚可以起到現代科學尚難全部弄清的治療保健作用。

需要特別指出的是玉石還有鎮靜作用，顏面皮膚受腦神經支配，常處於緊張狀態，以清涼的玉石按摩，可鎮靜面部神經。民間則早有孕婦分娩時用雙手握玉以鎮痛助產的習俗。

玉除了美容，還有健身功能，那些玉枕、玉席、健身球、美容器等都用於健身。

治病功能

玉器不僅因為是美麗的裝飾品，而且還有促進人體健康的作用。

古人觀念中，玉有神奇的功用，可以避邪護身，而在實際生活中，古人發現，有的玉可

以作藥治病。

早在 2000 多年前，中國人民就將玉石用於醫療保健。如《神農本草》和《本草綱目》等古代醫藥名著中都有記載：玉石有「除中熱，解煩懣，潤心肺，助聲喉，滋毛髮，養五臟，安魂魄，疏血脈，明耳目」等療效，有 106 種玉石用於內服外敷的治病方法。還記載：玉石若「久服耐寒暑，不饑餓，不老成神仙。」

古人觀念中，不僅視玉如寶，作為珍飾佩用，而且把玉當成良藥。古醫書稱「玉乃石之美者，味甘性平無毒」，並稱玉是人體蓄養元氣最充沛的物質，認為吮含玉石，借助唾液與其協同作用，「生津止渴，除胃中之熱，平煩懣之所」。

因而玉石不僅作為首飾、擺飾、裝飾之用，還用於養生健體。自古各朝各代帝王嬪妃養生不離玉，而宋徽宗嗜玉成癖，楊貴妃含玉鎮暑。

玉的養生機理已經被現代科學所證實。據化學分析，玉石含有多種對人體有益的微量元素，如鋅、鎂、鐵、銅、硒、鉻、錳、鈷等，佩戴玉石可使微量元素被人體皮膚吸收。由於玉石是蓄「氣」最充沛的物質，故經常佩戴玉器能使玉石中含有的微量元素由皮膚吸入人體內，可以活化細胞組織，提高人體的免疫功能，使人祛病保健益壽。例如鋅元素可以啟動胰島素，調節能量代謝，維護人體的免疫功能，促進兒童智力發育，具有抗癌、防畸、防衰老等作用；錳元素可以對抗自由基對人體造成的損傷，參與蛋白質、維生素的合成，促進血液循環，加速新陳代謝、抗衰老，預防老年癡呆症、骨質疏鬆、血管粥樣硬化等；硒元素是谷胱甘肽過氧化物酶的組成部分，它能催化有毒的過氧化物還原為無害的羥基化合物，從而保護生物膜免受其害，起到抗衰老作用；它還能解除有害重金屬如鎘、鉛等對人體內的毒害，能增強人體免疫功能，提高機體抗病能力，達到防癌治癌的作用。

東南大學生物工程系採用現代技術研究表明：人體本身會產生溫度場、磁場、電場，從而構成一個「生物資訊場」。這個「生物資訊場」會產生一種相應波譜，被稱為「生物波」。「生物波」可產生生物電，它有一種奇特的效應，即光電效應。

當代　白玉手鐲

周代　玉豬

清代　青玉雕件

明代　白玉龍首鐲

商代　玉跪人立虎

當代　吉祥如意宏圖大展白玉牌

經科學儀器測試，玉石也具有這種特殊的「光電效應」，在略施加壓力、切削以及在精加工的打磨過程中會產生一種聚焦蓄能效應，形成一個「電磁場」，並放射出一種能被人體吸收的遠紅外線波，進而誘發人體內細胞水分子的強烈共振，使之起輕微按摩，改善微循環系統，從而使人體血液循環加快和新陳代謝提升，活化細胞組織，調節經絡氣血的精確運轉，增強快速反應，提高人體的免疫功能。

故有中醫所說：「有的病吃藥不能醫好，而經常佩戴玉器卻能治好病」，道理就在於此。

專家認為，不同的玉有不同的養生治病功能：白玉有鎮靜、安神之功；青玉可避邪惡，使人精力旺盛；岫岩玉對男性陽痿患者很有效，能提高人的生育能力；翡翠能緩解呼吸系統的病痛，能幫助人克服抑鬱；獨玉可潤心肺，清胃火，明目養顏；瑪瑙可清熱明目；老玉可解毒，清黃水，解鼠瘡，滋陰烏鬚，治痰迷驚，疳瘡。

在中國玉器上述功能中，經濟價值、裝飾功能和治病功能是玉器的自然屬性，現代玉器仍然具有這幾種功能。

其他幾種功能則是人為賦予的，是古玉器不同於現代玉器的特有的功能。

玉石

鑑賞與收藏

76

第六章
玉器的審美價值

玉階生白露，夜久侵羅襪。
卻下水晶簾，玲瓏望秋月。

　　　　　　　——唐·李白《玉階怨》

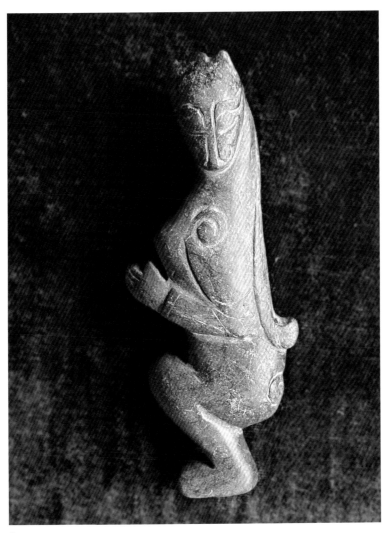

商代　玉人

　　古往今來，玉器以其獨特的玉質美和藝術美而受人欣賞，令人領略、回味，甚至如癡如醉地玩賞和追求。

天生麗質難自棄,任何具有工藝美術價值的玉石,其溫潤的質地,豔麗的色澤,堅強的耐久性,以及自然界的稀有性,都是上天所賜,而非人力所為。縱使物換星移,世事滄桑,面對高溫高壓,驚濤駭浪,玉石仍不改其物質成分、內部結構和優良的工藝性能。

在對玉石的審美中,我們能看到玉是何等的堅貞和富有靈氣。

玉器審美的歷史源流

玉器鑑玩審美是玉器文化長期發展及其沉澱的必然結果。

玉玩的起源十分久遠,在商代王室已經出現。如殷墟婦好墓出土的玉跪人、玉虎、玉象等肖生玉都不是裝飾性或供奉性的玉件,應是迄今所見最早的獨立的觀賞玉器,既有很高的歷史價值,又富有很高的審美價值。

遺憾的是周武王滅商後,把周族的農耕文化強加於商地,抑制了商族愛玉、賞玉的傳統,推廣了本族的玉材觀,進而將玉更加政治化、神秘化,客觀上推遲了它的藝術化進程。爾後,儒家賦予玉以德性,延續了玉器鑑賞審美的發展進程。

佛教傳入中國之後,也對玉倍加尊崇,用玉雕琢成佛以供養,為鑑賞玉器增添了新品種。

宋代出現了不少富有生活氣息和人情味的山水、人物、禽獸、花卉等題材的玉器,其中不乏審美價值很高的玉器,這是一方面;另外一方面,收藏家已注意到對古玉的搜羅與庋藏。有的收藏家在搜羅書畫、銅器和瓷器的同時,還收集古今玉器。如宋高宗趙構幸臨清河郡王第,張俊曾進貢 42 件新舊玉器。

上行下效,這種收羅古玉的審美風尚愈演愈烈。宋代呂大臨《考古圖》收錄古玉 14件。元代朱德潤編纂《古玉圖》,此為專門性玉器圖聚之鼻祖。明代曹昭《格古要論》、高濂《遵生八箋·燕宋清賞》等鑑賞專著均有論述古玉器的篇章。

在清代鑑玩古玉之風盛行的同時,還時與欣賞新作玉器。隨著金石學的發展,玉器考據取得進展。乾隆帝不僅是清代最富有的玉器收藏家,也是古玉的鑑賞家和考據家,他留下了有關玉器的詩文近 700 首(篇),多係有感而發,包括描述、鑑賞與考據等內容,其詩篇中有不少是吟詠蘇、揚兩地玉工所琢碾的各種玉器的。當他看到蘇州專諸巷所雕《桐陰仕女圖》之後,賦詩表彰「女郎相顧問,匠氏運心靈」。

周代　玉魚

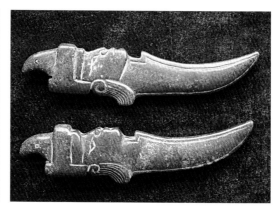

周代　玉人形佩

揚州玉工所碾最著名一件大玉是《大禹治水圖玉山子》。此山子成於乾隆五十三年，乾隆帝題長達 1800 餘字御製詩及釋文，他贊此玉雕「博大悠久稱觀止」，他還闡明製此大玉山的目的是「獲此巨珍以博古王聖跡，非耳目華囂之玩可比也。」這可使人們更加全面地瞭解弘曆其人，說明他玩物而不喪志，富有審美眼光。

這種賞心悅目、怡神養性、寓教育於鑑玩的玉器審美活動是一種特殊的文化現象，是中國的玉器內涵決定的，也是我們中華民族優秀文化傳統派生的一種高尚的文化生活。這種古玉鑑賞審美活動的經久不衰，將中國玉文化推向更高級的階段。

19 世紀末至 20 世紀上半葉，有關玉器辨偽、染色等專著《玉紀》《玉說》《古玉考》《古玉辨》等相繼問世，說明古玉收藏、鑑賞、研究有了蓬勃的發展。自宋以來，具有各種社會功能的古玉統統成了文玩，為玉器愛好者收藏。

古玉的審美包括欣賞和鑑考兩個主要環節，這是一種高尚的、充滿了學術空氣的文化享受，可以達到增長見識、怡養身心的目的。

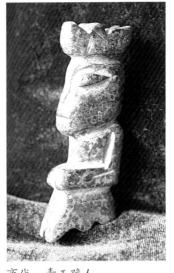

商代　青玉跪人

審美價值評價的要點

玉器審美價值的判斷是一項很複雜的工作，審美價值的評估主要包括三方面的內容：一是評估人必須熟知製作玉器的玉石的欣賞價值；二是能正確判斷玉器用料水準和雕琢工藝的審美價值；三是按照中國玉文化歷史的標準，欣賞品評玉器的藝術價值。

漢代　玉鳥

「黃金有價玉無價」，我們面對美輪美奐的玉器，進行審美價值的評價時，應考慮以下五個方面：

首先，玉器是手工雕琢的，由於不同的藝人，不同的設備製作，我們很難找到一樣的玉器。

其次，由於玉料的品種不同價值差別很大，即使同一種類的玉料，品質差別同樣很大，這將直接影響到玉器的審美價值。

再次，玉器是一種藝術品。同樣的原料，出於不同的設計師之手，其作品的價值也會有很大差異。

第四，不同的時代，不同的民族對玉器的審美是有差異的，它可直接影響到玉器的審美價值。

第五，玉器審美的最高境界是神韻，是創新。越是創新的作品，審美價值越高。

由於玉器具備以上的特點，決定了不同的玉器之間千差萬別和審美價值上的差異。

詩意之美

玉的美在感覺上不僅色澤鮮明，還散發出一種高尚純潔的氣韻。古人的感情在這種色彩

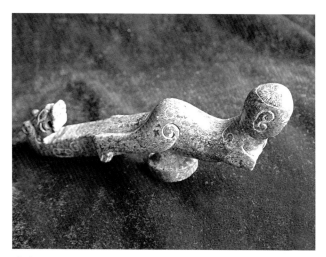

唐代　玉飛天

清代　青玉福壽耳杯

商代　玉獸

和玉特有的光亮的混合視覺上，得以解放與宣洩。

玉器不論具有何種社會功能，都有不等程度的審美價值。即使是可謂為通神的琮、代表等級的圭等莊重的玉器也都包含著一定程度的美的因素。又如「天子用全，上公用龍，侯用瓚，伯用將」，是指天子、上公、侯、伯等不同等級人物用玉純度之不同，天子要用最美的純色玉；上公用四玉一石之玉；侯用三玉二石之玉；伯用玉石各半之玉。

有石性的玉多少會影響玉質等次及其美感效果。

玉器審美價值的不斷提高，與製作玉器的工具不斷改進是密切相關的。由於玉內涵及其功能的進一步擴展，促進了玉器雕琢工藝的改進與提高，在原始社會末期，出現了砣機。

砣機的使用提高了治玉效率，玉工藝最終脫離了石器工藝，邁進獨立的手工藝領域，成為嶄新的工藝，後世稱其為「碾玉作」或「玉行」，屬高級手工藝部門。

另一推動玉器藝術發展的因素則是和田玉的傳入及其推廣。

和田玉從今新疆維吾爾自治區的和田、葉爾羌出發，經過荒漠、河西走廊進入關中，到達中原。這條玉石貢路早於絲綢之路千餘年，是聯繫東西文化的紐帶和橋樑。

和田玉有一種詩意之美，它的美是內在的，與我們民族性格及其文化面貌極其吻合，很快被人們所接受、所喜愛，並賦予神秘化、政治化、德性化的內涵。

和田玉最終凌駕於各地方玉之上，主宰了玉壇。以迄今出土的各個

原始文化玉器與和田玉比較，便不難發現，前者不論在溫潤、光澤還是在潔白、縝密上均無法與和田玉相比，優劣之差極為明顯。這就是和田玉能夠壓倒各地方玉的優勢所在。和田玉給人們的美感及其德的內涵成為玉器藝術蓬勃發展的美學條件和精神支柱。

玉器藝術作為中國工藝美術的一支，在審美中可以發現，它隨工藝美術的發展而發展，隨其衰微而衰微，其基本脈絡和藝術格調也往往是一致的、相通的。

具體而言，玉器詩意之美表現在以下幾個方面。

1. 飄逸搖曳之美

由於玉的社會功能的多面性，促使其器形豐富多姿、變化多樣，呈現出一種飄逸搖曳之美。

玉器器形豐富多彩，略經概括，可分為圓曲系（璧）、直方系（斧、圭）、圓直折中系（琮）、肖生系（人、獸、禽）四系。

玉器器形奠基於原始社會，最初主要有圓曲系和直方系。經歷了奴隸社會、封建社會長期的、互為交織的發展和演變，新興了圓直折中系（陳設、器皿）和肖生系，這兩系玉器在體量上均有所增強，但仍偶見圓、直二系的遺痕。我們欣賞不同玉器器形，可以從不同的玉器上面獲得它的美。

2. 靈性渾樸之美

玉的靈性與德性決定玉器的藝術表現上以「良玉不琢」為主旨，略加琢磨，充分顯示其本質，有一種渾樸的美，與之相對的，則是精雕細琢的玉器。

前者以良渚文化玉璧及後世的禮制玉器為代表，後者以良渚文化玉琮及之後的佩飾、陳設類玉器為其典型。這兩種不同做工和藝術表現手法貫徹玉器藝術史的始終。

3. 俏色巧作之美

俏巧之美主要表現在惜玉如金，因材施藝的製作工藝上。

和田玉來自萬里之外的崑崙山北坡，被視為有靈性與德性的珍貴材料，玉工在使用上非常謹慎，精打細算。

治玉不可避免地要受到玉材形狀和質地的制約，尤其是採於河灘或沙中的子玉，其制約性更強，在肖生玉和玉山子上表現得更為明顯。

玉色或皮子的巧妙利用稱為「俏色」或「巧色」，化玉之瑕綹、石性等弊病為利的做工稱為「巧作」。

清代　玉觀音

商代　跪玉人

周代　玉獸

當然，強調惜玉如金、因材施藝做得過分了，就會束縛手腳，走向反面，成為玉器藝術的災難（「玉厄」）。

4. 圓潤嫵媚之美

砣機碾琢的玉器與刀鑿雕刻的工藝品、藝術品不同，有著特殊的韻味。

砣機適於碾磨，磨出來的玉器不論平凸造型，還是陰陽紋路都不可能像刀鑿雕刻那樣鋒芒畢露，而是以其渾厚圓潤、悠緩嫵媚見長。

粗簡者往往留下砣砂痕，與刀斧痕也不盡相同。

5. 殘缺韻味之美

殘缺韻味之美主要體現在仿古玉上，仿古玉有著獨立的體系和獨特的美學價值。

仿古是宋代之後各門類藝術產生的共同傾向，但玉器仿古確有它的特殊性。

書、畫、銅、瓷仿古均有其明確物件，要做到既似又精，雖比真跡實物低一等，但足以亂真。

而玉器仿古物件往往模糊不清，自以為是，甚者並無根據便假託杜撰，冒充古玩，在仿古的潮流中雕琢出臆想的、折中的、富有個性的新式玉器。

玉匠們往往以雜色玉、邊皮、下腳料再經人工致殘或染色等手段仿製受侵蝕的和殘損的古玉，為仿古玉增添了沁色美、殘缺美和古色古香的韻味。當然，仿古有些是創作，有些是為商業謀利製造的贗品，這是要明辨的。

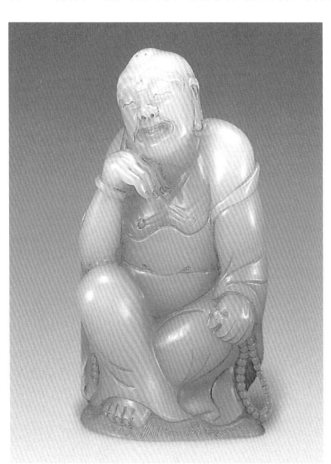

清代　白玉羅漢像

6. 含蘊典雅之美

以和田玉為代表的中國古玉具有典型的中國文化特徵：有一種內向的、含蓄的典雅氣質，這是它與外向的、華麗的翡翠的不同之處。

中國古玉渾樸圓潤的格調，內在含蘊的典雅氣質及其小中見大、以微顯幽的視覺效果一直是歷代玉器藝術的主流和精髓。

7. 玲瓏剔透之美

玉石和玉器富有無窮的藝術魅力，魅力來源之一就是它的藝術造型美。

藝術造型是玉器民族風格的直接表現，或精煉嚴謹，或玲瓏剔透，或強烈，或具體，或抽象，玉器的形式美表現在製作上傳統與單純，對比與調和，共同構成完美的整體形象。

8. 亮麗圓潤之美

亮麗圓潤之美主要是指玉器的工藝美。

玉器的工藝美體現在琢磨規矩，亮麗圓潤，風格清新，顯工顯活。所有玉器都能賦予人們無窮的美感和內涵，從而激發或滿足人們的各種欲望，陶冶和淨化人們的心靈。

上述幾點玉器的詩意之美使得玉器藝術產生了鮮明的個性和特色，這種特色在歷代玉器的時代風格支配下也在變化著、發展著，從而為我們審美增添了亮色。

玉器審美看什麼

玉雕的鑑賞，大致分看玉的質地、做工和斷代。看玉的質地和做工都在其次，斷代是最要緊的。

古玉中有名的有漢朝剛卯，西周時期的扁圓形的玉璧，外方內圓的管形玉琮，上尖下方的玉圭，「半圭為璋」的玉璋，弧形的玉璜，虎形的玉琥，商代的青玉玦等，都有一些值得我們認真鑑賞的精品。

隨著人民生活水準的日益提高，昔日王公貴族把玩的高檔玉器逐漸走入尋常百姓家。那麼，收藏鑑賞玉器如何著手呢？總結前人經驗，鑑賞玉器有如下方法。

1. 看材料

材料是玉器收藏的首要前提。

當我們鑑賞一件玉器作品時，首先要知道是用什麼原料製作的：或翡翠、白玉，或瑪瑙、水晶，或珊瑚、青金，等等，不同的玉料產地不同，質地不同，價格不同，雕琢手法也不相同。

我們平時說的玉其實以軟玉和硬玉為主。軟玉類，是指透閃石——陽起石礦物組成的玉

清代　白玉瓶

漢代　瑞獸

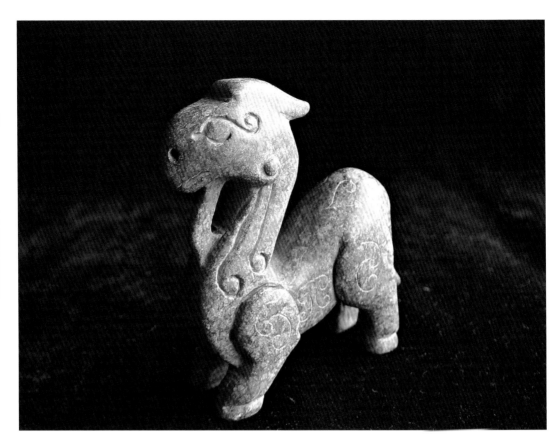

漢代　玉辟邪

石，色澤較近於油脂的凝脂美；硬玉也就是輝石類，有隱約水晶狀結構，質地堅硬，密度較高，具有玻璃的光澤。玉無論軟玉還是硬玉要求都是一致的，即以質地堅硬緻密、色澤晶瑩鮮麗為好。

　　優質玉材對於一件玉器至關重要，如玉質、玉色、光澤、緻密度、綹裂等都是劃分玉材等級的要素，不應忽視。

　　「俏色」，幾乎是玉器的專用詞，即便是低檔次玉料，如果有「色」，而且用得「俏」，也會身價倍增。高檔次的俏色產品，其價格更是不可估量。

　　同一種玉料，又分許多細目。如瑪瑙，有生熟之分。熟瑪瑙即燒紅瑪瑙，色彩絢麗；生瑪瑙中有蛋青瑪瑙、紫瑪瑙、雜草瑪瑙等多種。近年研究出的染色瑪瑙，結束了玉料不能著色的歷史，但多是小塊，只用於首飾行業。

　　最難得、難琢的是瑪瑙水膽，先要將水膽部位安排適當，既要把膽壁琢磨得很薄，充分顯出裏面的水，又要注意不可把膽壁磨破，漏掉了膽水。自第一次全國工藝美術展覽會上展出《水簾洞》和《群山巨瀑》這兩件水膽作品之後，陸續又有一些問世，這些作品都十分珍貴。

　2. 看玉質

　　看玉質的好壞是鑑賞玉的關鍵，一般鑑賞玉質的標準有以下幾點：

　　一是看玉的相對密度，相對密度越大，玉越珍貴。

二是看玉的硬度，硬度越強者玉石越佳。

三是看玉的色澤，紅的為翡，綠的為翠，翡和翠佈滿就可以成為寶石。當然玲瓏剔透也是一個方面。

四是聽玉的聲音，脆者為佳，啞者為劣。

五是看做工，一般來說，做工好的玉器，玉質也差不到哪裏去，玉同藝術相結合才凸顯玉質的價值。

六是看玉的時間，玉有古玉和新玉之分。古玉是文物，新玉則是藝術品。

3. 題材

玉器是爐、瓶、薰，是花卉蟲鳥，還是人物、動物，是創新的還是仿古的……不同類型有不同的品質標準。一般來說，工藝比較簡單的是樓枝鳥、持花仕女、走獸、盆景；比較複雜的是花卉瓶、人物件活，最難的是壘、爵、單、爐、瓶、薰等傳統造型的玉器，需要慎重選料、開料、出坯、掏膛，然後做獸頭，做浮雕圖案。如果是帶鏈子的瓶，帶提梁的壺，則需先將鏈子、提梁做出來，工藝的難度就更大了。

4. 看造型

造型是玉器審美的構架，也是決定玉器收藏價值的一個重要因素。造型是由功能及玉坯形狀決定的，其比例權衡要適當。勻稱而不呆板，均衡而又穩定的是美的作品。

此外，人物和動物的造型動作是否生動自然，也特別重要。

5. 看紋飾

紋飾是玉器的裝飾，它的美醜容易為人們覺察、感受。

一般來說，紋飾服從於器形的需要，或者取決於社會功能的需要。紋飾要看結構、章法、繁簡、疏密等處理，凡結構章法有條不紊，統一和諧就具鑑賞價值。

清代　玉印

清代　青玉桃形洗子

清代　雙耳垂環玉爐（省泉齋藏品）

清代　玉雕件（省泉齋藏品）

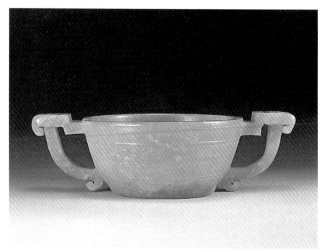

清代　雙耳玉碗（省泉齋藏品）

6. 看做工

做工就是工藝，玉器工藝是由料變為器的技術條件，它的性質比較穩定，不易被人真正認識，是鑑賞上的一個難題。

鑑賞做工要瞭解琢玉工具。琢玉工具基本上是圓形的，以鍘砣、軋砣和勾砣為主。另有彎子、管子、絲子、錛子等。現在多以牙醫使用的砣皮鑽代替長而直的杆軸，這樣研磨琢製起來較前雖然靈活多了，但總還不如使用平直的刀、鏟好，因此要把玉器琢得線條流暢，彎轉圓潤，小地方俐落，那是不容易的。

素活、平面、獸頭、環子、鏈子的做工也都是很講究的，各有不同的要求。

凡砣工俐落流暢、嫻熟精工必然是美的或比較美的，反之，板滯纖弱，拖泥帶水，則收藏價值銳減，不可貿然收藏。

7. 看藝術

藝術是每件玉器所追求的最高境界，也是最難做到的。凡氣韻生動、形神兼備的都是藝

術美的表現，反映了豐富的收藏價值。反之，徒具形骸、一味仿古者都是違反藝術美的作品，鑑賞價值就遜色得多了。如有一件《松石王子服初遇嬰寧》的作品，製作中有一條黑紋正處在嬰寧的面部，藝人大膽地讓嬰寧的頭向右轉了 90 度，手握一把打開的紙扇遮面。這一設計的變動，不僅彌補了臉部被黑紋破相的缺陷，而且更顯出兩個人似乎是突然相遇的情景。

王子服的傾倒與急切，嬰寧避之不及的驚詫，都表現得十分自然而充分。那個較大的回轉動作也很適合嬰寧的活潑性格，而原來處於頭部的那一道黑紋，現在卻成了扇面上一朵花的枝子，使得這件作品較原設計更為生動、精彩。藝術價值越高的作品，鑑賞價值就越高。

8. 看創新

玉器含有的兩大類藝術形態：創新與仿古。

從藝術創新的角度看，有新意的玉器，固然值得收藏，但對於受現代化思潮影響的玉器收藏要慎重對待，以免陷入唯新的誤區；同時對仿古玉器也不能全盤收羅，應視具體情況而論。

9. 看題材

郵票收藏投資者常常說某種郵票題材好，值得投資。

題材就是選題。好的玉器題材多為吉祥圖案，或是故事、典故，近代出現的一些反映現代生活的題材也有一些好作品。總之，大眾喜聞樂見的題材就是好題材，鑑賞價值和投資價值就高。

10. 看構思

題材與作者的構思是相輔相成的，而最終要以琢製技巧來表達。

絕大部分玉器作品是量料取材、依材施藝的。一般先要對玉料挖髒去綹，然後進行構思，設計者要運用豐富的歷史知識、行業知識，找出一個適合的題目，在玉料上先畫後做，也有邊畫邊做的。

在一件產品製作過程中，往往根據情況變化，需要多次修改方案。如一件著名的《珊瑚六臂佛鎮蛟龍》，在製作過程中，鏈子做不下去了，藝人煞費苦心想出個辦法，把鏈子改成一個「馬舌子」（另一種連接形式）才解決了問題。這個改路子的設計和做法，挽救了一件藝術珍品，至今傳為佳話。

11. 看光亮

很好的作品，如果拋光技藝不佳，對觀賞效果很有影響。一般來說，越光亮的玉器，鑑賞價值就越高。此外，配座也要與作品相呼應。

通常來說，工藝越精緻的玉器作品，審美價值就越高。然而，有些遠古的作品，儘管並不精緻，卻也有較高的審美價值。年代相同的玉器，審美價值越高的作品，收藏投資就越高。

第七章
玉色品鑑

玉容寂寞淚闌干，
梨花一枝春帶雨。
　　　　——唐・白居易《長恨歌》

商代　玉跪人

　　玉石之美美在色。五顏六色的玉器絢麗奪目，是收藏者喜愛它的重要原因之一。

　　關於玉的色澤，古代學者的說法不一。明代人宋應星認為玉只有白、綠兩種顏色，其他顏色都不屬於玉。而清朝人陳性認為玉有九色：玄如澄水曰瑿，藍如靛沫曰碧，青如鮮苔曰玼，綠如翠羽曰盧，黃如蒸栗曰玵，赤如丹砂曰瓊，紫如凝血曰璊，黑如墨光曰瑎，白如割

肪曰瑿，赤白斑花曰瑌，是新舊玉的自然本色。

通常玉色有兩種理解，從廣義理解，玉色是指玉的顏色，包括所有的顏色；從狹義理解，玉色專指玉的「俏色」。

鑑玉先鑑色

玉色是指玉器呈現出來的顏色，這其中包括真玉和假玉。這是古玩家們提出的一個概念。玉色是玉質本身所含的顏色，地質學上認為玉色是由玉中所含微量元素的成分及含量的不同決定的。

玉器的顏色是多樣的，古玉鑑定家們一般認為玉的顏色包括玉色、人工染色、沁色、盤色等四個方面。

玉之色（玉色）十分豐富，俗話講「千樣瑪瑙萬樣玉」即指玉色變化非常大。古玉作偽者正是利用玉的這種特徵進行古玉製作的。

漢代　玉獸

要明白如何鑑定玉器就必須明白玉器的顏色，要明白玉器的顏色就必須明白玉色，要瞭解玉色的問題主要在於理解不同的玉材在呈現色澤方面不同的特徵。

分析中國古代玉器，從內蒙古發現的距今 8000 年的玉開始，到明清時代的較具裝飾性的玉器，其玉材主要為岫岩玉、南陽玉、藍田玉和新疆的和田玉。另外，江浙地區的良渚玉器以及四川廣漢三星堆的玉器等基本上是由本地開採的玉料製作而成。

岫岩玉目前可見的玉色主要為暗綠色和白綠色兩種。20 世紀七八十年代以來，在遼西地區發現的紅山文化玉器基本上是由這種玉料組成。

南陽玉的主要成分是斜長石，這種玉色澤鮮豔，硬度較高，主要產於河南南陽地區。殷代玉器（如婦好墓）基本多由南陽玉製作而成。和田玉主要由陽起石組成，按顏色又可分為白玉、碧玉、青玉、墨玉等品種。一般來講，西漢以後，古代工匠製作玉的玉料基本使用的是和田玉。

各種不同的玉材有著不同的顏色。但是，玉的理化性質較不穩定，冷熱等外部環境的變化都能夠改變玉器的顏色。正是因為這一點，玉器造偽者往往由外部環境的變化來改變玉器的顏色，從而達到所要偽造的玉器的顏色。

玉的顏色

一塊玉料顏色純一，固然是好玉的主要條件，而玉質溫潤也相當重要，所以古人對玉的評價，首先就說顏色純和質地潤。

軟玉的品種主要就是按顏色不同來劃分的。瞭解軟玉可從色彩入手，主要的軟玉顏色有以下幾種：有白色（白玉）、脂白（羊脂玉）、青灰或青白（青白玉）、青色（白灰、白綠色青玉）、黃色（黃玉）、綠色（綠玉）、黑色（墨玉）、游彩（臺灣省產軟玉貓眼石），

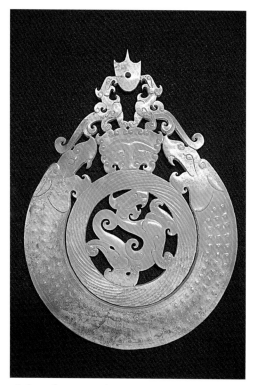

漢代　雙龍白玉掛件陽面

此外尚有帶黃褐色表皮的虎皮玉、糖玉及雜色軟玉等。

今人觀玉色，已不再按古人的六色論，但也基本具有那六色的概括。具體按顏色分類，玉主要有白玉、碧玉（綠玉）、墨玉、黃玉、紅玉等顏色。

1. 白玉

白玉的顏色由白到青白，多種多樣，即使同一條礦脈，也不盡相同，叫法上也名目繁多。主要有季花白、石蠟白、魚肚白、梨花白、月白等。

白玉是一種軟玉，是和田玉中特有的高檔玉石，塊度一般不大。和田玉按顏色不同，可分為青、白、碧、墨、黃玉五類，《新疆格古要論·珍寶論》中說：「玉出西域於闐國，有五色……凡看器物白色為上，黃色碧玉亦貴。」

中國古代對和田玉的顏色非常重視，它不僅是品質的重要標誌，而且包含一定的意識形態。中國自古以來，白色為純潔的象徵，《漢書·匡衡傳》稱：「顯潔白之士。」所以人們喜愛白色。白玉不僅顏色白，而且質也好，深受收藏者寵愛，被列為珍品。

白玉子是白玉中的上等材料，色越白越好。光滑如卵的純白玉子叫「光白子」，品質特別好。有的白玉子經氧化表面帶有一定顏色，秋梨色叫「秋梨子」，虎皮色叫「虎皮子」，棗色叫「棗皮子」，都是和田玉名貴品種。

採玉者根據和田玉產出的不同情況，將其分為山料、山流水、子玉三種。清代陳勝《玉記》中載：「產水底者名子兒玉，為上；產山上者名寶蓋玉，次之。」

山料又稱山玉，或叫寶蓋玉，指產於山上的原生礦。山料的特點是塊度大小不一，呈棱角狀，良莠不齊，品質常不如子玉。

子玉又名子兒玉，是指原生礦剝蝕被流水搬運到河流中的玉石。它分佈於河床及兩側階地中，裸露地表或埋於地下，經過長期的搬運作用，磨得很圓，多數有浸染皮。

子玉的特點是塊度較小，常為卵形，表面光滑。因為長期搬運、沖刷、分選，所以子玉一般品質較好。

子玉有各種顏色，白玉子玉叫白玉子，青白玉子玉叫青白玉子，青玉子玉叫青玉子。

山流水這一名稱是由採玉和琢玉藝人命名的，即指原生礦石經風化崩落，並由河水搬運至山半腰、山腳或河床的上游。山流水的特點是距原生礦近，塊度較大，棱角稍有磨圓，表面較光滑。

在評價山料時，首先要看料的塊度大小，越大塊的越難得，價值越高；再次要看玉的白度是否好，越白越好；然後要看玉的細膩、均勻程度，是否有油性，是否溫潤，瑕疵的多少

及分佈情況等因素。

有些山料例如青海料，有時帶有團狀綠色，這對白玉的價值是有貢獻的，團狀的綠越正越均勻越好；有些山料有糖皮，如果糖皮顏色很漂亮，也會對價值有正面影響；有的山料中有玉夾石的情況，這將大大影響玉的價值。

子料的品質大多好於山料和山流水，如果子料有很漂亮的紅皮，其價值將更高，原因是可利用紅皮製作成俏色絕品，還可證明這是純正的新疆子料，導致價值倍增。

根據山料、子料和山流水的區別，它們的採集方法也不同，採集到的這三種玉分別稱為山產玉、沙產玉、水產玉三種。玉河所產玉是水產玉，而其以西的葉爾羌是以山產玉而聞名，其東邊的洛浦縣則以沙中採集玉石為主。

白玉如脂如酥，潔白無瑕，古人正是以這種玉質悟出人的品德，玉即人，人如玉。

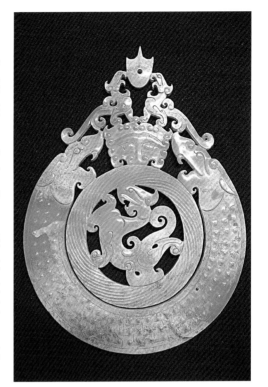

漢代　雙龍白玉掛件陰面

2. 青海白玉和俄羅斯白玉

世界各地軟玉中白玉極為罕見，加拿大、紐西蘭都產玉，但少白玉。近幾十年出現了俄羅斯白玉和青海白玉，其潤美程度略遜於新疆優質白玉。

青海白玉和俄羅斯白玉在市場上出現不過20多年，從其物化性質和內部構造來看，完全符合軟玉的理化指標，因而它們均屬名副其實的軟玉。但由於地質環境等諸多因素，使得兩者的成品與和田白玉成品存在不同的感官效果，且把玩後所呈現的滋潤感較和田白玉差，這也是和田白玉價格居高不下的原因之一。

青海白玉的特點是透明度一般較和田白玉好，做成的成品有點半透明的感覺，而且有的青海白玉內部有白色透明的「筋」。從硬度與相對密度來區分青海白玉與和田白玉很困難，因兩者無多大差別。但一般來講，青海白玉佩件貼身把玩後很難達到和田白玉那種溫潤的感覺，顯得「粗」「澀」「梗」。另外，青海白玉經光照較易變色。

俄羅斯白玉的特點是質地較粗糙，「白」而不「潤」，給人一種「死白」的感覺。如將和田白玉與俄羅斯白玉放在一起比較，前者「潤」而白得細膩，後者「糙」而白得無神。據玉雕行家說，俄羅斯白玉在砣下容易起「性」，做細工時容易崩口。

另外，區別這三者的另一個方法是，成品在用硬物輕輕敲擊之下，和田白玉發出的聲音正如古人所言「其聲清引，絕而複起，殘音遠沉，徐徐方盡」。而青海白玉與俄羅斯白玉其聲音則顯得「沉悶」。

總之，和田白玉與青海白玉、俄羅斯白玉之間的區別，要多看實物，多比較其細微之處，用「心」去體驗，才會積累經驗，提高鑑別水準。

近當代　綠玉戒指

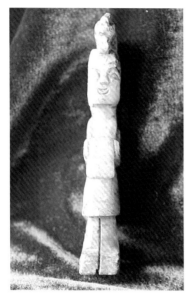

商代　黃玉立人

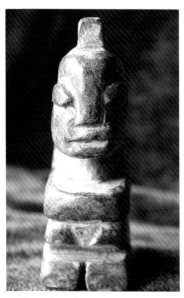

商代　青玉坐人

3. 綠玉

綠玉品種最多，顏色最為豐富，每一種綠玉的顏色都有很多類別。

古人在長期的對玉的顏色的觀察中為這些不同的顏色取了一些形象且美麗的名字，如翡翠有寶石綠（色似祖母綠寶石）、豔綠（色翠不黑）、黃陽綠（色翠微黃）、陽俏綠（色翠亮）、玻璃綠（色翠透明）、鸚哥綠（色同鸚哥羽毛）、菠菜綠（色濃但不鮮豔）、淺水綠（翠色淺）、淺陽綠（色淺且亮）、蛙綠（色似青蛙）、瓜皮綠（似西瓜皮）、梅花綠（翠點似梅花狀）、灰綠（綠中帶灰）、藍綠（藍中帶綠）、油綠（綠而暗灰）、紫羅蘭（紫羅蘭色）、銘黑（黑綠）、翡料（全綠色）等顏色。

藍田玉則白中帶綠、白中帶黃綠，顏色不很均勻，常呈雲霧狀、斑點狀。

4. 黃玉

黃玉由淡黃到深黃色，有栗黃、秋葵黃、黃花黃、雞蛋黃、虎皮黃等色，古人以「黃侔蒸梨」者最好。

黃玉十分罕見，在幾千年採玉史上，僅偶爾見到，質優者不次於羊脂玉。

古代玉器中有用黃玉琢成的珍品，如清代乾隆年間琢製的黃玉三羊樽、黃玉異獸形瓶、黃玉佛手等。

5. 青玉

青玉顏色的種類很多，古籍記載有蝦子青、鼻涕青、蟹殼青、竹葉青等。現代以顏色深淺不同，也有淡青、深青、碧青、灰青、深灰青等之分。

和田玉中青玉最多，常見大塊者。近年有一種翠青玉，呈淡綠色，色嫩，質細膩，是較好的品種。

6. 墨玉

墨玉由墨色到淡黑色，其墨色多為雲霧狀、條帶狀等。

墨玉工藝名稱繁多，有烏雲片、淡墨光、金貂須、美人鬚等。在整塊料中，墨的程度強弱不同，深淺分佈不均，多見於與青玉、白玉過渡。一般有全墨、聚墨、點墨之分。全墨，即「黑如純漆」者，乃是上品，十分少見；聚墨指青玉或白玉中墨較聚集，可用作俏色；點墨則分散成點，影響使用。墨玉大都是小塊的，其黑色皆因含較多的細微石墨鱗片所致。

7. 紅玉

紅玉即古籍中提到的「赤如雞冠」的赤玉，在崑崙山、

阿爾金山均未見，只見具暗紅皮色的子
玉和具褐黃色的糖玉，其皮色薄，塊度
也小。古玉中至今未見赤玉工藝品。

筆者還曾發現和田玉中也有紅玉。
一位讀者曾寄給筆者他收藏的一對和田
紅玉，大拇指般大小，顏色非常誘人，
據說價值數十萬。但筆者因稀見，尚難
判斷其價值和真正來源。

除上述五色外，玉還有多種顏色，
僅僅南陽玉據河南地質局統計就有 30
多種顏色，有白、綠、紫、黃、翠綠、
深翠綠、藍綠、純藍、藍中透白、綠中
透白、乳白、紫白色等。

俏色藝術

俏色，是玉雕工藝的一種藝術創
造。這種藝術不同於繪畫、彩塑，也不
同於雕漆、琺瑯，這種藝術只能根據玉
石的天然顏色和自然形體按料取材、依
材施藝進行創作，創作是受料型、顏色
變化等多種人力所不及的因素限制的，
一件上佳俏色作品的創作難度是很大
的，其價值也是很高的。

在評價俏色利用方面，可以根據一
巧、二俏、三絕這三個層次分析，例如
王樹森大師雕刻的俏色瑪瑙《五鵝》，
紅冠、白脖、黑眼睛，俏色利用得巧
妙，利用得俏，利用得絕，這才是珍
品。

對那些顏色不協調，不倫不類的玉
器的評價時，要充分認識到那不是俏，
反是拙，不但難增值，反而會貶值。

玉器的色變

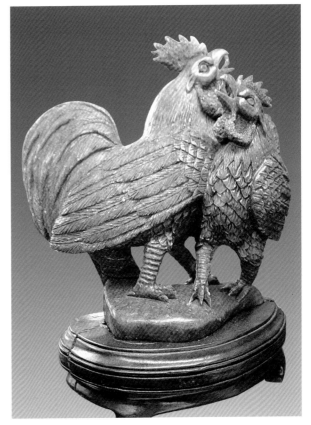

近代　雙雞

當代　子料

玉器的顏色分為兩類：一類是材質本身的顏色，也就是玉礦之色，常見的有白色、灰白
色、綠色、天青色、黃色、黑色，這些顏色的形成同玉材中所含的微量元素有關；第二類是
玉製成品後出現的顏色變化，這是古玉研究中令人關注的問題。

古玉專家張廣文經過研究，將玉器的色變原因分為下列幾種。

漢代　玉鞋

漢代　玉雞

戰國　螭紋玉佩

1. 空氣中的氧化

玉材暴露於空氣中會產生風化，主要的原因是氧化，如人們在相玉時，經常需要透過玉璞去猜測裏面的玉色，而多數玉璞的外皮與內部玉料的成色不一。

鄧淑蘋在《仿偽古玉研究的幾個問題》一文中指出，從岩石學角度上看，玉亞外皮與內核為同一種岩石，成色上的差異是由風化所造成的。臺灣大學的一位地質學家在河床中採集玉璞時遇到這樣的情況，玉璞的上半部暴露於空氣中，帶有赭色薄膜，下部長期浸於河水內，呈玉的原色。

這些情況說明，玉材在空氣中是會出現風化或顏色上的變化。玉材在空氣中被氧化而產生的色變的過程是非常緩慢的，故宮博物院存有一批明代玉帶板，其中一些白玉光素帶板，可能為明代前期的作品，表面顏色已經發暗，局部呈灰黃色，應該是空氣中含氧氣體侵蝕所產生的顏色變化。

據此可以推斷，玉器在自然狀態下置放500年左右，一些玉的表面可產生可辨識的微小色變，這種色變往往發生在某些白玉、青玉製品上。

2. 墓葬中的顏色變化

古墓中出土的古玉器，多數都帶有顏色變化，變化產生的原因，可能是由墓中隨葬物所含化學成分所致，也可能受土壤中化學成分的侵蝕所致。

對這一問題，古人曾給予了很大的注意，稱為沁色，意即墓中或土壤中的某些成分沁入了玉中，使玉產生了色變。現代人借用古人語言，也使用了沁色這一詞語。

3. 人工盤摩

玉器製成後，經過使用者一定時間的手工摩擦，或與人體的長期摩碰。表面光澤會更潤，透明度會略強，尤其是入過土的古玉器，經過盤摩，顏色還會產生變化。

鄧淑蘋先生在《仿偽古玉研究的幾個問

題》中指出，有些玉的紅色是「入土受沁後，又經盤摩，逐漸轉變成的熟紅」。

此外，玉器的色變還受人工染色的影響。

4. 人工染色

對玉的人工染色是非常古老的工藝，只要存在著對古玉顏色的追求，就存在著人工染色的可能。

人工染色屬於玉色的人為次生色，也是對玉的一種藝術加工，同時也被製假者利用造假作古。

人工染色始於宋代，明代以前人工作色的行話叫做老提油，明代以後叫新提油。提油作色與沁色是不同的，雖然作色也是從皮殼開始，沿綹裂、玉質薄弱處滲入玉肌，但它的顏色呆板、層次不清。

最初的人工染色僅是追求玉器美感，隨著偽古玉的出現，玉染色便成為仿古做舊的重要手段。有材料說明，宋代的仿古玉製造中已經採用了人工做舊的方法，這種方法在明、清兩代又有重要發展，時至今日，偽古玉製造氾濫，人工染色又成為仿偽做舊的主要手段。

一般來看，玉的本色是較易識別的，主要有青、白、黑、黃、綠等顏色，而人工染色與玉的色變卻非常難以識別，在玉器鑑別時，往往遇到人工染色、沁色及玉本色相互類似的現象，這就需要識玉者認真進行分辨。

邊玉色和皮色

玉之色，是玉本色加玉的次生色組成。有兩種情況容易搞混：一種是邊玉，一種是皮色。

邊玉也稱為邊石。它看上去既像玉又像石，有不同的顏色，色澤分佈也好像受沁的古玉、老化的美玉。這種玉實際上是玉礦的邊沿和岩石交界之處的邊玉。

邊玉的色澤與古玉受沁是不同的。它是在原生狀態時岩石變質交代過程不徹底，或外來礦物加入融熔之後形成的，其顏色的位置、發散、邊界與器物表面的關係和沁色有著明顯的不同。這種狀況也存在於風化時天然次生色渲染的玉中。

皮色的形成與邊玉不同，它是玉石在自然界形成的天然次生色，其顏色有黑、紅、黃、栗……多種多樣。不少玉工在製作玉器藝術品時，有的故意將皮色留下作為俏色，也有的留下一些皮色以示是正宗子料。子料優於山料，山料不帶皮色。

皮色是風化外皮的遺留物，在仔細觀賞中可以看到，其緻密、光澤、油頭、水頭都不及玉本體，往往有麻面，不光潔。

漢代　玉猴

沁色和染色

改變玉器的顏色主要有三種方式：人工染色、

清代　青白玉筆架

清代　白玉筆架

沁色及人工盤色。

　　古玉沁色是在千百年中生成的，它的延伸、發散、浸染十分自然舒展。而作色是短期行為，它們不可能完全相像。出土的老提油，不少在皮殼處的顏色已經褪色、脫落，成為斑狀，反而不如伸入玉肌內的顏色重，這種現象在真正的沁色中絕對沒有。

　　另外，古玉雖然受沁，可古玉的皮殼光澤、潤色都一樣。人工作色用燒、煮、化學腐蝕等手段，作成之後，皮殼上會留下作色的痕跡，或顏色只是浮在表面，仔細端詳也就會明白分辨。

　　宋人張邦基在《墨莊漫錄》談到辨真玉時講：「其色溫潤，如肥物所染，敲之其聲清引……此真玉也。」從中我們可以看出玉的顏色與鑑定玉器的關係。

　　古人改變玉器的顏色是為了追求一種古玉至美，但正是因為古玉的這種特徵成為玉器製者造假的重要途徑。

　　由玉器的顏色進行辨偽是鑑定玉器的一個重要內容。玉器收藏者為避免自己的投資損失，除了理論的學習外，最重要的就是在實際操作中多看真玉，然後進行真、假玉器的比較。

如何鑑別假色

　　一般來看，玉的本色是較易識別的，主要有青、白、黑、黃、綠等顏色。而人工染色與玉的色變卻非常難以識別。古玉專家張廣文先生認為，在玉器鑑別時，往往遇到人工染色、沁色及玉本色相互類似的現象，這就需要識玉者認真進行分辨。

　　這類現象主要有下列幾種。

　　1. 黃斑與土沁

　　一些青玉、白玉製品往往帶有黃斑，這些黃斑可分為玉皮色、沁色、染色三類。玉皮色是玉材表皮原有的顏色，這種顏色是玉材在空氣中風化所致，可分為兩種。一種是年久風

化，玉的表皮已糟杇，形成較厚的皮層，皮層往往呈深黃、暗赭等色，也就是人們常講的玉璞之皮，從玉璞的外面已很難瞭解內裏的玉色。

另一種風化時間較短，表面僅呈薄膜狀，常出現於玉子上，外面常能透出裏面的玉色。一些出土古玉上也帶有這種黃斑，《格古要論》一書記載：「嘗見菜玉連環上儼然黃土一重，並洗不去，此土古也。」也就是說這種黃色是玉器在土內埋藏所致，按照古人的說法，這種玉經盤摩後，顏色變化更為複雜。

孔尚任談及古玉沁色：「漢玉羌笛、色甘黃如柳花……為漢器無疑，全體光瑩，不沾汗漿，亦無土花」。「雷紋漢玉環，徑二寸，內好相等，包漿熟潤若凝酥也。」

這裏談的汗漿、包漿，都是玉沁色後又經盤摩而致。

在考古發掘中很少能見到帶有黃色沁色的玉器，個別玉器上的黃色斑，很可能是原來的玉皮，傳世玉器上帶有的黃色斑塊，往往是人工染色，因而遇到帶有黃色斑的玉器，應認真分辨。

2. 黑斑與水銀沁

鄧淑蘋在《傳世古玉辨偽與鑑考》中稱，青白色玉料中常有局部的黑色，這是「白玉或青白玉的單晶料子之間，夾雜大量石墨所致」。

這類玉材大致有三種：一為黑色墨點存在於透度較高的青白玉間，人們稱為芝麻斑，漢代玉器至明清玉器中都有這類玉料使用，現代仿古玉也採用這類玉料；二為局部的淺淡墨色，其色深淺不一，有濃淡變化；三是純黑如漆，在玉中形成斑塊，黑色與白色界線分明。

古人把某些玉器上的黑斑稱為水銀沁，認為是玉材受到了土壤中的水銀沁入產生的色變。其實，被稱為帶有水銀沁的玉器，上面的黑斑很多是玉材中原有的墨色。

存在不存在玉材受沁產生的黑色呢？研究表明，某些玉器上的黑斑為土中埋藏產生的色變，例如，遼寧清源出土的紅山文化獸首三環器，材質為青玉，中部三連環，兩側各有一個向外的獸頭，局部裂紋中帶有黑色。

黑龍江出土的金代墨玉魚，整體呈黑色，似炭精，局部露出玉材本色。安徽巢湖出土的漢代玉佩，局部裂縫中帶有黑色，這些玉器上的墨色斑，同帶有墨斑的玉材，色斑絕不一致，應是埋藏形成的色變。

很多玉器上的黑色斑是人工染成的，人工染黑的方式大致可明確為兩種。

一為漆染，故宮存有一件屬新石器時代的玉圭，展於玉器館內，其圭已斷，僅存半段，圭表墨褐色，油亮似漆，斷面處可看出，作品原為青玉，表面一層墨色，似蛋殼，圭上的顏色絕非土中沁成，而是人工所染。

明人在《格古要論》中便提到黑漆古，這件作品用漆染的可能性非常大，作品為舊玉，染玉的年代已很難

漢代　玉魚

商代　玉獸

確定。

人工染黑的第二種方法為火燒。用提油法、木屑煨黑法也可做水銀沁。

晚清時，宮廷失火，燒毀大量器物，被燒玉器產生的色變有白、灰、黑等。白者溫度高，黑者所受溫度低，其中不乏黑似焦油而表面光亮者，有的殘玉黑白各半，明顯表現出玉上的色變為人工燒烤而致。

3. 白色斑與水沁

很多玉器經埋藏後會出現白色色斑，現實的識玉者稱這種色斑為水沁，意即它的出現同土壤中含的水分有關係。

清人在《玉紀補》中說：「西土者，燥土也，南土者，濕土也，燥土之斑乾結，濕土之斑潤湝，乾結者色易鮮明，潤湝者色經黯淡⋯⋯無土斑而有瘢痕者，水坑物也。」由此而知，清代人已經注意到了水沁的問題。

按照此解釋，水坑玉的沁色應是無土斑而有瘢痕的玉器，也就是無黑、綠、黃、褐、紅等沁色的沁色玉。這類沁色限於白色或灰色。

從考古發掘到的玉器來看，白色或灰色沁的情況非常複雜，東北、山東、河北等地出土的玉器上，常見到白色沁斑，但遼寧建平出土的一件屬紅山文化玉器的玉獸頭，表面全部呈暗灰色，已不見玉材的本色，形成的原因是沁色還是製造時的人工處理，尚待研究。

商代玉器大量出土，其中一些玉器呈象牙白色，是玉料本身特點及沁色相結合的產物。還有很多玉器呈雞骨白色，玉的相對密度也變小，這種現象應該是沁色所造成的。但在河南出土的春秋戰國玉器上卻很難出現雞骨白色，一些玉器上出現了局部的浸潤性的水沁色變。江蘇、浙江、江西、廣東等南方省份出土的玉器中有很多帶有水沁，這種水沁面積較大，深淺程度不同，一些作品的局部硬度已非常低。

自然界的玉料中存有青白相混的玉材，故宮博物院樂壽堂存有清代製造的福海大玉海，它的玉料呈青碧色，但混有灰白色斑片，其色同一些古玉器上的沁色相似，玉海內膛極大，掏出的玉料數量應很大，目前尚不見其他用此種玉料製造的器皿，掏出之料會被用去製造仿古玉器，因而利用玉料本身特點製造仿古水沁的可能是存在的。

人工仿造的玉器水沁大量存在，可用酸類液體浸泡、腐蝕，也可用火燒製。這兩種方法製成的顏色，經觀察是可以辨別的。

玉色與寶石色

石頭冒充的假玉，乍一看與玉相似，但卻不溫潤，且色澤鮮明過度，也不透明，硬度多低於玉。

正因為石頭的硬度低，寶石與玉石的區別就有了明顯的標準。

真玉無論怎樣摩擦不會起什麼變化，而且越盤越溫潤。而石頭一摩擦，馬上會起變化，有條紋出現。

對假玉的鑑別首先是從玉質上來鑑別。

在科學未發達的時代，古人無法鑑別寶石和玉石的礦物成分，因此，每遇寶石，只好以顏色來區別。今天，我們雖然已經有了礦物學知識，但在進行玉質鑑別時，玉石的色彩仍然是重要的依據之一，因為顏色是最直觀而又便於識別的標誌，用肉眼可以看得到。

玉石呈現各種顏色的原因，同其礦物組成有關。也就是說，玉石的顏色同礦物對可見光（白光）不同波長的吸收和吸收程度有關。同時，顏色也同礦物中所含色素離子以及晶體的缺陷有關。

鑑別假玉，瞭解和熟悉各種玉石和寶石的顏色很有必要。

商代　玉人首

關於中國傳統的玉石和常見寶石的顏色，中國珠寶工藝美術界多年來積累了不少的經驗，並出現了許多有形象的顏色名稱。

如翡翠有寶石綠、豔綠、黃陽綠等色。

綠松石有綠、草綠、黃綠、白綠、淺白、淺藍綠、天藍、湖藍、綠中有黑斑和黑線等。

瑪瑙有紅、紫紅、褐紅、土紅、暗紅、白、灰白、灰、綠、草綠、蔥綠、藍、藍白、藍色以及各種顏色組成色紋或色帶等，顏色多而雜。

青金石有藍、藍中帶紫色調、濃藍、深藍、藍中閃金星（含黃鐵礦）、藍中帶白（含方解石）等。

孔雀石有綠、孔雀綠、暗綠、淺綠和暗色組成條紋、翠綠、黃綠等色。

矽孔雀石有淺天藍綠色、天藍色、色似綠松石等。

漢代　玉鳥

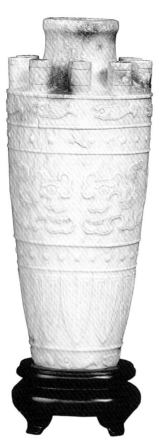

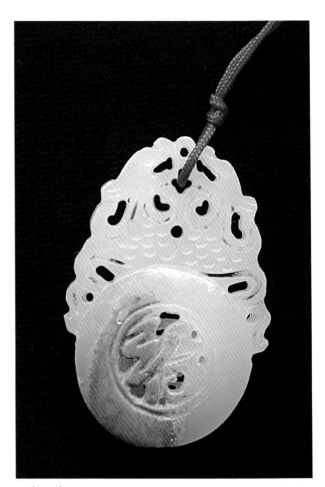

宋代　玉九孔尊（深圳卓玉館供圖）　　假色玉皮

瑪瑙玉色

鑽石有無色、白、黑、紫、綠、黃、深黃、褐、黃褐、黃綠、藍綠、藍、灰黑等色。

紅寶石有紅、淺紅、粉紅、暗紅、褐紅、血紅、玫瑰紫紅等顏色。

藍寶石有藍、天藍、淺藍、濃藍、藍紫、紫、褐、黃、黃綠、無色、灰白等。

綠寶石有無色、綠、灰綠、黃綠、黃、金黃、粉紅、翠綠（即祖母綠）、天藍（即海藍）等色。

黃寶石有無色、黃、淡黃、酒黃、藍、天藍、淺綠、綠、黃綠等色。

金綠寶石有無色、黃、淡黃、葵花黃、褐、黃褐、黃綠、褐綠、游彩（貓眼石）、變色（變石）等。

碧聖有紅、深紅（雙桃紅）、淺紅、綠、深綠、墨綠、黃綠、無色、天藍、灰褐、藍綠、藍、紫、紫紅、游彩等。

紫牙鳥有以紅色為主的鐵鋁榴石；以紅色為主，也有玫瑰色、濃紅、黑紅的鎂鋁榴石；有綠、黃、黃綠、翠綠（烏拉爾祖母綠）的鈣鋁榴石；有翠綠的鈣鉻榴石等。

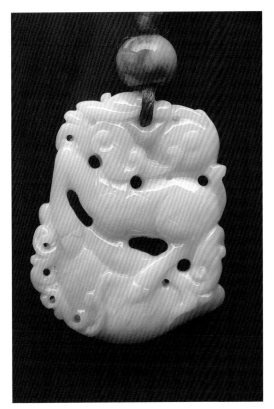

當代　玉佩件

月光石有月白、白、灰白、淺藍、天藍、綠、游彩等色。

水晶有無色、紫（紫晶）、褐（茶晶）、黑（墨晶）、粉紅以及含綠色、黑色、黃色等針狀礦物包裹體（髮晶）和含金雲母、赤鐵礦閃亮小片的耀晶。

螢石有無色、淡藍、藍綠、綠、黃、黃綠、紫、粉紅、翠綠以及其他雜色等。

由上述可以看出，許多玉石和寶石的顏色有相同和相似的地方，當顏色區別不開時，就要借助於礦物學知識和儀器鑑別。比如玉的透明度與光澤，玉石和寶石的發光性，玉的相對密度和硬度，古玉礦物的光學常數，觀察古玉礦物的微觀世界，利用化學分析法來鑑別古玉，等等。

除了玉石的顏色、光澤和透明度可用肉眼觀察外，必須要靠寶石學、礦物學的知識利用各種儀器來測量。尤其是化學分析法和電子顯微鏡測定法，不僅能準確地斷定出玉質，而且還能推測出其產地。只要把玉質確定後，一切假玉皆原形畢露。

第八章
古玉圖案意味

微雨過，小荷翻，榴花開欲然。
玉盆纖手弄清泉，瓊珠碎卻圓。

——宋·蘇軾《阮郎歸·初夏》

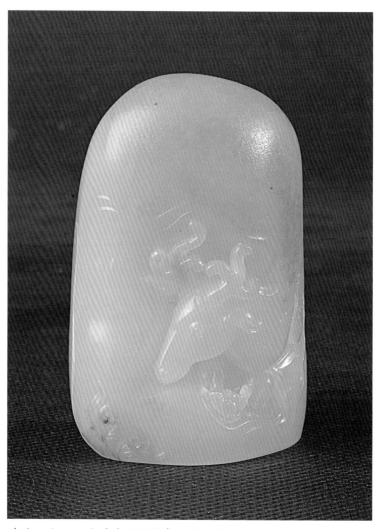

當代　白玉福祿暖手（深圳卓玉館供圖）

　　玉器上的圖案是中國玉文化的重要組成部分，這些圖案也是研究中國民俗的重要參考資料。

　　中國玉石文化早在宋朝就在民間形成了約定俗成的吉祥喜慶傳統圖案系列。其中「福在眼前」（蝙蝠與銅錢）、「福祿萬代」（葫蘆與藤蔓）、「連年有餘」（鯉魚與荷葉）、

「紅紅火火」（紅辣椒）等都是玉器藝術品中最常見的吉祥圖案。

中國古玉圖案，反映了人們趨吉避凶的傳統心態。每一種圖案都由其表面的紋圖，或諧音、或象徵、或隱喻，表達了一種追求幸福的美好願望。

現就古玉中常見的圖案和寓意作一些介紹。

1. 多福多壽

一枝壽桃數隻蝙蝠，或一隻蝙蝠兩個壽桃。明清玉牌上常見此圖案。

2. 福壽無邊

蝙蝠、壽桃和盤長。玉牌上常用。

3. 歲歲平安

穗、瓶、鵪鶉。以「歲歲（穗）平（瓶）安（鶉）」之諧音借意表示人們祝願平安吉祥的良好願望。明清玉牌圖案。

4. 鶴鹿同春

鶴鹿與松樹。古人稱鹿為「仙獸」，神話故事中有壽星騎梅花鹿；鹿與祿、陸同音，鶴與合諧音，故有六合同春之意（六合指天地和東西南北），亦有富貴長壽之說。多見於玉插屏及玉牌子。

5. 二龍戲珠

兩條雲龍、一顆火珠。《通雅》中有「龍珠在頷」的說法，龍珠被認為是一種寶珠，可避水火。有二龍戲珠也有群龍戲珠，還有雲龍捧壽，都是表示吉祥安泰和祝頌平安與長壽之意。宋代至清代均有出現，圓雕、玉牌均有。

6. 喜上眉梢

梅花枝頭站立兩隻喜鵲。古人以為鵲能報喜，故稱喜鵲，兩隻喜鵲即雙喜之意。梅與眉同音，借喜鵲登在梅花枝頭，寓意喜上眉梢、雙喜臨門、喜報春先。見於清代花插及玉牌子上。

圖案為一喜鵲一豹者，稱之為「報喜圖」。有清代圓雕件及玉牌子。

7. 流雲百福

雲紋、蝙蝠。常見於玉牌子上，清代晚期鼻煙壺上亦見。雲紋形似如意，表示綿延不斷。流雲百福，即百福不斷之意。

8. 魚龍變化

天上有一雲龍，水中有一鯉魚；一龍首魚身，一鯉魚翻越於龍門之上。古代傳說有鯉魚跳龍門的故事，凡是鯉魚能跳過龍門的，就可變化成龍；不能跳過龍門的，點額而歸，故黃河

清代　白玉多福多壽玉牌

清代　白玉福壽無邊玉牌

清代　魚躍龍門玉牌

之鯉魚多有紅色的額頭，都是沒跳過龍門之魚。

　　魚躍龍門表示青雲得路，變化飛騰之意。明清常見。

　　9. 萬象升平

　　一象身上有萬字花紋，腰背上負一瓶。萬字在梵文中意為「吉祥之所集」。佛教以釋迦牟尼胸部所現的瑞相，用作「萬德吉祥」的標誌。

　　萬象升平，表示人民祝願國泰民安、百業興旺、國富民強之升平景象。還有萬象更新、太平景象、景象升平等圖案。用於圓雕大象及玉牌子。

　　10. 松鶴延年

　　鶴和松樹。《字說》：「松百木之長。」《禮記‧禮器》：「松柏之有心也，貫四時而不改柯易葉。」松，象徵長壽之外，還作為有志、有節的象徵。故松鶴延年有延年益壽、志節高尚之意。多見於玉插屏及玉牌子。

　　11. 喜從天降

　　圖案為一蜘蛛網上吊著一個蜘蛛者，稱之為喜從天降，因中國民間習俗稱蜘蛛為喜蛛。多用於玉牌子上。

　　12. 喜相逢

　　兩童子笑顏相對者，稱之為喜相逢。

　　四個童子手足相連者，叫四喜人，圓雕玉人多用。

　　13. 馬上封侯

　　一馬上有一蜂一猴。以馬上封（蜂）侯（猴）寓比立即升騰的願望。圖案為一大猴背小猴者，稱輩輩侯。

　　一楓樹一印一猴或一峰一猴抱印者，稱封侯掛印、掛印封侯。多見於圓雕玉馬及帶鉤，

唐代　萬象升平

明清常見。

14. 喜報三元

喜鵲三、桂圓三或元寶三。古代科舉制度的鄉試、會試、殿試之第一名為解元、會元、狀元，合稱三元。

明代科舉以廷試之前三名為三元，即狀元、榜眼、探花。三元是古代文人夢寐以求、升騰仕取之階梯，喜鵲是報喜之吉鳥，以三桂圓或三元寶寓意三元，是表示一種希望和嚮往升騰的圖案。

此外還有三元及第、狀元及第、連中三元、五子登科等圖案。見於明清玉嵌飾及玉牌子。

15. 長命富貴

雄雞引頸長鳴、牡丹花一枝。雄雞長鳴喻長命，牡丹乃富貴之花，喻富貴。還有長命百歲之圖案，雄雞引頸長鳴，旁有禾穗若干。這些圖案一般在明清玉牌子上多見。

16. 連年有餘

魚和荷花蓮葉，寓意為年年有餘。圖案為兩條鯰魚首尾相連者，童子持蓮抱鯰魚者或兩行鯰魚，稱連年有餘。鯰與年、魚與餘同音，表示年年有節餘，生活富餘。用於明代圓雕玉魚及清代大玉碗底圖案、玉牌子等。也寫為蓮年有餘。

近當代　連年有餘玉牌

17. 五福捧壽

五隻蝙蝠一個壽字。古書中稱：「五福：一曰壽，二曰富，三曰康寧，四曰攸好德，五曰考終命。」攸好德，謂所好者德；考終命，謂善終不橫夭。還有五福臨門之圖案。用於玉牌子，多見於清代。

18. 教子成名

一雄雞引頸長鳴，旁有五隻小雞。以雄雞教誨小雞（子）鳴（名）叫，寓意教子成名。還有五子登科、教子成龍、望子成龍、一品當朝等圖案，表示殷切期望子孫取得成功之業績。用於玉牌子。

19. 三星高照

古稱福、祿、壽三神為三星，傳說福星司禍福、祿星司富貴、壽星司生死。三星高照象徵幸福、富有和長壽。也有圖案為一老壽星、一鹿、一飛蝠的，稱之為福祿壽。多用於玉插屏及玉牌子上。

20. 壽比南山

山水松樹或海水青山。「福如東海長流水，壽比南山不老松」，乃常見之對聯。這一圖案亦稱壽山福海。用於玉件上裝飾圖案及玉牌子。

21. 四季平安

兩童子每隻手拿一種代表一季的花，一童子捧瓶。還有平安如意，瓶、鵪鶉、如意。以

瓶寓平，以鵪鶉寓安，加一如意，而稱平安如意。用於玉器皿上圖案及玉牌子。

22.吉慶有餘

圖案為一磬一魚或一磬雙魚，一童子擊磬一童子持魚者，皆稱吉慶有餘。

23.一路平安

鷺鷥、瓶、鵪鶉。另有圖案為鷺鷥、太平錢的叫一路太平。以鷺鷥寓路，瓶寓平，鵪鶉寓安，祝願旅途安順之意。見於明代玉帶板上，清代亦有雕成牌子的。

24.福從天降

一娃娃伸手狀，上有一飛蝠。以天空飛舞的蝙蝠即將落到手中，寓意為福從天降、福自天來、天賜洪福等。此外還有五福臨門、引福入堂、天宮賜福等圖案。用於圓雕人物件及玉牌子。

25.事事如意

柿子、如意。《爾雅·翼》：「柿有七絕，一壽，二多陰，三無鳥巢，五霜葉可玩，六佳實可啖，七落葉肥大可以臨書。」柿與事同音，加之如意，寓意事事如意或百事如意、萬事如意。有圓雕件，亦有玉牌子和器皿圖案。

26.諸事遂心

幾個柿子和桃。幾個柿子寓意為諸事，桃其形如心，表示諸多事情都稱心如意。用於清代玉雕器上及玉牌子上，也有圓雕件。

27.歲寒三友

松、竹和梅。

近代　白玉吉祥玉牌　　　　　　　　近代　白玉吉祥羊玉牌背面

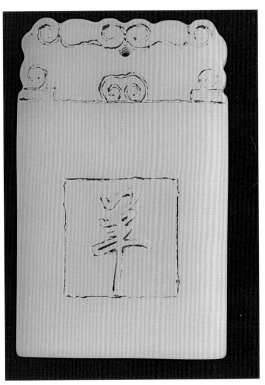

近代　白玉吉祥羊玉牌　　　　　　　近代　白玉吉祥羊玉牌背面

松，「貫四時而不改柯易葉」；竹，清高而有節；梅，不懼風雪嚴寒。

松竹梅被人們稱之為歲寒三友，乃是寓意做人要有品德、志節。明清兩代的玉器皿上常用此圖案，也用於玉牌子上。

28.必定如意

毛筆、銀錠和如意。筆與必諧音，錠與定同音，再加如意，借意為必定如意。用於玉牌子較多，明清兩代常見。

29.太師少師

一大獅子，一小獅子。太師，官名，周代有三公，太師為三公之最尊者；少師，官名，即樂師也。以獅與師同音，寓意太師少師，表示輩輩高官之願望。宋至清代都有此圓雕玉器。

30.平升三級

瓶上插有三戟。瓶與平同音，戟與級同音。平升三級乃表示官運亨通，祝願連升三級之意。多見於明清玉牌子。

31.四海升平

四個娃娃抬起一瓶。四個小孩（海）抬起一笙（升）一瓶（平），表示四海升平，表達人民厭惡戰亂、熱愛和平之願望。多見於明清圓雕玉器。

32.流傳百子

開嘴石榴或葡萄、葫蘆。舊時傳說，周文王有百子。以石榴子多表示百子，還有子孫葫蘆之說。有百子圖、麒麟送子、蓮生貴子等圖案，表示子孫萬代、萬代長春等願望。

33. 八寶聯春

八件寶器。八寶分兩類：佛家八寶有法輪、螺、寶傘、白蓋、蓮花、寶瓶、金魚、盤長八件寶器，俗稱輪螺傘蓋、花瓶魚長。道家八寶，即八仙護身法寶，為漁鼓、寶劍、花籃、笊籬、葫蘆、扇子、陰陽板、橫笛八件寶器。八件寶器相連接的圖案稱之為八寶聯春或八寶吉祥。用於明清玉牌子和玉器皿上。

34. 吉祥

一隻羊，代表吉祥，上面有豔陽高照，還有雲紋。

35. 四藝圖

琴、棋、書、畫。琴棋書畫是中國古代文人雅士日常生活中必不可少的文玩，用以增進學識，提高雅興。圖案中四藝的造型設計古樸、優雅，富有韻律感。用於玉牌子上。

36. 博古圖

鼎彝鐘磬、瓷瓶玉件、書畫盆景等各種器物造型，種類繁多。博古圖給人以古色古香之感。博古圖由《宣和博古圖》一書而得名。

《宣和博古圖》共 30 卷，書成於宣和五年（西元 1123 年）後，著錄當時皇室在宣和殿所藏的古代銅器，共 20 類 839 件，集宋代所出青銅器的大成，故謂博古。用於明清插屏、玉牌子。

37. 天馬圖

一飛馬，馬生兩翼。天馬一詞，最初見於《楚辭‧離騷》《史記‧大宛列傳》和《淮南子》等書中。

張騫出使西域得烏孫好馬，名曰大馬。後得大宛汗血馬，比烏孫馬強壯，改烏孫馬為西

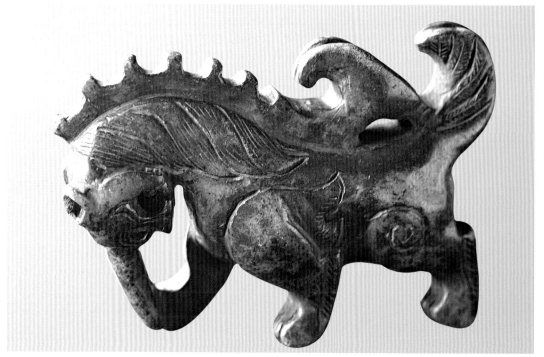

唐代　墨玉天馬

近代 福在眼前玉牌

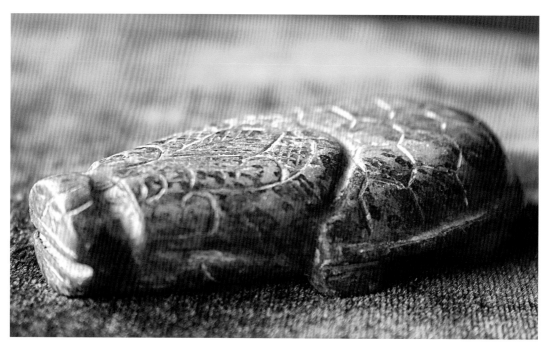

商代　玉龜

當代　福在眼前白玉牌

極，大宛馬叫天馬。

史書記載，漢武帝「獲汗血馬來，作西極天馬歌。」元狩三年（西元前 119 年）後，天馬發展成「龍之友」「龍之媒」的地位。

神話故事「天馬行空」，使人想像出馬生兩翼。馬為龍友，被稱為龍馬。《西遊記》中有白龍馬，便是一例。天馬似馬又生翼，空中行走又似龍，漢代和六朝有圓雕的玉天馬。

38. 龜鶴同齡

圖案皆為一龜一鶴。《韻會》：「龜為甲蟲之長。」龜壽萬年，是長壽之象徵；鶴是仙禽，《崔當代福在眼前白玉牌豹古今》：「鶴千年則變蒼，又二千歲則變黑，所謂玄鶴也。」龜鶴同齡，乃同享高壽之意。用於明清玉牌子。

39. 五世同堂

五個柿子和海棠花。圖案以諧音寓意，表示古人期望升官、富貴、五代團聚的美好願望。多為圓雕團狀件，也有用於玉牌子上的。

40. 福在眼前

蝙蝠與一枚古錢。古錢是孔方外圓，借孔為眼，錢與前同音，亦稱眼前是福。

或鍾馗揮劍，一隻蝙蝠在眼前飛舞；或童子頭上一隻蝙蝠飛舞。多用於圓雕動物件及玉牌子。

第九章
古代玉器鑑賞

言念君子，
溫如其玉。
　　　　——《詩經》

清代　艷陽高照白玉牌

玉器投資成功離不開玉器的鑑賞水準。

玉器的鑑賞水準，涉及廣博的知識，是博採眾長而形成的。

玉文化，作為中華民族特有的文化，有著深厚的歷史底蘊。從新石器時代的紅山文化至現代豐富多彩的玉作製品，其中無不包含著華夏民族對玉的崇尚，以致歷史學家將其確立為「玉器時代」，從而使古玉器由一簡單的工藝品提升到一個時期的文化特徵，使其包含的豐富的文化內涵更加充分地展現出來。

明代　青玉鏤夔龍尊（深圳卓玉館供圖）

匠人治具（深圳卓玉館供圖）

早期古玉鑑賞要點

鑑賞玉首先要認識玉。玉文化是中國最深奧的一種特殊文化，它充溢了中國整個歷史時期，關於玉的鑑賞也豐富無邊，深不見底。

早期古玉通常指漢代以前的古玉。早期古玉的刀法比較精美，文飾亦較古樸，所以即使不是出土的古玉，而只是傳世玉，也極為迷人。

鑑賞早期古玉，更應重視其文化內涵和歷史價值。早期古玉，在明清以前主要是指夏、商、周和秦漢時期所製成的玉器。不同歷史時期的古玉有不同的特色，因此，我們可以根據古玉的特色鑑定它的年代。

夏代的玉器，其風格應是良渚文化、龍山文化、紅山文化玉器向殷商玉器的過渡形態，有關夏代的考古資料不斷累積，其文化也正在不斷地被揭示出來。

史前早期的古玉大多是玉工具，如玉刀、玉斧、玉針；然後出現了玉禮器（祭器），如良渚文化的玉琮、三叉形器；也有部分象形的玉器，如紅山文化的玉龍、玉豬等，應是作為族群的圖騰而製作的。

此一時期的玉器並不完全是由現代意義所指的玉石所製作的，它可以是玉，也可以僅僅是漂亮一點的石頭，如與變質大理石礦共生的透閃石原礦。

及至新石器時代晚期到青銅時代，在中國主流文化區域內已再難見到玉工具了，代之而出現的是大量的玉冥器、玉配飾，如商代婦好墓出土的玉龍、玉鳳、玉鶴。此時已廣泛採用軟玉來製作器物了。

清代　碧玉象夔龍紋瓶（深圳卓玉館供圖）

　　商代玉器早期的不多，傳世與近年出土的商代玉器，以商中、晚期居多，商代玉雕已經有具體的紋飾規範，商玉器雕工的順序應是在做成粗坯後，先在預定的位置打孔，再用線鋸沾解玉砂做成器形，所以鏤空部分雖經修整，但仍可看到先打孔、後鏤空的痕跡。

　　商代大多數的人物、動物玉器圓雕造型中，造型十分寫實，雕刻的老虎、大象和人物都栩栩如生。但是在造型表面則刻上一些由菌兆紋組合而成的怪獸、圖騰圖案，與動物的毛色、人類的衣飾，毫無關聯。這是商代玉器的特色。

　　商代婦好墓的玉器分為禮器、儀仗、工具、用具、裝飾、藝術品以及雜品等七類，反映出當時玉器的用途甚廣、地位至尊的歷史面貌。其中生肖玉器占很大分量。尤其是婦好墓還出土了紅山文化的玉勾形器及石家河文化的玉鳳，這說明收藏古玉已經是古人的一種文化生活。

　　周早期由於受到高度發達的青銅文化的衝擊，玉器已不能像在原始社會那樣，在社會生活的諸多方面繼續占主流或壟斷地位了，但它在美身、祭祀、禮儀、殮葬方面仍發揮著重要作用。

　　西周玉器在繼承商代玉器的雙線勾勒技藝的同時，獨創一派的粗線成細陰線鏤刻琢玉工藝。這在鳥形玉刀和獸面紋玉飾上有明顯的表現。它雖然繼承了殷商雙陰線的雕法，但是創造性的演變成陰線斜刀的琢玉風格已經形成。

　　此時以片狀玉作動物剪影形成的造型，還是承襲殷商而來，其中大部分為片狀玉器，僅有少數立體雕作玉器。紋飾的線條，流暢自然，佈局均勻，在刀法上，使用斜刻的寬陰線與細陰線結合，使玉器紋飾有陰影的層次感，這都是西周初發展出來的新刀工，俗稱大斜刀。

　　此時玉文化的沉澱已大大超過玉的自然屬性，使玉成為君子的化身，人們賦予玉以德行化、人格化的內涵，將其從神權、王權的控制下解脫出來。

　　西周時期的玉器製作通常採取誇大局部、不求形似、突出神韻的象徵主義手法。富於裝飾性、觀賞性的俏色玉鱉的出現，說明崇尚自然、追求真實的寫實手法仍在成長。

　　此時，治玉工具也從石砣機進化為青銅砣機。工具的進步使經其加工的玉器線條具有流暢婉轉的韻律感。西周晚期玉器的時代風格漸趨統一，是此期玉文化的重要特色。就其歷史地位來說，夏商周時期玉器在中國宗教、社會禮制史、美術史、科技工藝史、經濟發展史等許多方面都具有重要的研究價值。

　　春秋時期玉雕，過渡氣氛濃厚，但仍不失時代的獨特風格。玉器開片整齊，各平行線間雕琢對稱，沒有滑刀交叉現象，顯示玉工技藝的成熟。刀法上，早期也採用西周玉雕中最常使用的大斜刀，而後各國形成各自的玉雕風格，紋飾有的用細陰線，有的用淺浮雕，有的則有強烈的立體感。

　　戰國時代出土的玉器數量較大，有四類：

　　一是以殮葬為主要用途的玉器，這類殮葬玉，材質不佳，刀工不整，甚至常有以大理石、滑石、粗陶仿製璧、琮之屬，文物價值相對較低。

　　二是遵循儒家視死如生的觀念，將死者生前所喜愛的玩賞、收藏、配飾用玉，隨葬死者，這類玉器，可代表戰國時期玉雕的風格與藝術品位，是戰國時期玉器的真正代表。

　　三是葬前臨時趕製的玉器，形式包羅各類，有實用器、配飾器、玩賞器，甚或一些與死者身份不相屬，明顯越禮的禮儀器及盟書等。這類玉器，雖非以殮屍為目的，但製作手法大

多粗糙，與殮葬用玉多相類似。未見使用痕跡，是這類玉器的重要特徵。

四是由於工具的進步，其鑽孔已甚平整，游絲雕亦甚精細，造型更是多樣化。

漢代玉器繼承戰國玉雕的精華，而繼續有所發展，並奠定了中國玉文化的基本格局。漢代玉器可分為禮玉、葬玉、飾玉和陳設玉四大類，最能體現漢代玉器特色和雕琢工藝水準的是葬玉和陳設玉。

漢代葬玉很多，但工藝水準不高，能反映漢代玉器工藝水準的是陳設玉。這些寫實主義的陳設玉有玉奔馬、玉鷹、玉辟邪等，多為圓雕作品，凝聚著漢代渾厚豪放的藝術風格。漢皇室裝飾玉有衰落的趨勢，多見小型的心形玉佩、玉剛卯等。東漢時，陰線刻紋又復蘇盛行，繪畫趣味有所加強。

中國玉器經過很長一段歷史時期的演變，已深深地融合在中國傳統文化與禮俗之中，充當著特殊的角色，發揮著其他工藝美術品不能替代的作用，並蒙上一層使人難以揭開的神秘面紗。

古玉以圭、璧、琮、璜等為上品，次之為祭器環佩，再次之則為零星小件。至秦漢以後，以印章符節為上。

商代　玉蟾

商代　玉鳥

玉璋的鑑賞

玉璋是順著玉圭而來的。《說文》中對玉璋有一個簡潔的解釋：「半圭為璋。」

玉圭為長條形，上尖下方，是古代帝王、諸侯朝聘、祭祀、喪葬時所用的玉製禮器。

在虢國玉璋中，有一件國君墓出土的玉璋與眾不同，它大致如等腰梯形，周邊刻牙形飾，梯形上邊正中有一穿孔，當用以繫佩戴。

具有牙飾形狀的璋容易使人想到牙璋。從地域上看，牙璋的產地邊緣至鄭州以東地區出土，虢國距鄭州大約 500 千公尺，極有可能在牙璋傳播範圍之內，受到牙璋這類器形的影響，在玉璋上加上「牙之飾」。

從器形上看這件玉璋同其他玉璋有著本質區別，根本不像「璋」形狀，但是它又不是牙璋，因為文獻資料和出土牙璋中，從來沒有見過此類形狀的牙璋。

那麼，它究竟是一種什麼樣的玉璋呢？它的用途是什麼呢？一些玉器研究者如姚江波等對其進行了深入研究。

從出土的位置看，該玉璋是出於墓主人左股骨之上，看來這是一件墓主生前佩帶的玉

璋，而且上面刻有一組人鳳合紋。鳳鳥在上，回首垂冠，利爪附著於人形頭頂。人形屈身蹲坐，長髮飄逸，橫臣字目，右側鼻部外伸高揚，左側有耳，耳輪下端向外出一銳角。

這種紋飾在虢國玉器和青銅器中十分少見，一般都是人龍合紋，紋飾中人的形象和人龍合紋中的人很相似，看來都屬於同一時期的作品，排除了從其他地方來源的可能性。

虢國人為什麼要單作一件人鳳合紋且帶牙飾的玉璋呢？從出土數量上看，虢國墓地諸墓出土玉璋一般在 1 至 4 件，這與早期玉璋在數量上相似，如在長達 700 年之久的二裏頭、二裏崗文化時期僅發現 5 件玉璋。這說明玉璋是一種稀少的玉器。

從虢國墓地出土玉璋看，多數出土 1 件，均為大夫級別以上的墓葬，只有國君墓出土 4 件玉璋，可以看出虢國玉璋具有標誌爵位的功能。

從各墓出土虢國玉璋的數量上可以看出，這件玉璋在其墓主虢季生活的時代珍貴而又稀少，受到用玉等級制度的限制，身為虢季夫人的梁姬，竟然連一件玉璋也沒有隨葬，而這件玉璋又是一件形狀、紋飾出土位置均特殊的玉璋，可見這件玉璋的地位之高，人鳳合紋可能僅限於國君級別的人使用，這裏的人指的是國君，有可能單指虢季，因為只有國君才配和鳳在一起。

這樣看來，這件玉璋的功能是一種地位的象徵。同時，該玉璋的用途還可能與兵權相連，因為牙璋的重要功能就是「以起軍旅，以治兵守」，該玉璋雖不是牙璋，卻受到牙璋的影響，周邊有眾多對稱的牙飾，又僅限於國君一人所用。

鳳居上，人居下，看來鳳鳥的地位比國君高，寓意可能是周天子。有專家分析，在商周時代國之大事除了祭祀就是打仗，璋上紋飾可能是記載或暗示周天子授予其兵權，看來這件玉璋最重要的功能就是擁有兵權的標誌。

由鑑賞玉器生發出歷史和文化的源流，這是鑑賞的最高境界。

玉龍的鑑賞

從出土文物中，我們看到了大量的各種各樣的玉龍器。如紅山文化青玉豬龍形佩、紅山文化青玉龍、方頭蟠卷玉龍、商青玉雕龍紋、婦好玉龍、西周青玉雕龍紋璜、春秋青玉雕龍紋玦、戰國青玉雕谷紋龍形佩、戰國白玉雕雙龍首璜、西漢青玉透雕龍形角、西漢青玉雕雙龍首璜、唐青玉雕龍紋璧、宋青玉雕龍紋獸耳爐、元初青玉立雕蓮托坐龍、元青玉雕龍形佩、清中期青玉雕龍首觥、清乾隆青玉蟠龍戲珠貫耳瓶、清乾隆白玉谷紋龍首璜，等等。

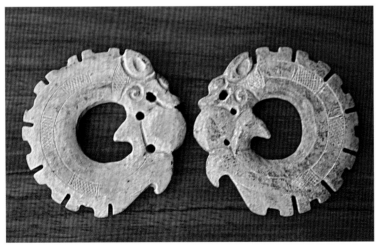

漢代　雙玉龍

玉器中龍的形象，最早見於中原和東北地區的

新石器時代文化遺址中，如距今7000年前的紅山文化遺址就有玉龍出土。其玉質為岫岩玉，體寬厚，素身蜷曲成圓形；斷面呈橢圓形，邊緣有刃；頭部較大，眼睛隱約凸起，觸角邊棱處不明顯；頸部向後飄動一寬頻式龍髮；背部正中有一穿孔，用於配掛，屬於裝飾玉類。

商代玉龍，多出土於河南安陽殷墟文化遺址，以婦好墓中出土的玉龍最為典型。

商代玉龍常呈片狀，也有少數筒狀玉龍，如婦好墓出土的玉龍就是圓身。這時期的玉龍，龍身短小，並出現單一的雲雷紋、重環紋、菱形紋等裝飾，龍尾似刃，薄而鋒利，有一定的實用價值；龍頭近似方形；龍角呈柱形，又似蘑菇，故亦稱「蘑菇形角」；龍的眼部，商早期多為方形或菱形，中期後呈「臣」字形，商代玉龍以側身玉龍為多；一腿一足，以陰刻線將身與腿分開；玉龍的穿孔多在尾部或闊口部，便於繫繩攜帶。

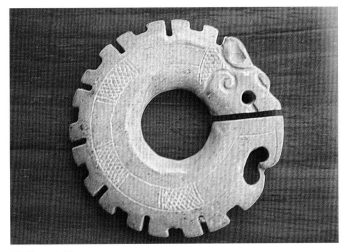

漢代　玉龍

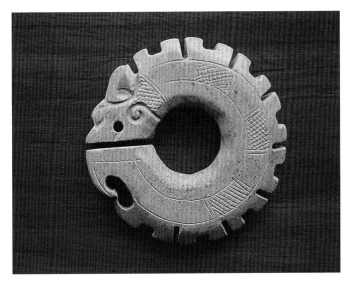

漢代　玉龍

周代玉龍的龍身較商代瘦長，一般呈環狀或半圓璜形；龍背部出現鋸齒狀的脊；龍口上唇呈鋏形，下唇向內翻捲；龍尾比商代厚而無刃；大多數玉龍不雕琢腿和足。西周的玉龍常由一面斜入刀，另一面陰刻線，從而產生陰紋凸起的效果，俗稱「一面坡」法。

周代玉龍的裝飾較商代複雜，出現簡單的組合形紋飾，陰陽線並用，多採用彎曲形線，直線雕琢紋較少。

春秋時期的玉龍多為佩飾，繼承了西周玉龍的裝飾意味，並創出自己特有的時代風格。

造型以璜形器為主，兩端作對稱龍首，中間雕琢成曲折盤繞的蟠螭紋。紋飾繁簡結合，雕琢時陰陽線並用，但以陰刻線為主。此時的玉龍，邊角處理圓潤，特別重視玉器表面的質地拋光，選料較商、周時期精良，很少使用劣質玉材，常見的玉質為白玉和青玉。

戰國玉龍的龍身很長，蜿蜒曲折，造型呈S形狀，一般成對出現，龍身上的裝飾以穀紋或連雲紋為主。也有雲雷紋、柳條紋、滴水紋、丁字紋、工字紋等輔助紋飾。還出現了一條

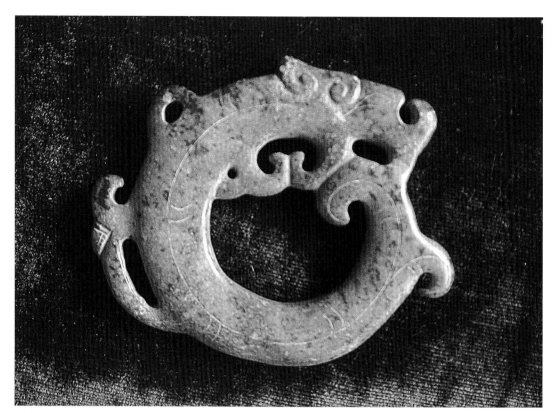

漢代　玉龍

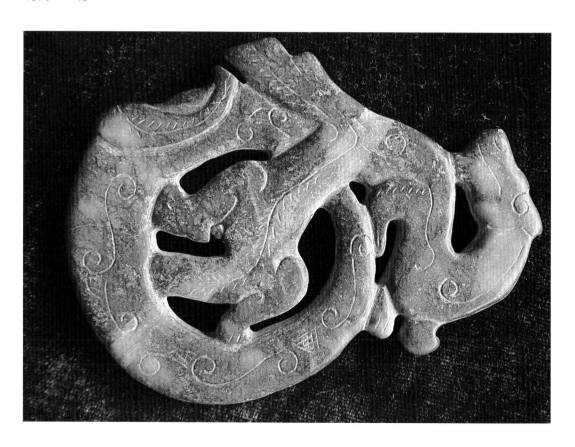

陰刻線，橫穿在兩三個小圓圈中間的極為特殊的紋飾。

戰國中晚期的玉龍，口形相似，均為大張口，形象兇猛，兩個鉗狀獠牙對峙，下唇琢成鉞形。另外龍身軀為S形的，頭部近似馬頭；龍眼多雕琢成圓形帶梢、菱形、腰圓形等幾種。

戰國時期的玉器雕琢工藝在繼承前代的基礎上又有了新的發展，玉龍身常見的穀紋，製作運用了新的「減地突雕法」，工藝即先將穀紋形狀大致突現，再將四周地子減低，然後把穀紋出芽彎曲的尾部慢慢地用心琢磨，使每條尾巴均無痕跡，達到完美無缺的境地。

漢代玉龍的龍身向盤形發展，龍的四足吸收瑞獸的特徵呈尖爪狀；龍的頭部似馬頭，龍角似馬鬃，細長猶如寬頻；龍耳極小；漢代玉龍的眼睛基本是外方內圓，其形狀多種，有方圓形眼、帶梢橢圓形眼，不論何種龍眼，均炯炯有神。

此時龍身上還出現了飛翼。有的龍近似蟠螭紋，龍尾呈單尾或分岔尾。而龍紋與其他紋飾組合的圖案頻頻出現也成為漢代玉器的一大特點。

南北朝時期的玉龍，龍身細長，一般刻有細鱗紋；頭部呈方形，棍棒形長龍角，葉形耳；小腿細長，琢勾一兩條陰刻線，突出表現龍的筋骨；龍爪寬厚，龍趾尖利；龍尾呈虎尾形；龍眼往往運用重疊的陰刻線紋表現。

隋代玉龍出土較少，隋代玉龍應以河北趙州橋石龍為典型。其特徵是嘴很大，嘴角開到眼角以外，以雙勾陰線勾勒眼睛，眼球突出，腿部粗壯、腳掌厚、爪尖。

唐代的玉龍龍身以兩種形式出現：一種體形粗壯，圓潤豐滿，身上無紋，腹部似蛇腹，用一節節紋線表示身軀，背部雕琢出脊。一種身軀細長，從上到下龍身飾斜方格鱗紋；龍角有單岔鹿形角和花葉形角兩種；頭部下頜處雕有龍鬚，龍嘴大張向上翹，如梳子背狀；龍的大腿肌肉粗壯豐滿，小腿細瘦，呈跪臥狀，小腿與大腿之間成90°彎曲，關節處雕琢成片腿毛，呈飄拂狀；龍尾部似蛇的禿尾。

唐代玉龍常伴以火珠或雲紋，火珠光焰雕琢短小，同時迸發出5～7個火舌。

宋代玉龍的龍身較唐代龍短小，大多素身，兩側勾勒陰刻輪廓線；龍嘴較小，下唇上卷；腿部細長彎曲，腿毛短而稀疏；龍爪肥厚，製作隨意潦草。

元代玉龍大體模仿唐代玉龍，但身軀比唐龍細長，蜿蜒游動，顯得威武而有生氣；角雕琢為勾角或單岔鹿形角；張口、嘴角在眼角前，眼睛細長，如丹鳳眼，緊貼在粗眉下，眉骨突起，顯得很神氣；另外，嘴、鼻、眼占頭部的1/3。

元代玉龍頭形細長，髮毛長長地飄拂在腦後，有的為一綹，有的分成兩股，飄拂在龍頭部的左右兩邊或上下；此時玉龍尾多自後腿下穿過，尾尖上翹；元早期為禿尾，後期出現帶5～7個光舌的火焰尾；腿部粗壯而長，關節處有細長腿毛向後飄拂；龍掌厚實，龍爪鋒利以三爪為多，爪部多團成球狀；小腿上有表示筋骨畢露的短小陰刻線紋，這一特徵為元代龍及其與獸紋的共同之處。

另外，元代玉龍在脖頸部、大腿與身軀連接處都留有深雕的痕跡，體現了元代玉雕技藝粗獷有力的風格。

明代玉龍的頭部線條刻畫很深，鼻子上翹，在裝飾如意雲頭後，鼻孔出現上捲的鬍鬚；龍頭多呈3/4的側面，均刻雙目；雙目為小圈點眼，依龍頭上下排列，或斜排列。玉龍的髮型隨時間推移而演變：早期向後飄拂，中期向上沖，後期為前沖。龍尾分若唐龍式的禿尾

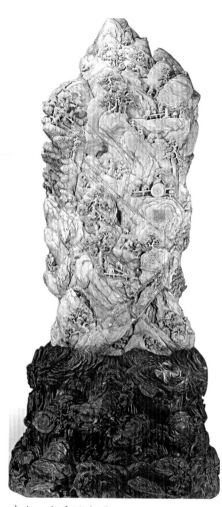

清代　大禹治水圖

和本朝典型的卷雲式長須尾兩種，明代龍腿較長，小脛細瘦，並佈滿了密集短小的直線，排列整齊。龍爪有三、四、五爪。但以四、五爪龍居多，呈風車球狀，為明代特有。龍腿關節處毛表現手法有許多種，如刻小雲頭，雲頭上往往再刻出短小的直線等。

清代的玉龍，頭部髮毛叢生，根根豎起，呈披頭散髮狀，沒有什麼規律；頭形較明代略短，雙目的形狀及排列如明代，以上下排列為多；龍眼多為蝦米眼，比明代更為突出；清代的龍眉、腮部以鋸齒狀線紋處理；龍身軀短粗，雕琢笨拙；腿尾多為鋸齒狀，有的雕為一絡；龍爪有三、四、五爪，但以四、五爪居多；龍爪是一爪在後四爪在前，雕琢不如明代的有力；尾部沿用明代，但較明式龍尾寬大。

《大禹治水圖》鑑賞

提高鑑賞水準要從鑑賞名品佳作開始，一些著名玉雕有助於昇華我們的鑑賞眼力和品位。

《大禹治水圖》玉山是中國古代玉雕之王，它陳列在北京故宮博物院樂壽堂，是中國最大的和田玉玉雕工藝品。

《大禹治水圖》玉山高224公分，重5300多千克。整個玉山精細地雕刻著傳說中大禹治水的生動場面。玉雕選材精美，用的是新疆和田優質玉。

《大禹治水圖》這個精美的和田玉工藝品，出現在天子的身旁，自然充當了中國統一歷史進程的證物。玉山原石產自和田密勒塔山，採玉人用繩索、木槓等把玉石慢慢運下山。玉料由新疆和田運到北京，動用了1000多名工役、160多匹馬，特製了一個長10多公尺、寬6公尺多的大車，在新疆、甘肅、陝西、山西、直隸等省官員的監護下，交接運送，日夜不停，用了3年多時間才運到北京。

乾隆皇帝親自主持這塊巨玉的雕製事宜，命宮廷畫師依宮中所藏古代《大禹治水》畫軸內容，結合玉料形狀，繪成畫樣，然後將玉料於乾隆四十六年由京杭大運河運到江蘇揚州，交兩淮鹽政使挑選技藝高超的玉匠琢製。

此玉雕名作歷時7年有餘，於乾隆五十二年夏完成雕刻工作，同年9月再沿京杭大運河運回北京，在乾隆皇帝親自主持下，安放在宮中的樂壽堂。

《大禹治水圖》的美就在於它的宏大，是一種壯美、崇高的美。

這塊玉可以說是白玉之王，其形體高大，無與倫比，就此一點已構成一種樸質之美，令人驚歎了。

這樣的大玉不雕琢，還只能是一種自然形態的美、原始的美。為了使它的美更加豐富，最好是雕成一幅壯美的圖畫。那麼，什麼樣的圖畫才堪與之相稱呢？琢玉大師們將它琢成了

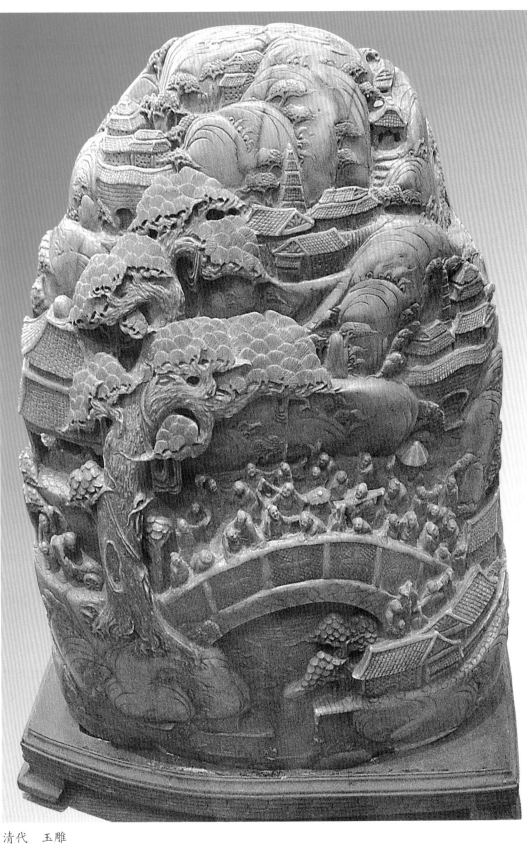

清代　玉雕

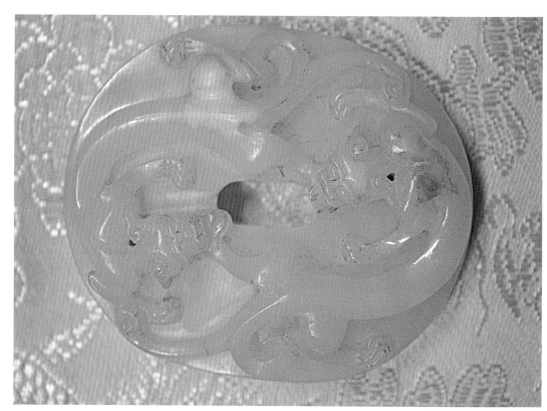

清代　雙螭

清代　玉蓮蓬

聖王夏禹治水這樣一幅表現人與自然災難相鬥爭的場景。

　　大禹治水是一種英雄的創舉，是中華民族精神的體現，它反映了大禹的善、大禹的勇、大禹的智。同時，大禹治水足跡遍九州，人民群眾廣泛參與，是一場具有廣闊空間的社會實踐活動，也具有宏大這一壯美的特徵。

　　《大禹治水圖》玉山，歷經滄桑，多次險遭劫難，卻完好如初，是它那高貴的質地、絕世的雕藝折服了世人。

　　該玉山現為國家一級文物，也是國際上獨一無二的藝術極品。

　　古玉器鑑賞不同於新玉器鑑賞。玉出土，有形如瓷片者，有形如石灰者，有形如枯骨者，有形如獸角獸牙者；有色如生薑者，有色如爛醬者，有色如鮮棗者；有半露質地者，有微露質地者，有不露質地者，有帶玻璃光者，有遍體不露玻璃光者，形形色色，多彩多姿。年代越古老，形態越奇怪，鑑賞起來越有味道，收藏投資者當格外留心。

　　有些玉器鏽斑深厚，年愈老而形色愈暗，一經盤出，各種形色必露其精彩，有匪夷所思之妙。露質地者，固佳；不露質地者，其古香異彩，尤為奇絕。關於古玉的這些基本知識，收藏鑑賞者不可不知。

第十章
當代玉器鑑賞

滄海月明珠有淚，
藍田日暖玉生煙。

——唐·李商隱

當代　玉雕《而水關》

　　當代玉器鑑賞和古代玉器鑑賞是有異同的。同的方面，都是側重對雕工的鑑賞，對藝術構思的鑑賞，對玉質和色彩的鑑賞。不同的方面，鑑賞古代玉器還要賞玉石的歷史韻味，賞玉石的雕工的時代特徵。而當代玉器鑑賞，重點是賞它的藝術妙思，賞它的別具匠心，賞它的高超雕工，賞它的藝術創新。

玉器鑑賞的要點

玉器鑑賞賞什麼？一是玉材，二是雕工，三是造型，四是寓意，這是玉雕界的基本常識。而更高境界的要求，鑑賞玉器必須記住 10 個字：「山川之精英，人文之精美。」

山川之精英，講的是材質美，每件玉器必須弄清它是角閃石還是翠玉，或是綠松石、瑪瑙、蛇紋石、水晶等彩石玉，進一步還要探討它的產地。

人文之精美，指的是玉器的造型美和雕琢美，以及影響造型美和雕琢美的工藝、社會諸因素。

社會要求不一樣，技術製作就不一樣，審美的標準也就不一樣。總體上來說，當前的玉雕技巧明顯高於過去，過去高凳、低凳都要自己操縱，還要磨石砂，效率很低，影響了工藝性。現代則容易多了，水流、機轉，但是對於做工的專注性和精細性卻差了。

鑑賞一件好作品，首先可以用美玉良材來概括。材料要好，這是美玉的前提，而且很多人賞玉往往先看玉材，一件作品的玉材不好，再好的雕工也沒用，至多是一件低俗的「花活」。

其次是刻工，但不是精雕細琢，而是要恰如其分地將工藝、材料相結合，因材施藝，適合做扇子的，絕不可做杯子。這有其特殊性在裏邊，就是材料的作用比重很大，必須盡可能地發揮玉的本身價值。

再次是造型，這也很關鍵，因為優美的造型能引起人們的強烈關注。在眾多的藝術品中，首先躍入人們眼簾的恰恰是動人的造型。中國玉雕表達的多是與生活、思想、品德有關的吉祥、莊嚴的內容，題材有神話故事、十二生肖、

商代　玉人頭匕首

唐代立人　一種罕見的古代的玉材，現在似乎已經
　　　　　絕跡

漢代　素面玉璧

梅蘭竹菊等，也有生活用品。

最後是寓意，中國人向來注重意蘊，書法裏說「晉人尚韻‧唐人尚法，宋人尚意」，詩詞裏講究「意與神會」，繪畫裏表達的更是直白——寫意。這種東方特有的美學理念在玉雕裏也得到了一定的體現。一件好的作品必須使作者的寓意與中華民族優秀文化和傳統美德相吻合，達到一種精神理念上的教化、警戒作用。這是玉器鑑賞的更高層次。

玉器鑑賞質為先

鑑賞玉器首先從何鑑賞起呢？鑑賞它的雕刻的藝術性，這固然是第一眼就接觸到的感覺。然而，對於有經驗的鑑賞者，他看雕工的同時，更注重的是玉的材料，即玉質。

鑑賞玉器和鑑賞書畫是不一樣的，鑑賞書畫，通常只看畫工，而不在乎紙的材質，但鑑賞玉器，更重視的是材質。

為什麼鑑賞玉器更重視材質呢？因為玉雕和一般雕刻有很大的不同點：即材料的稀有與珍貴，以及雕刻的不可隨意性。玉器是一種石頭，有色、紋、質等雅石的要素，一塊出色的雅石市場價就要幾萬元到數十萬元，一塊玉石本身也應值這個價。

同時，雅石只不過是普通的石頭，而玉石卻並非普通的石頭，玉石是寶石，寶石的價值自然比普通的石頭要昂貴得多。

既然玉石有如此昂貴的價值，那麼，它必然是有很高鑑賞價值的石頭。通常來說，玉石的價值和藝術價值是相等的，因為一塊價值連城的玉石絕不會給一個雕工尋常的人來雕。同理，大師通常不會在一塊普通的南陽玉石上施展身手，因為價高料好的玉石排著長隊等他雕刻，他不會把精力浪費在普通料上。

　　偶爾可能會出現雕工藝術超過玉質價值的，但這種情況很少，因為優質玉材往往是選擇優秀的雕刻藝術家來創作的。玉雕是先有材料，後有創作形體的，就是說人們往往是根據一塊玉材的形體、顏色、硬度去聯想創作形體的，這有點像南齊的謝赫在《古畫品錄》中說的「應物象形，隨類賦彩」。

　　有人認為，玉器作品向來對玉料的評估成分與技術評估成分基本上相當，但在收藏市場上，它們並不是平分秋色，通常玉料的成分要大於技藝的成分，這與一般的石雕、木雕不同。

　　以前的玉雕不是特別強調工藝性，往往由工人來操作，粗精皆有，而目前的玉雕作品做得太細，只有恰到好處才是成功的，人為地破壞了這種平衡，即為不美。

　　玉雕專家認為，技藝與玉材結合好的作品，才是真正好的作品。比如，什麼樣的玉應做得多厚，顏色怎麼利用，圖案怎麼做，作為設計師和一般的製作人都要很熟練地將之結合在一起。

　　精雕細刻，難為大美。現在的玉器廠趨向於這種現象，追求雕刻技藝的精上加精，反而破壞了玉的美。作為玉器廠家而言，也許有自己的苦衷，因為社會上的好多需求者喜歡的是精雕細刻，要求技術上的繁瑣。所以，收藏者的審美習慣和標準也有待提高。

　　人們喜歡玉是為了玉本身的美，也有用料較差的玉創作出精美的藝術品的。比如有一塊有名的《水上漂》，做得很薄，有空間，可謂精雕細刻，能在水上漂起來，這多用的是廢料、差料，甚至是壞料。

　　如果是一塊名貴的羊脂白玉，做成了《水上漂》，這就不美了。黃金有價玉無價，羊脂白玉貴比黃金，這麼大的一塊玉被雕琢得七零八散，還有什麼美可言。所以說，原則上好玉

漢代　玉劍首

清代　白玉香薰（一對）

清代　碧玉扁方瓶

清代　碧玉四足爐

是不能製作《水上漂》的。

中國玉的審美觀念裏，寶石透明，瑪瑙半透明，玉只能隱隱約約地透出一點光亮，這符合傳統文化觀念裏的朦朧美。

有的玉有著豐富的顏色，這需要精雕細刻，充分挖掘玉材本身的美。目前玉器市場上存在重技術、輕玉料的傾向，這是一種誤區。畢竟玉料有著自身的特殊性，跟木、石等其他材料不同。羊脂白玉市價25萬元1千克，這比黃金還貴，是不能隨意磨損與剝離的。

玉雕佳作可養眼

在鑑賞中，珍品、佳作當然是代表玉器的最高水準的作品，除了在選料、設計、雕琢工藝、拋光等幾方面均在一級品標準以上，還有一些對玉器價值有重大貢獻的因素。鑑賞這些佳作珍品，用收藏界的話說，可以養眼。

我們在博物館、珍寶館中，經常可以看到一些出自大師之手的玉雕作品。同樣的料，由於大師的精心設計，用心加工，使產品不同凡響，這也反映了大師的綜合能力和水準。這種玉雕作品的價值要遠遠高於一般玉雕作品的價值。

現藏於北京復興門工藝美術館珍寶館的四件翡翠國寶級大件，就是出自大師們精心創作的作品，無論在作品的設計上，還是加工工藝等諸方面都是極為精良的。

最近幾年，也有許多值得收藏者鑑賞的佳作，例如呂昆先生雕刻的翡翠《蓬萊仙境》，揚州玉器廠雕的碧玉《大千佛國圖》《漢柏圖》等。這些大型玉雕珍品是以前沒有過的，這些用料、設計、工藝一流，表現手法獨特，整體作品大氣的玉雕珍品的鑑賞價值很高，收藏價值也極高。

如何鑑賞當代玉器作品，主要把握如下幾點：

一、鑑賞創新之作

鑑賞大師作品應特別關注那些推陳出新的創作，現代玉雕有許多作品是歷史上是沒有過的。例如，施禀謀先生創作的一些現代題材的作品，無論在設計上還是加工工藝方面，均有超越前人的創新，更顯其可貴的藝術價值，這在鑑賞評價時應充分考慮。

在玉器行裏有很多大師級水準的人才也不一定敢創作一些特殊工藝的作品，如薄胎技藝、梁鏈技藝、鏤空技藝等。這些具有特殊工藝的玉雕作品，其價值也會有所提升。

俏色瑪瑙《雙蟹》就是一件登上鏤空技藝新高峰的藝術珍品。這件作品的絕妙之處在於兩隻懸空著的赭黃蟹，它們的整個身子都只靠極為纖細的爪尖托立在網篩子上，纖細的爪尖托起分量不輕的瑪瑙蟹身，掌握好這個力度的均衡，這對藝人來說難度是極大的。

再說，那個以幾百個透眼組成的猶如鐵絲編織的網篩子，在琢制中如果稍有不慎，哪怕是崩裂出一絲紋痕，也會大大降低整個作品的藝術價值，甚至會前功盡棄。險工能充分體現玉雕大師的膽識和耐心。

對富有特殊技藝的玉器評價中，一定要看到玉雕藝人的心血，這樣才更能欣賞，更懂欣賞。

二、鑑賞作品的神韻

在鑑賞評價一件玉雕作品時，經常會有人講這件作品有神韻。對那些設計巧妙，做工精細，整件作品有神韻的佳作更要留意其神韻。這些佳作不能與一般玉雕作品的鑑賞相提並

論。例如綠松石《五子鬧鍾馗》，作品取材於中國傳說中的一個善於打鬼的神話人物故事。作者運用圓雕的手法加以集中概括，把這一題材充分表現出來，鍾馗和幾個小孩的形象、神態，被刻畫得那麼生動自然，活潑有趣，使整個構圖的輕快調子得到充分反映；人物的形象、神態與結構比例，以及陪襯的道具，件件安排得緊湊恰當，雕琢得那麼精緻細膩，使整個作品活靈活現，極富神韻。

　　三、鑑賞超越前人的新作

　　現代玉雕佳作，有的在工藝上有所突破，有的在利用工具上做了大膽嘗試，這些都對整件玉雕作品的價值有貢獻，鑑賞評價時應充分體現出來。

　　在鑑賞評價玉雕珍品和佳作時，一定要多分析構成珍品、佳作的因素，瞭解這些因素在整件作品中的分量和對藝術價值的貢獻，並同相類似作品進行比較，運用市場、成本等方法對其收藏投資價值進行評估，最終做出正確的鑑賞價值判斷。

　　在鑑賞評價玉雕珍品和佳作的同時，要多看一些相關藝術品和工藝品，如精美的木雕，精緻的陶器和瓷器等，進行比較，觸類旁通。

山子雕《岱岳奇觀》鑑賞

　　中國工藝美術館內珍藏的大型山子雕《岱岳奇觀》創作於 1982 年，由北京玉器廠製作，著名的玉雕藝人王樹森、陳長海等參與指導、設計。

　　原料淨重 368 千克，呈三角形，質地上乘，實屬罕見，是四塊翡翠料中最大的一塊。該作品恰當地利用了原料陰陽兩面色澤分明的特點，取材泰山。以概括的手法表現泰山的雄偉壯觀、春意盎然、日山東方的景色，象徵中華民族勇於攀登高峰的精神。

　　該玉雕正面（行話稱陽面）由人工切割成兩個平面，中間有一棱線，左右兩個平面大致呈 90°傾斜。雕刻出的泰山山巒挺拔、樹木青翠，以中天門為背景，著重刻畫十八盤、天街和五嶽頂。背面（行話稱陰面）為土黃色石質外表覆蓋，設計者利用原料的油青色塑造山巒樹木灰暗的黃昏景象，太陽緩緩落下，半山腰羊群悠閒地下山，兩隻雲雀在空中呼喚晚歸的人們。「陰陽割昏曉」實為歷史上難得的作品。

　　設計者還巧妙地利用原料上的幾塊俏色——翡，手法含蓄，增強了作品的藝術效果和文學意境。比如位於背面右側邊緣的一塊色澤圓潤的翡被雕刻成一輪太陽，隱現於雲彩之間。在正面，它是清晨初升的太陽，令泰山上的一草一木散發出光澤；到了背面，它便成了緩緩落下的夕陽，預示著夜幕的降臨。

　　另外，《岱岳奇觀》在藝術表現手法及製作工藝上也是風格獨特，技藝精湛。正面近景

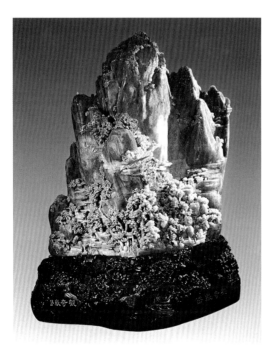

當代　岱岳奇觀

繁多，採用鏤雕、圓雕、深淺浮雕等手法，琢碾成層層疊疊的樹木、小橋；中景、遠景則採用淺浮雕、陰刻等手法，使之深遠。背面油青色的山面上被醒目地用鐵線篆體字刻上了唐代大詩人杜甫的《望岳》，填以金色，風格古樸高雅，書法和工藝造型相映成輝，更具傳統的民族特色。「會當凌絕頂，一覽眾山小」充分體現了《岱岳奇觀》這件作品的意境。

碧玉山子雕《聚珍圖》鑑賞

中國工藝美術館館藏珍品碧玉山子雕《聚珍圖》原料產於新疆瑪納斯地區，重1000餘千克，高120公分，寬90公分，厚60公分。色澤碧綠深沉，玉質細潤，天然一絕。

作者充分利用其天然優美的玉石造型，吸收了中國四川樂山大佛、大足石刻、河南的龍門石窟和山西大同的雲岡石窟等石刻藝術寶藏中的珍品，使之彙聚一石，融於山水中。

在中國幾千年源遠流長的文明史中，四大石刻集聚了中國勞動人民的高度智慧，造詣非凡的雕刻藝術，它是中國佛教藝術的精華。碧玉山子雕《聚珍圖》將樂山大佛、龍門的大盧舍那像、雲岡的釋迦牟尼像以及大足的臥佛像與千峰競秀的壯麗河山薈萃於罕見的玉石中，配以精美的造型、雄偉的山巒、茂密的樹木，使之雄渾天然，兼收並蓄。

這塊碧玉山料好、質地優良，但在玉料的中上部有一道橫向攔腰的斷綹，給設計構思帶來了一定的難度。設計師按照玉器因材施藝、挖髒遮綹的設計要求，將雄偉的樂山大佛安置在畫面主體，端坐在沒有斷綹的半邊；另外雲岡、龍門、大足三尊代表性的大佛分佈在玉料正反面恰當的位置，與主體大佛形成呼應，並且利用石峰的相互層疊、樹木叢林的疏密高低進行技術性處理，將這橫向斷綹破形，掩蓋在石窟洞口欄杆的建築結構線上。在構圖上，作品採用中國山水通泉的構圖法則和散點透視法中的「高遠法」「深遠法」和「平遠法」，使四大石刻在這墨綠色的山石中，體現出寬廣的境界。

為表現佛像的雄偉，作者在技法上運用了對比，用大佛的粗獷和身邊精細的松樹、建築物形成對比；幾個洞窟的大小、人物的點綴、樹木的分佈都進行了疏密對比。主體大佛右邊的山峰石紋仍然保留其天然石質，使人為雕琢的石紋與之渾然一體。

碧玉山子雕《聚珍圖》歷時近兩年時間，由 11 位雕琢、拋光者切磋琢磨，以內雕為主，由內向外逐步推進，既繼承古人的操作技法，又運用現代新式技藝。據專家評議：此作品較之清代《大禹治水圖》《會昌九老圖》等更為精細，並具有濃郁的揚州玉雕的特色。

俏色瑪瑙《牧鵝》鑑賞

珍藏於中國工藝美術館的俏色瑪瑙《牧鵝》是由著名的中國工藝美術大師王樹森創作並製作的藝術品。

玉料種類繁多，色彩也是豐富多彩，其間當然以純淨、一色者為上品。然而大多數玉石材料的表裏是不一致的，隨著表皮的解剖，往往會出現意料不到的困難，一些玉石上的天然毛病有時會在深雕細琢中逐漸暴露出來；當然，也有在琢磨中發現意想不到的美妙顏色，只要巧加利用，就會產生絕妙的作品。

俏色瑪瑙《牧鵝》就是一個很好的例子。該作品原材料為 6 寸（1 寸 =3.33 公分，下同）見方的雜色瑪瑙，顏色以白為主，雜以紅、黃、灰等顏色，質地很好，白色料質地純正，玉行俗稱為「瓷白」。

　　王樹森抓住白、紅、黃三種主要料色的部位，精心雕琢出孩童牧鵝的情景。這五隻鵝有的站立，有的走動，有臥伏的，有嗷嗷叫食的，還有認真啄食的，姿態各異，生動形象。五隻鵝的自然色是灰色，但它們的嘴和冠都是紅色或橙紅色，這就是創作者巧妙運用瑪瑙俏色形成的絕妙效果。原料中另一處紅色很巧妙地雕成了牧鵝孩童頭上的髮帶；一塊淡淡的黃色雕成了聯繫牧鵝孩童和鵝之間的竹鞭，這種極自然的過渡只有經驗豐富、技藝醇厚的老藝人才能達到。《牧鵝》被認為是絕、俏、妙的代表作，是一件巧用料色的佳作。

水膽瑪瑙《蟠桃會》鑑賞

　　珍藏於中國工藝美術館的水膽瑪瑙《蟠桃會》是一件品質優良、構思巧妙的藝術品。該作品的原料更是難得一遇的玉料。

　　設計人員在進行初步問料後，慢慢發現這塊看似尋常的玉料經過剝皮後，透過紅、黃、白三色斑點糅合混在一起的色塊，便能看到水膽，而且水又多又旺，膽內的平面看得一清二楚，膽壁的料質組織很堅細、緊密，沒有砂眼。由此斷定，這是一塊有著不可估量的藝術價值的水膽瑪瑙。

　　正所謂「美玉可遇，而不可求」，本著這樣的設計原則，設計者進行了長時間的思考和研究，希望能找到一個巧妙又出奇的表現形式。

　　最後，作者從唐代著名詩人李商隱《瑤池》一詩中得到一些啟發，將「水膽」雕琢成一個滋潤飽滿的壽桃放於盤內，桃身是淡淡的紅、黃、白三色斑點糅合的料塊，到桃尖三色混料逐漸變深，色調過渡得極為真實。

　　將右下方一塊乳白色的玉料雕刻成祝壽的仙人，他們手執法寶，腳踏祥雲，翩然而至；左上方那塊乳白色的玉料雕刻成雲霧繚繞、霞光燦爛的樓臺殿閣，金碧輝煌的王母居住的瑤池；壽桃的下半部分雕刻著枝葉茂盛的桃

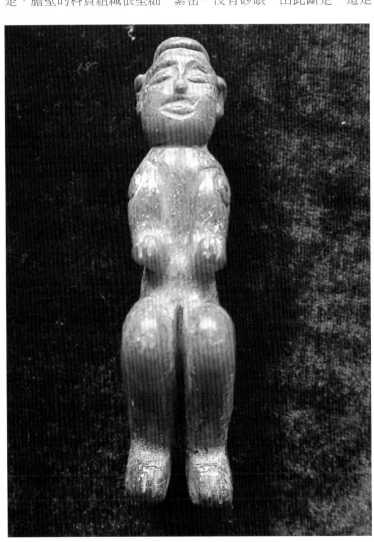

商代　玉坐人

樹，樹葉之間兩個紅了尖的小桃子長得正旺，兩隻棕色蝙蝠飛在桃子之間，象徵著福壽滿天，突出了祝壽的主題。

作品做工精細，形象逼真，採用了立雕和浮雕相結合、人物和素活相結合的工藝手法，層次分明、對比強烈，達到了小中見大、大中有小的藝術效果。

獨山玉雕《鐵扇公主》鑑賞

一件好的作品應做到題材寓意與玉料品質的和諧，形態美與色彩美的統一，並且符合對比、對稱、均衡、統一等基本美學原則，從而達到「巧、俏、絕」的藝術水準，即設計思路巧妙，俏色運用合理，工藝精湛絕倫。

如獨山玉雕件《鐵扇公主》，作品中巧用雜色獨玉中的白、黑、綠、紅等顏色，白色部分用作人物的臉部，花綠部分用作衣身，一塊濃綠處巧妙設計成芭蕉扇，邊緣絳紅部分巧用作火焰，一塊大的紅點設計成孫悟空。整個畫面結構合理，造型活潑，線條流暢，在選料、設計、用色、做工上可謂一件難得的佳作。

又如雜色獨玉作品《獨玉鷹蛇》，黑色部分為雜石和枯木，花綠設計為青草和灌木，綠色雕成一隻威風凜凜的雄鷹，蛇身黑底泛白點，蜿蜒於雜石草叢中。作品設計獨特，造型自然，栩栩如生。

顯然，一件優秀工藝品與精巧的設計息息相關。對這些工藝品評價，不僅要求評判者通曉玉石，熟知工藝，而且還應有相當的藝術修養及審美情趣，這也正是許多業內人士所追求和必備的素質。

最高境界是意境之美

鑑賞玉器的最高境界，就是要懂得欣賞玉器的意境之美。

中國玉雕是具有民族特色的藝術產品，是世界雕塑苑中的一朵耀眼的奇葩。其中蘊含著中華民族的智慧、宗教觀念、美學思想等豐富的內容。

意境是中國美學思想中的一

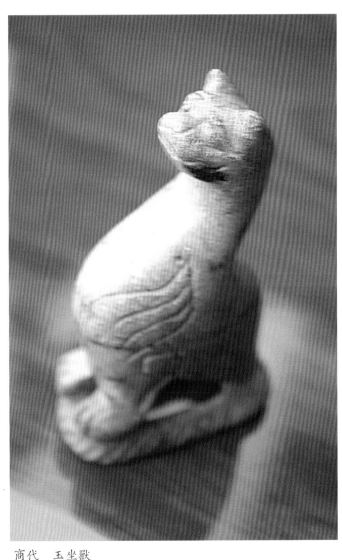

商代　玉坐獸

個重要範疇，它體現了藝術的內在美。由於中國古代的藝術以詩、書、畫為上，故討論意境的材料多半由詩、書、畫而生發。

意境指的是詩詞、書畫、戲曲、園林等門類藝術中，借助於匠心獨運的藝術手法熔鑄所成的情景交融、虛實統一，能深刻表現宇宙生機或人生真諦，從而使審美主體之身心超越感性具體，而進入無比廣闊的空間的藝術意境。

意境這一美學思想的形成是中國哲學在藝術領域的體現。老子曰：「道可道，非常道；名可名，非常名。無名天地之始，有名萬物之母。常有欲以觀其徼。此兩者，同出而異名，同謂之玄，玄之又玄，眾妙之門。」

因此，藝術之妙、之美、之最高境界就在於以可道之言、可名之物、可象之形來表達自然界中的不可道、不可名、不可形的「道」。

玉雕藝術就是利用玉特殊的雕刻材料，經由琢、磨等藝術手段，使其呈現為具有特定形態、動作的人或物的形象，藉以表達創作者對世界對人生的感悟的藝術。

要欣賞一件玉雕作品，看其是否有意境，就要從玉雕作品的玉質、色彩、題材、造型以及它所表現的精神風貌上來把握。

鑑賞當代玉雕藝術品，就是要感受它的美，或在於形態，或在於色彩，或在於意境，也可能兼而有之，而意境之有無是我們對玉雕鑑賞整體評價的一個重要方面。

第十一章
玉器鑑定

西昆率產玉，
良匠出痕都。
　　——乾隆帝

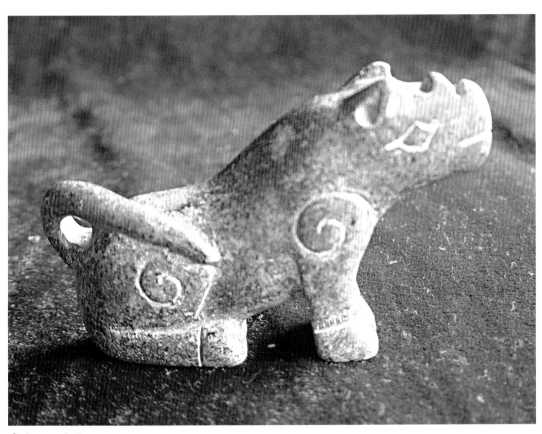

商代　玉坐獸

　　玉器的鑑定，分新玉和古玉兩類。新玉的鑑定側重於真假品種、質地優劣與雕工的精粗。古玉的鑑定就不一般了，它除了新玉的幾個基本要求之外，還要識得玉器的製作時代和在歷史上的價值。

　　古玉的鑑定，主要從玉質、器形、紋飾和工藝技巧等方面入手，經由仔細觀察和對比，鑑別真偽及年代。比如，必須注意玉器的藝術風格，注意從造型、紋飾、技法、玉色、玉質等各方面的情況入手作全面的分析比較，注意某些具時代性的重要特徵的出現。

　　此外，在考古活動中，可依據墓主人的身世、出土的其他文物以及出土地層和伴隨物品的放射性測年等方法確定時代，但須注意的是，墓主人可能用前代的玉器來陪葬。

商代　玉異獸

斷代是鑑定的重要內容

玉器歷史價值的證實，是以明確的時代為基礎的。一旦熟悉各時代玉器的常見造型、特色工藝、流行色質，對玉器的斷代水準便會產生一種理性的提高，然後盡可能多接觸實物，以校正書上圖畫與實物之間的視差。

時代的判斷在有些玉器上允許有一定的跨度。因為玉器比較珍貴，又不易腐朽，因此，作為傳家寶，早期的玉器出現在晚幾百年的墓葬中，也是有不少先例的。上個時代的晚期與下一個時代的早期的玉器，風格上也不完全是一刀切的。沒有紀年的玉器，在斷代上有細微的出入也屬正常。

玉器時代的鑑定除考古發掘品，運用地質地層學和考古類型學的方法，參照有紀年的器物年代，確定出土玉器的年代序列，認識其演化過程外，凡是失去了出土地點，無法辨認伴出的器物和原生環境，以及傳世的古玉器都需要鑑定和斷代。

中國有一些早年出土的玉器，由於幾經輾轉流傳，已經和傳世品差不多了。有一種鑑定斷代方法已為收藏者和專家所採用：依據考古新發現的資料，以出土地點和時代明確的標準器為尺度，找出一些傳世古玉器與上述標準器在形制、花紋上的相似性，從而歸納出某些古玉的地域性，重新找出正確的時空地點。

各級博物館和文物收藏單位，對玉器藏品都要進行斷代、辨偽、建檔和定級。考古學界、文博部門鑑別真偽古玉器並確定其年代歸屬，大致有如下鑑定辦法：由作品風格鑑定，從工藝上辨別，與同時代其他工藝品對比，重視文獻的鑑定佐證作用，從玉材產地上鑑定，由玉色鑑定，微觀細部變化鑑定等。

由作品風格鑑定

選擇考古發掘品作為標準器，有助於解決傳世品斷代。但很多古玉沒有發掘品可以對比，就需掌握玉器的風格和發展演變脈絡，從而辨明古玉器產生時代的上限和下限，鑑定家鑑定年代時才會胸有成竹。

例如，商代動物形玉雕，能夠運用寫實和誇張等造型手法，並受到當時特定的意識形態

制約，製造出很多傑出的作品。一般商墓出土佩玉多為扁平狀的平浮雕，但發展到婦好墓，出土的是造型比較複雜的圓雕。

西周動物形佩玉，多雕出動物的外輪廓，宛如剪影。

春秋戰國時期，扁平狀動物佩玉大為減少，代之而興的是成組佩玉。佩玉不但相互連屬有一定組合，而且講究形象和色澤的對稱。

戰國時期佩玉的紋飾日趨繁縟，線條多捲曲相連，與商周前期紋飾迥然不同。

到了漢代，使用的玉材經過嚴格挑選，質地溫潤，潔白無瑕。另外，封建統治者對傳統的禮器重視程度減低，而以生前擁有的貴重的生活實用品和死後葬玉的多寡，來衡量他們社會地位的尊卑高下。

戰國兩漢盛行的穀紋、蒲紋，在漢以後全部消失，到北宋後期仿古之風興起時才重新出現。這說明，隨著時代風尚的變化，玉器製作都留下了時代的烙印。

商代　四乳跪人

從工藝上辨別

從工藝上辨別應有更加專業的知識。古玉器的製作工藝方面也是鑑別古玉的一個重要內容。如從新石器時代到商代初期的玉器，其雕紋方式為「雙鉤陽紋」，即在玉坯上不鏟去「底子」，而是以在紋飾或浮雕周圍磨出溝槽的方式突出紋飾和浮雕，故紋線和浮雕與隔溝的底子一樣高低。而且，因切割工具的原因，溝槽往往是斜下的淺溝，而不是直切的陡壁。

雕工與工具及工匠的師承習慣有關，最易透露出時代風格。如：新石器時代玉璧、玉琮，孔為兩面鑽，對接處微有偏移，形成台痕，這時期玉器上的鑽孔，孔外徑大，越往裏邊直徑越小。同時，器表面留下繩鋸加工時在兩邊下垂的弧線痕。商代則為金屬直鋸加工留下的直線痕。

紅山文化玉器表面喜用磨薄邊緣，中心打窪的加工手法。

商代多用雙鉤隱起的陽線裝飾細部，線條順造形的曲度彎轉。

西周玉雕形成一面坡的獨特作法。

戰國琢玉工具有較大改進，玉器表面磨出玻璃光澤，而且顯得鋒芒畢露。

漢玉紋飾中有細如髮絲的陰刻線，習稱「遊絲刻」，並在玉獸、玉鳥某些部位上飾有細陰刻短平線，這是漢玉中極有時代特徵的製作技巧。

宋、遼、金之玉雕中常見一種深層立體鏤雕手法，用此類手法製作的玉器有玉佩、爐鼎等。

到了明代，改深層立體鏤雕為上下不同圖案的雙層鏤雕，如玉帶飾。明代雕琢立形器物，對側面、內膛、底足不甚注意。

清代則平整規矩，做工考究，一絲不苟。

與同時代其他工藝品對比

時代風格貫穿到同時期各個工藝部門，相互之間存在借鑑、交流、吸收、融合的地方很多。

在考古發掘中，有時還見到少量的水晶、紫晶、祖母綠、碧璽、鑽石等寶石，以及珍珠、象牙、珊瑚、琥珀、煤玉、貝殼、骨器、龜甲等工藝品（屬有機寶石）。透過和這些文物藝術時代風格和藝術風格的對比，可以幫助判斷玉器的年代。

漢代　玉琥

清代　玉鴨子

商代玉器多有象徵性和裝飾性的圖案，與青銅器工藝基本一致。

西周玉器上的鳥紋，往往高冠、喙嘴、長尾上捲，與青銅器上的鳥紋如出一轍。

春秋時期黃君孟夫婦墓出土的獸面紋玉飾，上邊所飾近似竊曲紋，與同墓所出蟠螭紋壺上的竊曲紋雷同。

淅川下寺一號墓出土的春秋時代的玉牌飾，周身滿布蟠虺紋，與同出的薦鬲器身上的紋飾幾乎沒有差別。

漢代遊絲刻在同時期線刻畫像石中可以找到相同之處。

唐代玉器形神兼備，雕塑感增強，在一定程度上是唐代繪畫、雕塑影響所致。這時期玉器造形、紋飾與同時期的金銀器也有密切關係。

宋代玉器有著濃厚的生活氣息，本身形體又趨向圖案化，與當時畫院畫風不無關係。

元、明、清玉器除了受文人畫影響之外，其中明代的分層鏤雕，又與織錦、雕漆的風

格近似。

文獻的鑑定佐證作用

　　文獻的鑑定佐證對鑑定有一定作用。例如，研究漢代從葬玉衣，觀其淵源，從春秋戰國時代的綴玉面幕，發展到兩漢的金鏤玉衣、銀鏤玉衣、銅鏤玉衣，直至玉衣的消亡，魏文帝禁止「珠襦玉匣」從葬，都找到了文獻依據，從而對玉衣的斷代得出令人信服的結論。

　　漢代的玉具劍、玉剛卯亦見諸文獻，唐代始流行玉帶板，史載唐高祖曾將於闐新進貢的十三玉帶賜李靖，因此對上述的玉飾品出現的年代有了界定。

　　遼金時代「春水玉」「秋山玉」研究和斷代，都從文獻上得到了確鑿的印證。「春水玉」所指為鶻（海東青）捉鵝（天鵝）圖案的玉器。「秋山玉」所指為山林虎鹿題材的玉器，前者與遼史記載的遼帝行至「春捺鉢」「鴨子河濼」進行狩獵活動情景相吻合，後者與遼史記載「秋捺鉢」活動相一致。

　　金人依契丹舊制，金史上稱前述題材的玉器為「其從春水之服，則多鶻捕鵝，雜花卉之飾」和「秋山之飾」。

從玉材產地鑑定

　　鑑定古玉，必須確定古玉的玉質。收藏者和鑑定者不僅需要知道古玉是屬於哪一類玉石，而且要進一步瞭解產玉的地點，這對瞭解古玉的古文化價值有相當大的意義。

　　目前，多數人認為新疆和田和葉爾羌流域為中國產玉的中心，數千年來，從該處輸入內地的軟玉估計不少於1萬噸。除軟玉之外，中國傳統的

清代　西藏天珠

清代　青玉象

清代　白玉扣

　　玉石還包括湖北的綠松石、河南的南陽玉，以及遍佈各地的岫玉、瑪瑙等。

　　翡翠雖也屬中國傳統玉石之一，但進入內地歷史不長，雖然詩書中提及早於唐宋，但中國目前發現的文物中沒有明朝以前的翡翠，故有專家認為清代以前記載的翡翠可能僅為碧玉而已。此外，古書中常提及雲南產翡翠，但至今未找到任何雲南產翡翠的證據，歷史學家認為，今產翡翠的緬甸地區古時（東漢及唐以後）曾隸屬雲南永昌府，因而有雲南產翡翠之說。

　　所以，一旦出現元朝以前的翡翠，基本可以判斷為贗品。

由玉色鑑定

　　由於部分古玉埋藏於地下時久，其顏色、光澤等產生了變化，可以產生顏色發黃、發灰、發白以及光澤變暗淡等變化，故鮮豔程度降低。有的還因為玉石中所含的鐵質氧化或圍土的物質滲入產生斑點或色線（紋），俗稱「沁色」。例如，民間傳說玉器中有「血絲」者便可能為古玉，並認為是古玉吸取了古代葬屍的血氣而出現。

　　這一點在玉冥器中更為常見。由於玉冥器常年埋藏於泥土裏，各種礦物質不斷地對其產生沁滲、腐蝕，因此出土的玉冥器往往已失去原玉石的質感而呈現出不同的鈣化，這就是行家們所說的「生坑」玉。經過玩家的盤玩，時間久了「生坑」就會變成「熟坑」，這時古玉器就會顯示出美麗的沁色，如「血沁」「黑漆古」「水銀沁」「雞骨白」等。

　　有無「沁色」、「沁色」的位置及形成機理也是我們判斷一件古玉真偽的重要依據。

　　古玉出現「血絲」多為葬土中氧化鐵長期滲透的結果，同時也要注意到，某些玉石在出

產地時就可能含有此種「血絲」。此外，不法商人也可以將現代玉器埋於地下或用各種化學方法使其產生以上的效果。

微觀細部變化鑑定

老一輩鑑定家對微觀細部變化鑑定方面都有過人之處，他們對各個玉器品類細部的變化都了如指掌，如對龍紋、螭紋的造型和紋飾，對玉璧、玉劍飾、玉人物形象等都做過深入細緻的研究，能夠逐一指出時代變遷的軌跡，再結合其他方面的認識，所做判斷往往十分準確。

留心甄別仿古做假。這有賴於掌握各時代真器的特徵，認真分析比較，找出疑點。偽器必然在某些方面露出破綻，尤其是後人仿製古玉，是可以鑑別出來的。

古玉質的鑑定

玉質堅硬，玉性穩定，不易變化。但入土千百年後，在土壤中微酸或微鹼、潮濕的作用，也會緩慢地起著變化，玉器會失去原有光澤、色彩，會出現斑紋、鈣化、石化，這種變化的現象，叫做「沁」「浸」或「古」。

「沁」「浸」或「古」的名目繁多，眾說不一。大致上說，玉上帶紅色斑點的叫「瑞斑」；黑色斑點叫「黑漆古」；玉質表面鈣化，如塗一層薄薄的黃土，稱為「土古」；起一層灰白色的雲霧，叫做「雞骨白」。

玉器在古墓中長期與他物相接觸而變色，如與水銀接觸而變黑，初出土的玉器會變得面目全非，或根本不像是玉，必須經過「盤功」這一關，才恢復玉性；或使玉器具有更古雅的色澤、斑紋，名為「脫胎」，意思是玉器經千百年後脫胎換骨成為另一種面貌。

舊時所謂盤功，常帶有神秘色彩。一般的方法是把古玉器貼身佩掛數年，因長期經受汗脂浸潤，衣服摩擦，逐漸恢復玉性，又變得晶瑩透亮，這種方法稱為「文功」；還有一種快速的方法，是用布把古玉器不停摩擦，輪番替換、使生微熱，據說能把浸汁溢出，留有「土門」，然後上蠟再擦，使之能在短期內恢復玉性，叫做「武功」。

通常經過盤功的玉器更顯得古雅，價值更高。我們鑑定古玉器，必須從玉質的變化中，判別其新舊和真偽。

明代　青玉鏤夔龍尊（深圳卓玉館供圖）

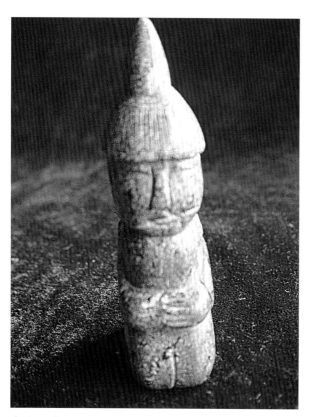

商代　戴帽跪人

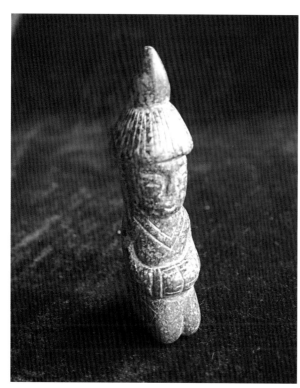

商代　戴帽跪人

工藝與製作年代的鑑定

　　古玉器的製作、加工工藝，是鑑定古玉時代的重要依據。因為中國製作玉器歷史悠久，各時代的琢玉工藝水準是不一樣的，從原始粗糙加工到近世精密細緻的製作，是一個長期的發展過程；同時，製作玉器的工具也不同，產品的效果自然也不一樣。所以，收藏投資古代玉器，必須瞭解各時代的製玉工藝。

　　1. 新石器玉器工藝特點

　　此期玉器的製作也同石器一樣，是磨製。環璧類的圓度可能不很正規，其平面、厚薄可能出現不均，可能有磨製的痕跡，沒有拋光。

　　璧、環、瓊的穿孔，是用木棍砂鑽，從兩面分別鑽孔的，所以，可能出現交叉、上下不一致的情況。

　　2. 殷商玉器工藝特點

　　此期玉器花紋直道多，彎道少；粗線條多，細線條少；陰紋多，陽紋少。鑽孔是外大裏小，常稱「馬蹄眼」。商玉花紋的最大進步是出現加工修整和拋光。

　　3. 春秋戰國玉器工藝特點

　　此時已用「解玉砂」，這是硬度較大的砂，用水與砂進行開片、做花，工藝有較嚴格的流程，技法比商周進步。

　　4. 漢代玉器工藝特點

　　此時大件玉葬器琢工粗，刀法簡潔有力，琢玉史上稱為「漢八刀」，意為粗獷簡略。

　　5. 唐代玉器工藝特點

　　此時琢玉工藝超越前代，其與前代最大不同之點是器皿的紋飾不光是淺刻花紋，而且開始有圓雕出現，花紋圖案常以纏枝、花卉等為主。

　　圓雕花飾，人物多大頭，粗而圓

渾。唐代刻玉對後世影響很大。

6. 宋代玉器工藝特點

此時刻玉圖案、造型以方形為主，刻工細緻，能起五六層花。

7. 明清玉器工藝特點

此時刻玉更為精緻，隨著經濟的發達，全國出現揚州、蘇州、北京三大琢玉中心，琢玉工藝流程細，鏤刻精。琢玉工具有銘鑽和旋車。

器形和花紋的鑑定

古玉器的器形和花紋，是判別古玉器製作時代的重要根據。現將各時代製作玉器的造型和花紋情況簡介如下。

1. 原始社會末期

此時玉工具和玉兵器，如斧、刀、戈、鉞，以及禮玉和裝飾玉已出現。一般說，原始社會的玉器平素無花，只有琮，有節刻和獸面文，這是例外，器形也是長筒形多，扁矮的少。

2. 商周時代

此時玉工具和玉兵器，製作精巧，多有刻花，而且有大型玉兵器如鉞、戚，刻花精美，可能作儀仗用。有較大的玉容器，如簋、盤等。禮器中璧、琮、圭、璋俱全，而瓊反而扁矮無刻花。無論是兵器、器皿，其造型和花紋均與青銅器相類似。玉器花紋也是饕餮、夔龍、

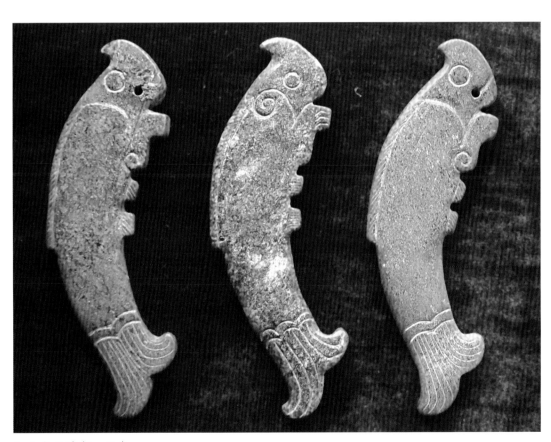

紅山文化時期　玉魚

蟠螭、雲雷、竊曲、蕉葉等。

3. 春秋戰國時代

這時的玉器以禮器為多，其尤以環璧類居多，而瓊、圭減少，說明禮玉逐步向佩飾玉轉化。從造型看，佩飾玉中的環璧、瓏形式都在變，璧有實心透雕的形式出現，沖牙等形式也為過去所未見。同時，出現了玉帶鉤、玉印、玉璽等，並有瑪瑙、綠松石，水晶的串珠。

總之，此時玉器器形和青銅器一樣，由笨重型轉向細巧型。花紋也由粗獷而變為纖細，粗厚的饕餮紋不見了，多為細緻的蟠螭紋、雲雷紋、蕉葉紋。而玉璧的花紋為穀紋、蠶紋、蒲紋等。

4. 漢代

西漢初的琢玉繼承了戰國傳統的風格，但也不是完全照搬。後來，無論在器形、花紋上都出現自身的特色。以玉器的品種而言，禮玉之中只保存了玉璧，而在形狀、花紋、用途上都起了變化。以「組佩」而言，瓏、沖牙、等佩飾玉器大量減少，而心形佩（又稱雞心佩）、龍形佩、玉人、動物、剛卯等新型玉佩則大量增加。同時，出現了葬玉，如玉衣、玉含、玉塞、握玉等，數量為前所未有。而且，也有一些日常用玉器出現，如枕、杯等。

玉器的裝飾花紋，由戰國時代的神秘、抽象的圖案轉向現實風格，花紋以幾何紋如乳丁、渦紋、捲雲紋等為主，玉璧以幾何紋的穀紋、蒲紋為主。如龍，從戰國時期抽象的圖案紋而變為寫實型，使人一望而即可辨識。

5. 唐代

從東漢末到唐初，經歷了 400 多年，玉器也有很大的變化。首先，漢代的葬玉、禮玉、「組佩」沒有了，日常用玉器具增多，出現許多新的玉飾物，如代表官位品級的玉帶等。

以花紋而言，漢代玉器上的乳丁紋、螭紋、勾雲、雷紋不見了，玉璧上的穀紋、蒲紋也隨著玉璧的消亡而消失了。代之而起的裝飾花紋是纏枝、連理花卉等連續圖案，也有動物、飛天等花紋。

6. 宋代

此時刻玉圖案、造型以方形為主，刻工細緻，能起五六層花。

7. 明清

此時由於工商業發達，玉器使用的範圍和收藏、愛好者更為廣泛，玉器器形紋飾更為絢麗多姿、百花齊放。無論是時做玉器、仿古玉器，都能根據不同階層的愛好，做出各自需要的玉器。明清是中國製玉最繁榮複雜的時代，時代標準是很難把握的。

玉琮的鑑定

上面講述的各種玉器的鑑定方法都是宏觀的、概略的。下面從一種玉器的鑑定，把各種鑑定方法運用到具體的鑑定實踐，從中可以獲得具體的方法。

琮是古代玉禮器，新石器時代良渚文化中大量出現，商周兩代廣泛流行，春秋戰國時期有少量作品。漢儒注《說文》等漢代文獻對琮體形狀的表述較為含糊，漢碑《六瑞圖》僅繪了琮的平面圖形。

後人對琮的形狀產生了誤解，聶琮義《三禮圖》把琮釋成與璧相對應的片形玉器。吳大《古玉圖考》將古代玉器中的立體柱形器定名為琮，至今多數學者無異議。

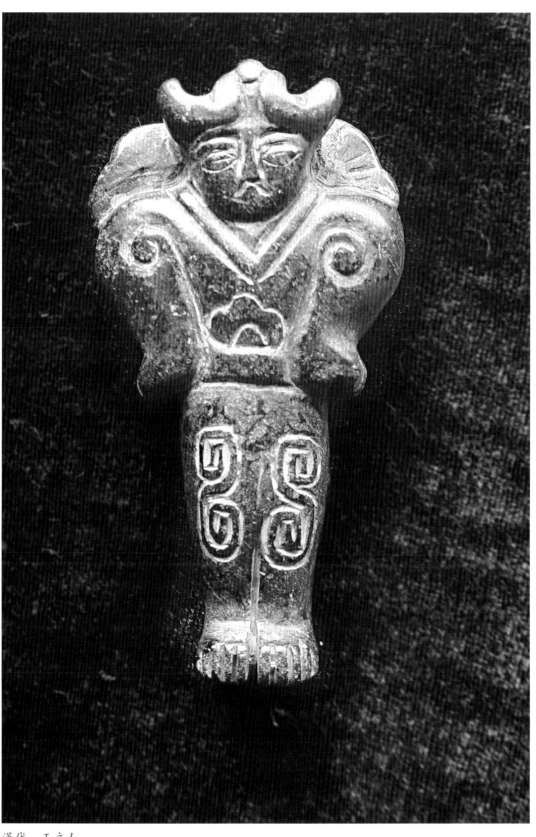

漢代　玉立人

宋代對古玉琮的稱謂尚難確定，但龍泉窯瓷器中出現了琮式瓶，樣子與良渚文化玉琮相似，可見良渚玉琮在當時已很有影響，仿製古玉琮的條件已經形成。

目前的考古發掘中尚未發現仿古玉琮，已知的仿古玉琮多為傳世品，進行分類判斷，大致可分為宋至明、明至清初、清中晚期和近現代四個階段的作品。

1. 宋代至明代的仿古玉琮

主要見於清宮遺玉，常見有三類：一類為仿良渚文化紋飾玉琮，一類為仿戰國紋飾玉琮，一類為秦琮。

仿良渚紋飾玉琮：一端略寬於另一端，方柱形，外表分為四節，兩節飾人面紋，兩節飾獸面紋，交叉排列。與良渚文化玉琮非常相似，可能是比照相似實物製造。但在某些局部與良渚玉琮有區別：

第一，人面紋的額線排列細密、規則，陰線較深，且以陰線突出陽線，良渚文化尚無這樣的陰線加工技術。

第二，兩組額線間所施細密錦地為折線組成，良渚玉琮人面的額線間很少施以錦地，且錦地又以旋形紋為主，從不見這種折線錦地紋。

第三，琮角獸面鼻梁處呈凹狀。這是良渚玉器所未見的，四處所飾方折的回紋，與良渚玉器的回紋也不同。清宮遺存的仿良渚玉琮大體上可以分為兩類：一類屬舊玉改造，將古玉器染色、描紋，有的還被挖膛配膽，改以它用，這類器物基本上保留了古器的原貌；另一類則為新玉作舊，已不是在舊玉器上加深描實，而是按照作者的理解琢製。

仿戰國紋飾玉琮：方形，矮而寬，玉蒼舊似石頭變化而來的，且有赭色沁。外表分為兩節，節上有三道凸紋，節較小，節外空白處飾有仿戰國的勾雲紋，勾雲紋中隱約含有獸面紋，這種矮方形的琮良渚文化中已出現，並成為商至戰國時期玉琮的主要樣式。

但在明至清代的仿古玉琮中卻非常少見。此玉琮除橫凸紋外，其他紋飾皆仿戰國玉器。紋飾雕琢的細膩古樸，做工圓潤，與明代玉器風格不同，跟乾隆時期仿古玉器的風格也不同，因此可能是明代之前的作品。

2. 明中晚期到清初的仿古琮

此期仿古琮大量利用玉皮做成古舊的料。仿古琮獸面的鼻、嘴、額、耳往往皆做仿古勾雲紋形，眼為菱形或棗核形，腮部飾凸起的卦紋。

3. 清代中晚期的仿古琮

清代中晚期的仿古琮大多為方柱形，外表分為一節，交叉飾人面紋及獸面紋。人面在下，獸面在上，與良渚玉琮排序相反。

此期仿古琮獸眼的雕法與良渚文化玉琮近似，採用凸雕之法，呈較大的片狀，但形狀有差異，人、獸的嘴部飾回紋，呈正反相背的旋形。良渚文化玉琮大量發現並引起人們的重視，除宮廷外

漢代　玉蟬

私人也有較多收藏，吳大《古玉圖考》就收錄了數件私人藏品，這些為仿古玉琮的大量出現提供了條件。這時的作品或照圖錄，或照實物仿製，其中又加入了製造者的理解。樣式上較接近於真品。

4. 近現代仿古玉琮

以仿良渚文化玉琮最為常見，一些作品帶有隨意性，一些作品以圖冊為本，從材料、造型、紋飾上進行精心仿製，一經做舊，很像古物。

近現代仿古琮大多為青玉琮，整體呈方形，兩端無圓形的射，外表分為兩節，飾人面紋。以下幾處同良渚玉琮不同：粗陰線圓形眼，凸起方形鼻，鼻上無回紋裝飾，兩道額線上無細陰線紋。玉表面剝蝕嚴重，為人工製造，是假古玉。

玉蟬的鑑定

考古界認為玻璃器是玉器的替代品，從揚州漢墓出土模仿玉蟬、塞、璜、劍飾、衣片、串飾等眾多的玻璃品就足以證明。或是由於當時揚州和田玉材的貴重，或是由於玉材的缺乏，而選用玻璃品來替代，從而用玻璃蟬來替代玉蟬。

在揚州大型和中型漢墓中出土玉質蟬多，而在一般庶民漢墓中出土玻璃質蟬多。這與墓主人的身份、地位和經濟實力有關聯，因而有所區別。

在文物報導中，國內外有人將鉛鋇玻璃蟬誤為玉石質地是常有的事，這是因為它貌似玉質。一位專家曾經在文物市場的地攤上以低價買了一件西漢玻璃蟬，因為攤主不懂，誤認為是普通石蟬。

玉與玻璃是有區別的，玉硬度高，相對密度大。玻璃硬度低，相對密度小。玉有光澤，無氣泡，不易被腐蝕，鉛鋇玻璃年久表面易腐蝕，極少數內芯半透明，有氣泡。

玉蟬是琢雕而成，陰刻線深淺粗細不一，邊緣有棱角；而玻璃蟬是模鑄成的，陰線一般較粗，深淺一致，粗細基本相同，無棱角。鉛鋇玻璃全世界只有在中國能夠見到，這是中國創造的。

著名玉器鑑定專家張永昌曾經總結過漢代玉蟬特徵既概括貼切，又準確，要點如下。

1. 刀法簡單、粗獷有力

西漢玉蟬刀法雖然簡單，但都粗獷有力，刀刀見鋒，因此有漢八刀之稱。蟬形比戰國時期薄而大，重視選材，白玉大量使用，玉色以白為上。

《後漢書·輿服志》記載：「至孝明帝，乃為六佩、沖牙、雙、璜，皆以白玉。」由此說明古代人不但喜用玉，而且又十分注重玉的顏色，因此佩玉的顏色，表示佩者的等級，其等級分明，等級最高多是佩白玉者。

新仿玉蟬

清代　玉蛇

漢代　玉辟邪

2. 線條挺秀、鋒芒銳利

西漢玉蟬主要特點是表面琢磨得平整潔淨，線條挺秀，尖端見鋒，鋒芒銳利，其邊緣像刀切一樣，沒有崩裂和毛刀出現。其尾部的尖鋒有扎手的感覺。「蟬王」尾部的尖鋒和雙翼尖端均有扎手的感覺，就是實物例證。

宋代、明代的尖鋒沒有扎手的感覺，而翼端稍稍成圓形，這是區別真假的主要特點。

3. 直線為多

線條以直線為多，有的雖呈弧形線，但都是有兩線交鋒而成，最精緻的地方就是推磨。兩翼都是光整、平滑。

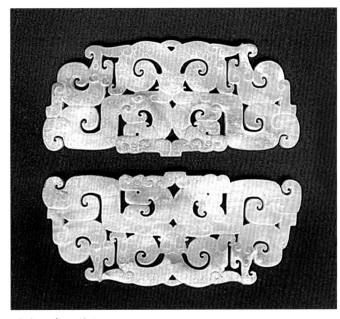

漢代　虎紋雙佩

4. 頭形有變化

玉蟬呈平頭形的，以西漢早中期為多。圓頭形以西漢中晚期為多。西漢中晚期玉蟬眼珠多跳出廓外。

5. 尾部橫線有規律

尾部的橫線是表示具有伸縮功能的皮紋，一般以4～7條為多見，但是最多的有12條。

6. 頸下呈光整平滑的「⌣」形

有的玉蟬頸下呈「⌣」形，光整平滑，不起波狀，這也是鑑別真假的特點之一。

7. 打磨光滑、閃閃發光

拋光技術非常進步，打磨光滑，像玻璃一樣閃閃發光。

從揚州出土西漢眾多玉蟬和玻璃蟬的實物來看，不但充分反映了當時盛行的習俗，而且為研究漢代揚州興旺的琢玉業和玻璃製造業，提供了寶貴而豐富的實物資料。

作為收藏投資者，一定要學會鑑定的基本知識。開始購買古玉時，一定要小心謹慎，要請有經驗的人士做參謀，要有足夠的時間觀察、分析、對比，最好不要在旅遊勝地購買古玉。此外，還需遵守國家有關文物保護的法規。

第十二章
玉璧的鑑賞

玉台掛秋月，
鉛素淺，
梅花傳香雪。
　　　——宋·田爲《江神子慢》

戰國　穀紋玉璧

　　玉璧是古代最多也是最主要的玉器，且以後幾乎各個時期都有仿品，其鑑賞和鑑定較為複雜，因此這裏闢專章進行詳細介紹。其他古代玉器也可參照本章介紹的玉璧知識和思路及方法進行鑑賞和鑑定。

何為玉璧

玉璧是古代一種最常用的玉禮器。鑑賞玉璧，首先應瞭解它的淵源、用途及其如何鑑定。所謂璧，《爾雅·釋器》指出：「肉倍好，謂之璧。」

邢昺疏：「肉，邊也，好，孔也，邊大倍於孔者名璧。」

此注釋將璧的形制講得很清楚：璧是扁圓形，正中有孔。

圓形璧面稱為「肉」，中心孔洞稱「好」，肉大於好者稱璧。

古代依據璧體（肉）寬度與中間的孔（好）寬度的比例又將它們分為璧（中心孔直徑為全璧直徑的 1／3）、瑗（孔為璧直徑的 2／3）、環（孔為璧直徑的 1／2）。

也有用琉璃製的璧，同樣有收藏價值。

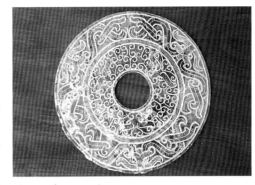

戰國　穀紋玉璧

漢代　素面玉璧

璧的淵源

對於玉璧的淵源，過去有幾種意見，一種認為璧源於環，首先是一種裝飾品；一種認為璧源於人們對日月神崇拜的宇宙觀，由此演繹形成。

也有專家學者認為不管是否源於環或者受到日月圓形的影響，追本求源地去分析，璧的形成應該說是與人們形象思維有密切關係的。

所謂形象思維，指的是客觀事物在人們頭腦裏形成的反映，特別是進入奴隸社會的發展時期，使玉和玉器有了神靈和迷信的色彩，成為人們權力的標誌和等級制度的象徵。

奴隸主貴族，無論是男女都要佩戴玉飾，享用圭、璋、璧、琮等禮器，藉以顯示貴族的身份，豪富還以玉祭祀祖先，人死後還要以玉陪葬。

正如摩爾根在《古代社會》一書中談到印第安人財產觀念時指出：「生前認為最珍貴的物品，都成為已死的所有者的陪葬品，以供他在幽冥中繼續使用。」這一點，在殷墟婦好墓出土的大量器物中就可以得到證實。

瑪瑙玉料

玉璧中間的孔形可能源於石器時代的石斧頭中的孔形

戰國　穀紋玉璧

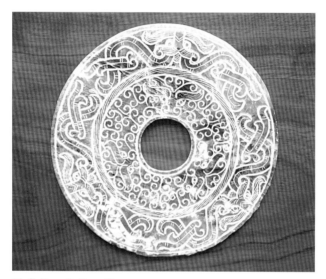

近代仿　蠶紋玉璧

璧的分類

璧按類型劃分，可分拱璧和繫璧兩類。

拱璧為持握、供奉的禮器，包括大璧、穀璧、蒲璧。

大璧徑長一尺二寸，天子禮天之器。諸侯向天子進貢也採用此類。禮天須用蒼色，所以璧形圓，像天上的顏色。用青色玉製，圓形以與天空的色澤對應，「蒼璧禮天」。

穀璧，子所執，飾穀紋，取養人之義。璧面滿雕縱橫排列有序的飽滿穀釘，寄託對風調雨順、五穀豐收的願望。

蒲璧，為薄璧，男所執，璧面蒲後為瑞草，象徵草木繁茂，欣欣向榮，璧的形制、色澤與紋飾都與禮天的禮儀有一定聯繫。飾為蒲形，蒲為席，取安人之義。

以上三者因皆須兩手拱執，統稱為「拱璧」。

繫璧形制較小，一般直徑為10公分以內。用作佩飾，繫於腰部，為佩帶之物。

璧的時代特徵

玉璧的形制和紋飾又有時代和地區特色。概括地說，新石器時代菘澤文化的玉璧形體較小，中孔與肉等同。

到良渚文化時期，璧的形體漸漸變大，中孔相對變小，趨於定型，此時的玉璧多為素面，切削成形不夠精細，璧面欠平整，有少量的玉璧琢刻鳥紋和神獸面紋。

商周時代的璧，厚薄不勻，形制也不規整，內外大多不夠圓。玉璧璧面多光素平整，邊緣輪廓圓潤、無棱角。

西周時大型玉璧多光素，沒有紋飾，小型璧環刻精美的龍、鳳、鳥紋。

春秋戰國時，璧則相當規整，璧面琢刻有蠶紋、穀紋、蒲紋、獸紋等雕飾。此時的玉璧器形漸薄（有的徑尺大璧，厚度僅有1公分左右），立面平直，轉角手感鋒利，通常在璧面外緣有極細窄的弦紋。

春秋戰國時出現的璧、璜等組合的「組佩」，為重要禮儀佩飾，相傳至明代。

戰國兩漢玉璧間或有出廓形式，內部透雕、外側邊緣加飾龍鳳或吉語，精緻華麗。

漢繼承前代風格，雕工比較精細。

漢代以後，玉璧漸式微，形制紋飾多重複前代。

唐代玉璧流行龍戲珠及雲朵紋圖案。

漢以後至宋、元時，玉璧不多見。明、清時又興盛，出現大量仿古製品，璧上常見精細的浮雕和螺旋狀紋飾。

璧在漢墓中發現很多，常放在死者胸部或背部，有的放在棺槨之間，甚至還鑲嵌在棺的表面作裝飾用。

璧的用途

玉璧的用途，眾說紛紜，莫衷一是。

有人說，璧起源於新石器時代，由研磨穀物的環狀石器演變而來。

有人說，璧的造型按古代天圓地方宇宙觀念，用以象徵太陽和天宇。在實際應用上璧又為權力等級的標誌，或佩帶或隨葬，同時又是社會交往中的饋贈品、信物。

所以，有的史書中認為它是祭祀天地的禮器，《周禮‧春官》云：「以蒼璧禮天，以黃琮禮地。」這是史書上的說法。

有人認為玉璧是古代貴族所用的禮器，不同時代和不同情況下，也有起信物和裝飾物作用的。

有的人認為它僅僅是一種裝飾品，因為它的製作精緻，美觀大方。漢代的玉璧上有小

現代作為佩繫的玉掛墜可能源於古代的璧

孔，就是用來穿線做佩飾或掛在牆上做裝飾用的，適宜人們佩飾，這也有一定道理。

有的人認為它是陪葬品，因為在許多古代墓葬裏出土過大量玉璧，如 1982 年江蘇草鞋山 198 號墓葬和武進縣寺墩墓葬的第三號墓裏出土 100 多件器物，其中絕大部分是玉器，璧琮就佔有五六十件之多。

有的人認為璧還有一種特殊的用途，即作為一種信物，傳達某種特殊的資訊。《荀子·大略》載：「問士以璧，召人以瑗，反絕以環。」說的是古時進行國事訪問時，用璧表達相見之禮，在各國交往時，也往往用璧作為瑞信，既表示祝賀吉祥，同時又是一種憑信。

還有人認為璧是一種用作砝碼的衡。

所以，玉璧用途很複雜。綜合各家觀點，大致可分以下幾類：一為祭器，用作祭天、祭神、祭山、祭海、祭星、祭河等；二為禮器，用作禮天或作身份不同的標誌；三作佩繫；四做砝碼用的衡；五作辟邪和防屍腐用；六作信物。

璧的鑑定

璧作為最常見的古代玉器，它們的生產和使用主要在漢代之前。

一般來說，早期玉璧的特徵，即新石器時代晚期玉璧的形態，應樸質無紋飾，而且肉好之比例無定制。

到春秋戰國時期，璧相當規整，開始出現有紋飾和淺浮雕，常見的有蠶紋、蒲紋、璃紋、鳥紋、龍紋、虎紋等紋飾，很少素面。

兩漢時的玉璧也製作規整，雕工精細，紋飾繁複，而且有多層次紋飾來裝飾璧肉面的特點，典型的有弦紋、獸紋、蒲紋、臥蠶紋等紋飾組合在璧面上。

自漢以後，玉璧逐漸少了，也不大崇尚。

宋代以後，出現了大量的仿古製品，一些作品在製造風格上同漢代之前的作品相似，有一些還進行了做舊處理。

到明清時期，玉璧又開始大行其道，此時出現了大量的仿古玉璧。

瞭解這些仿製作品同古玉器的區別，確定這些作品的製作年代，對研究宋代之後玉器的發展也是非常必要的。

璧是禮天的重要禮器，在漢代之前的玉器中佔有重要位置，並形成了素璧、穀紋璧、獸面紋璧、螭紋璧等玉璧體系。宋代之後，仿古璧大量出現，有一些是依據古璧製造的，有一些是依據古代圖案綜合設計的。下面是幾類仿古玉璧的典型品種。

漢代　圍龍形玉玦　璧與玉龍有相同之處，但更多的是不同之處。玉龍或許和璧的設計理念有淵源關係

1. 穀紋璧的鑑定

穀紋璧主要流行於戰國及漢代，常見的穀紋有三種，一為旋形穀紋，有著錄稱之為臥蠶紋，這類穀粒較小，排列密集，二為小乳丁紋，穀粒較高，圓而光滑排列稀疏，三為大乳丁紋，這幾種穀紋的製造，皆於平面上交錯琢出陰線以凸出穀粒。下述仿古穀璧，風格特點與戰國及漢代作品有不同，分屬不同時代。

（1）宋代風格的仿古穀紋璧

宋代風格的仿古穀紋璧大多為穀紋、帶紋璧，青玉，暗白色，有較重的沁色。

璧面有內外兩周紋飾，外周為穀紋，內周為細陰線條帶紋，璧上有較強的光澤，宋代風格的仿古璧的穀粒呈旋狀，同明代穀紋相比，顆粒較小，頂部不甚尖。

同清代作品相比，宋代風格的仿古穀紋璧則顯得堅硬光亮。內周的條帶紋為單線勾邊，細而長，類似的條帶紋玉璧，故宮有收藏。

這類條帶紋與唐代玉器上的條帶紋有相似之處，且條帶勾連有序，雕琢細緻，整個作品有宋代玉器的嚴謹風格，而唐代玉器無穀紋，顯得古老的欲紋璧多為宋代仿古作品。

戰國　穀紋璧

（2）明代的仿古穀紋璧

明代的仿古穀紋璧多為白玉，光澤較強，一面琢穀紋，另一面琢龍鳳紋。

明代玉器上較多地出現了穀紋，這時期的穀紋穀粒較大，凸起較低，邊緣較圓潤，近似於銅器中的乳丁紋，製造工藝上有兩種不同的特點：

一是穀粒用管鑽套磨以直線陰刻出穀粒間的空白。

二是交錯施用陰線直線留出陰線間的穀粒、紋飾類似戰國時的蒲紋，但凸起的穀粒較蒲紋的凸起要高。這種穀粒呈多角形，穀粒較大。

（3）清代的穀紋璧

清代的穀紋璧多為白玉，璧表面琢凸起的穀紋。

粒大而稀疏，作四周排列狀，不仿戰國玉璧穀紋橫、

漢代　穀紋璧

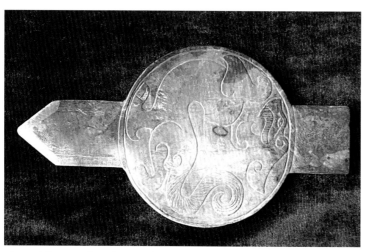

此玉器中間和璧很像，但多了刀刃和刀柄，是否和璧有關，尚待研究，但它的紋飾圖案卻和螭紋璧風格相似

縱、斜向排列。

粒呈旋狀，是在隆起的穀粒上用陰線琢出的旋紋。這種琢法在漢代獸面紋、蒲紋上常常使用。但比較漢代作品，此璧穀粒隆起較高。用玉不同於戰國及漢代作品，光澤溫潤，為乾隆時的製作工藝。

（4）現代仿古穀紋璧

現代仿古穀紋璧多為青玉，一側燒古做舊，仿故宮博物院藏戰國穀紋玉璧。

市場上見到的現代仿古穀紋璧往往也在孔中鏤雕一獸，與原作非常相似，是典型的照圖冊仿製的古玉，因原照不大清晰，仿製者對戰國玉器又不大瞭解，很多地方走了樣，如獸的嘴形、足形，身上的裝飾不同於原作，也無戰國圖案風格。璧上的穀粒大而淺，璧的邊棱也無戰國玉器風格。

2. 螭紋璧鑑賞

漢代玉器中大量出現了螭紋，有很多帶有雙螭圖案的玉器，這些螭紋玉器對後世的玉器產生了巨大的影響。螭紋璧是螭紋玉器中最典型的作品。在傳世的玉器中有許多螭紋璧，個別作品為漢代的仿古作品，以下為各時代仿古螭紋璧的典型。

（1）宋代風格的螭紋穀紋璧

宋代風格的螭紋穀紋璧多為白玉，較薄，一面琢旋形穀紋，另一面凸雕蟠螭。此期螭紋穀紋璧風格古樸，做工較細，所雕之螭同廣漢出土雙螭玉帶扣風格近似：長頸，短肢，肩部有向兩側旋紋，眼鼻聚於螭頭前，窄頭臉，寬耳，弧形獨角。

另外，宋代風格的螭紋穀紋璧上的螭的尾部極長，多層分叉，向外翻捲，走勢形同宋代的捲草紋。通常具有宋代徑小、體薄、飾紋嚴謹的特點。

（2）明代的雙螭紋璧

故宮博物院藏有一個明代的雙螭紋璧。一面雕雙螭，呈前後追逐狀，首尾相似，另一面琢縱、橫交錯的席紋。雙螭紋璧，可能在漢代就已出現，故宮藏有傳世的漢代雙螭璧。雙螭圖案在宋、元代以後的工藝品中大量出現。

這在元代的雙螭紋帽頂和明初雕漆雙螭紋盤上表現得非常明顯。傳世玉璧中有許多雙螭紋玉璧具有元代風格，這類玉璧上的螭紋大致分為兩種：其一，螭頭略長，嘴部略尖，腦後有長髮，長頸。其二，螭頭略方，面部結構複雜，身上有火焰狀飾紋。有的螭頭短而寬，兩頰與嘴端連呈圓弧狀，長髮飄拂，尾細而如線。此類雙螭紋璧製造年代多為明中期。

（3）清代的三螭紋璧

清代的三螭紋璧通常為青玉，較厚，厚度均勻，棱角齊整。螭頭呈長方形，螭身局部邊棱似有刃，這是清代中期典型的琢玉風格。璧的另一面分為內、外兩區，以繩紋為界。內區

飾穀紋，外區飾雙身獸面紋。這類璧為清代的仿古作品，不做舊，講究工藝，具有較高的琢玉水準。

（4）現代製造的雙螭穀璧

現代製造的雙螭穀璧多為青玉，一面雕雙螭，另一面雕穀紋，此類璧表面人工做舊，燒烤成紅褐色，雙螭有長髮，仿元代風格。

但元代螭發飄拂比較直硬，螭肘有旋形紋，此類仿品螭的尾、足、頭皆無元明螭紋特點。另外，已知的古代雙螭璧皆凸雕，此類璧螭腹與璧分開，是清代後出現的做法。

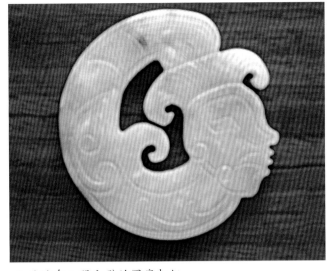

人面蛇身玉器和璧的圖案相似

3. 變龍璧鑑定

漢代玉尊上出現了放射狀的變紋，身似邊框，端部飾鳥首。但這種變紋尚未運用於璧。唐宋時龍紋璧流行，變龍璧是在龍紋璧的基礎上演化出的仿古製品。

（1）明代的變龍紋璧

璧表面凸雕兩組變龍。每組中各有一龍首和一鳳首，身方折勾連並側出變龍拐子。明代變龍拐子在仿古玉尊上曾多次出現，具有頭小身大，身體蔓延無規律，多側出拐子並在轉角處有勾形裝飾的特點。

（2）清代的變龍璧

內外緣有凸起的邊棱，表面陰刻錦紋地子並等距浮雕六組變龍紋，每組兩龍，大頭細身，身方折呈拐子形，璧外緣大多有「大清乾隆仿古」字樣。這種仿古不以古玉為本，而是依舊玉上的變龍樣式進行設計，作品似古非古。

4. 仿古獸面紋璧的鑑定

戰國玉器中出現了一種表面分為內外區，外區飾雙身獸面紋，內區飾蒲、穀紋的玉璧。

到了漢代，這類玉璧的使用量很大，製造的更加精緻，一些作品直徑超過了30公分，一些作品紋飾分為內外兩區。宋以後，出現了這類玉璧的仿製品。

（1）宋至明初的獸面紋璧

玉質青白，有沁色，璧上以繩紋為界，分為內外兩區，外區飾三組獸面紋，獸面間飾如意形雲紋，內區飾如意形雲紋。

到目前為止，考古發掘中，已發現了多件帶有獸面紋的宋代玉器，如安徽朱希顏墓出土的玉尊、四川廣元玉片、四川廣漢發現的獸面玉片等，還有獸面紋瓦當。

從這些作品上可以看到宋代獸面紋大致有如下特點：獸面短而寬，眼鼻佈局緊湊，鼻較大，或勾雲形，或如意形，造型簡練，眼略小，不甚誇張，粗眉，五官外緣往往有一些密集的短陰線飾紋。

從雲紋上看，漢代雲紋（古玉圖稱蠶紋）為凸起的單紋線，兩端向內勾捲，這種雲紋在

宋代工藝品上大量出現，尤其在仿製品上表現的更為明顯。這類雲紋在元明工藝品中很少出現，且與靈芝紋近似，邊緣呈凹凸狀。

玉璧所用雲紋為如意形，與宋代仿製品上所用的如意雲形狀相近，因此從玉璧的紋飾上看，此類璧多為宋代至明代初期的作品。

（2）清代仿製的獸面蒲紋璧

清代仿製的獸面蒲紋璧多為白玉，有沁色，表面以繩紋界，分為內外兩區。外區雙身獸面紋，有粗細兩種陰線琢出，但陰線運用得不合理，與常規作品不同，線條直線多，弧線少，顯得生硬，玉質偏白，多石形，沁色不自然，局部色重似烤作，內周面積較小，雕蒲紋，為清代仿製。

（3）近現代仿製的雙身獸面紋璧

近現代仿製的雙身獸面紋璧的玉略白，大面積沁紅褐色。表面分區，外區為雙身獸紋，內區飾穀紋。

漢代　素面白玉璧

漢代　玉璧

這類璧顏色多為人工所染，璧小而厚，無古玉風格，已知的古璧無這樣的用玉風格及沁色，獸面採用粗、細相配的陰線紋，細線局部有跳刀，若斷若續，仿古做法，這是清代以後出現的仿古方法，穀粒大而稀少，獸面死板，是現代的仿古製品。

綜上所述，歷朝歷代對遠古禮器中的璧的仿製，充分體現了儒家思想在中國 5000 年的歷史長河中的作用。

5. 圭璧鑑賞和鑑定

圭璧是把圭與璧組合為一件玉器，圭璧的形狀最初見於《三禮圖》，著於宋初。很難確定圖形是按實物繪製還是憑空想像的。

目前發現的圭璧實物多為傳世玉器，分別屬於不同的時代。下面為不同時代圭璧的代表作品。

（1）明初期的圭璧

明初期的圭璧通常較小，飾穀紋，圓而有孔，邊緣有棱。璧的上端凸出小的圭頭，下端凸出小的圭尾，璧小而光亮，穀紋細密，屬明初到宋代的風格，所飾之圭中部有一條隆起的凸脊，《三禮圖》所繪宋代玉圭皆

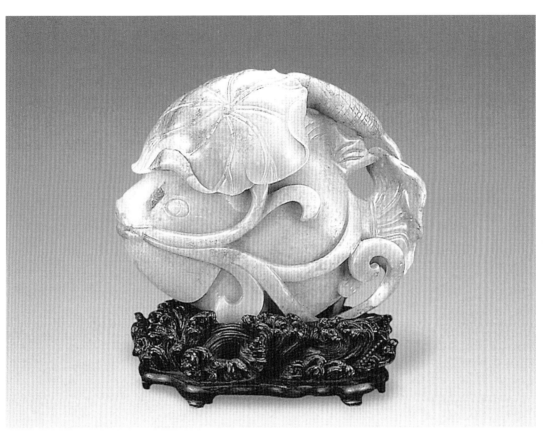

清代　青白玉《富貴有餘》擺件

不起凸脊，有脊之圭為明以後的作品，據此，此類圭璧為明初所製。

（2）明晚期的圭璧

明晚期的圭璧上部往往飾三星紋，下部為海水紋，中部為一圓形璧，璧上有勾雲紋，中間璧孔不通，為象徵性孔。

工藝品上海水紋圖案的大量使用主要在明嘉靖以後，所以，此類作品的年代不會晚於清初，作品上的勾雲紋、三星紋、海水紋給我們提供了這一時期玉器的幾種樣式。

（3）清代的圭璧

清代的圭璧上往往琢有十二章紋，紋飾結構、形狀及雕琢方法同乾隆時期其他玉器一致。十二章紋圖案在清代宮廷用品上非常廣泛。

另外，傳世玉中還有一些清晚期的作品，這些圭璧體積大，工藝粗，進行做舊處理，並飾吉祥圖案或篆書文字，絕無古玉風格。

第十三章
玉器收藏

玉骨那愁瘴霧，
冰姿自有仙風。
海仙時遣探芳叢，
倒掛綠么么鳳。

———宋・蘇軾《西江月・梅花》

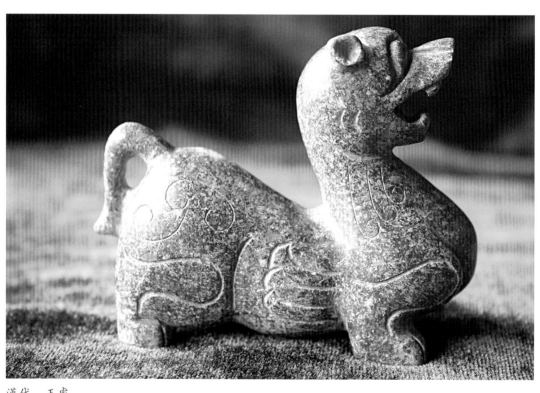

漢代　玉虎

　　古玉收藏，應以工精、質優、色巧、形奇為標準，多看，多研究，最終達到「愛不釋手是好玉」的目的。

　　如經濟條件較好，實力特別雄厚，收藏古玉可按有精必收的原則進行收藏。經濟富裕，但又不是特別富有的，可進行專題收藏。專題收藏分幾種類型：一是以時代為專題，如「唐代古玉」「宋代古玉」「明清古玉」等；二是按用途分為「古代佩玉」「古代禮玉」「古代山子」；三是以具體器物分為「中國玉琮」「中國玉璧」「中國玉鳥」「中國玉龍」「中國

玉人」「中國玉杯」「中國玉帶鉤」等。

玉器收藏價值高

由於玉器的貴重，所以，對其發生收藏興趣的多是比較富有的階層，這是一般人所享受不起的，但普通的手鐲、戒指甚至項鏈等玉配飾還是可以接受的。

改革開放後，中國對玉雕市場的控制放開，逐漸發展到民間自營的形式，許多地方形成了「產、供、銷」一條龍的運作方式，現代玉雕得到了很大的發展，為玉器收藏投資提供了條件。

中國玉器已有七八千年的歷史，源遠流長。各類玉材也不下數十種，而要想分門別類地弄清它們，絕非一日之功，要不斷積累用心觀察。由此可知，玉器的收藏鑑賞實際上是一個知識和經驗長期積累的過程。

特別是當今市場古玉真假混雜，對初學玉器收藏者來說，萬萬不可操之過急，反需持有玉一樣的品德和心境，才可能在玉的大千世界中遨遊。

玉器有很高的收藏價值，歷來為收藏家所偏愛。對於有興趣收藏玉器的初入道者來說，首先應瞭解熟悉古代玉器的發展歷史以及各個歷史時期玉器的固有特點。中國玉器發展歷史大體可分為早期古玉器（新石器時期、商代、西周、東周）、漢唐玉器、宋元玉器和明清玉器。

用心觀察明清低檔玉件，就會發現明工與清工相比也不過是用刀深峻、粗疏簡勁等幾處不同，而明代早期技藝顯然留有元代玉雕風格。

同樣，西周玉雕風格均由殷商變化而來，而殷商玉器又顯然受中原龍山文化風格影響，龍山文化正是由北方紅山文化和南方良渚文化直接彙集而成。學習這些源流歷史，正是收藏鑑賞玉器的必經之路。

在世界文化藝術寶庫中，只有中國玉器用途最廣，歷史最長，並獨具魅力。對中國傳統文化理解越透，愛玉之情就越深。

事實證明，往往長線收藏比短線收藏（指歷史短的收藏）效益更好，這是因為長線收藏的歷史文化內涵更為豐富，所以，其本身價值也會變得

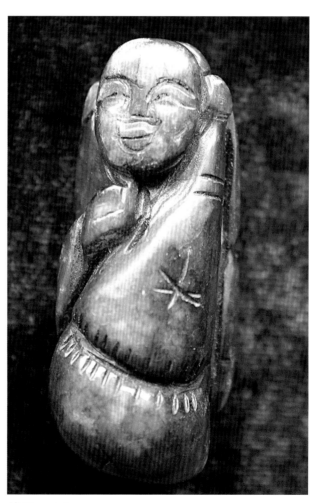

清代　玉人

更加無法估量。中國玉料以新疆和田玉最為珍貴，蘊量最富。但從殷商時代至今已連續開採4000多年，產量也越來越低，價格扶搖直上，尤其是上等白玉、碧玉價格每年上漲幾倍。其他如南陽玉、岫玉等目前雖大量採掘，但據地質部門權威人士估計，再過20年這些玉礦也將採掘枯竭，屆時的玉料價格將難以想像。

一般來說，玉器既不像陶瓷那樣需佔據較大空間，更不像玻璃工藝品那樣容易破碎，也不像書畫作品容易霉蛀，時間長了還會剝蝕開裂；又不像郵品、磁卡只能藏和看，而不能摸和玩。由上述種種優越之處，玉器真可謂收藏品中的「寵兒」，令人無比神往。

新玉舊玉要辨別

玉有古今新舊之分。古代人將舊玉又稱作「古玉」，並將古玉分成兩種，也就是「傳世玉」和「舊玉」。

兩者以入不入土為劃分的依據，未經入土的玉稱為「傳世玉」；入土重出的玉稱為「舊玉」。傳世玉是一代一代傳下來的，是從未陪葬過的器飾。舊玉是從墓葬中挖掘出來的玉器，數百年以至數千年，越古老的玉器歷史價值越高，但並非越古老的玉器越值錢。

在清末民初時代，世人將清代以前的玉器稱為舊玉（即古玉），清代的玉器稱新玉。

商代　玉蛙

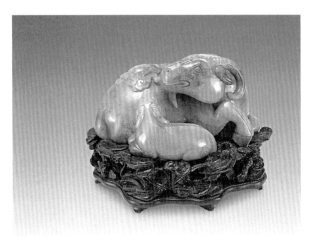

清代　青玉三羊開泰擺件

而現在的珠寶古董商，則因清朝距今也有上百年以上的歷史，所以不將清初的玉器視為新玉。大致以民國初以後的玉，才稱為新玉。

个同時代的界定的方法是不同的，現代的界定方法也有不同說法。

現代人有一種分古玉和新玉的方法，是以年代來區分的，把年代較遠的稱為古玉，近年來才開採出來的叫新玉。

從歷史考古的角度來看，古玉重於新玉。

而從藝術、雕刻的觀點來看，清乾隆時代玉器的雕琢幾乎已經達到頂峰，因此精巧的雕琢，要在清朝中找尋。

不管古玉、新玉，都是美麗的礦石，古今的認知與定義皆如此。

收藏古玉首先必須從新玉和舊玉兩大類去進行鑑定。

新玉的鑑定側重於真假玉材、質地優劣與雕工的精粗。一般講，好的玉料僅僅是製作玉器的基礎，它的價值還是要以人工設計雕琢後才能最終體現出

來。唐太宗說得好：「玉雖有美質，在於石間，不值良工琢磨，與瓦礫不別。」

因此，玉工水準的高下又是決定玉器品位的重要砝碼，好的玉器應在用好的玉料的前提下，達到構圖精美和諧，工藝精雕細刻，撫之溫潤脂滑者為上品。

而舊玉的鑑定除了新玉的幾個基本要求外，還要識別玉器的製作時代，歷史上的作用，佔有者的身份，要學會對每一種器物造型的特點（包括局部造型）的綜合分析等，而造型的獨到，往往又能左右玉器的價值。

玉器屬於傳統的收藏項目。世界材質好的玉主要來自兩個地方——中國新疆的和田玉和緬甸的翡翠。和田玉是白色的，用於收藏的多為這類玉；翡翠有紅色和綠色兩種，多用於裝飾。

和收藏古陶瓷一樣，人們通常也收藏古代的玉器，而且多是收藏宋元明清的，更古的玉器很難判別真偽。收藏現代玉器的人也有，但遠不如前者多。當然，從總的購買量看，購買現代玉器的遠遠多於購買古玉器的，但購買的用途主要用於佩戴裝飾和實用，而不是以收藏為主要目的。

只要是貨真價實的玉器，不論新玉還是舊玉，其價格只會升不會降。主要由於現在玉器原料越來越少，能收購的好的古玉器也越來越少。

看材質也要看工藝

很多初學者常常會問：收藏玉器如何判別材質？

其實，看材質也要看工藝。學會判別玉器材質需要長時間的經驗積累，收藏者沒那麼多精力花七八年時間去積累。所以對於初學玉器收藏者，看材質同時也要看工藝。

一般來說，工藝逼真，小巧玲瓏，活潑天然的古玉器，其材質也肯定好。因為當時製作工藝的師傅往往要花很多時間去雕刻，沒有好的材質，是配不上其工藝的。就像繪畫大師的好作品，其用的宣紙也肯定品質好，不會隨便拿張廢紙來正式作畫。

儘管目前雕琢玉器多用機器操作，但還是離不開人的精心設計，離不開人的心靈與技巧，離不開必要的人工作業。

因此，玉器自古以來基本上一直是以人工雕琢為主，而人工雕琢的玉器作品更具個人色彩的創造性，其每一件都有不同，並具有很高的價值。

對於玉器收藏的初學者和愛好者，如何少花錢又能收藏到好作品？可以收藏有點殘缺的玉器。玉器是很看重品相的，稍有損壞或

漢代　雕件

印章玉石

略有瑕疵，可能比完美無缺者的價格差數倍。所以如果工藝好，材質好，有點品相問題也不妨收藏。但前提是價格合理，沒有投資風險。

玉石印章的收藏

自古以來，刻製印章的材料有多種，如玉石、金、銀、銅、木、牛角（骨）、玻璃等。金印價值連城，極難得到；銅印作偽較多，真偽難辨；木印、牛角（骨）印、玻璃印等材質普通，製假也易。因此，收藏歷代的印章，玉石印章是很好的選擇。

玉石印章是刻製材質和篆刻藝術的結合體。辨別古代印章的收藏價值，主要看刻製印章的玉石種類和印章的篆刻技術。

在古代玉石印章中，最具收藏價值的材質，是用號稱「中華四大章石」的田黃石、雞血石、青田石和艾葉綠刻製的。現在，四大印石中的艾葉綠已被近 30 年逐漸重視起來的巴林石所取代。

現在人們的概念中，把印石從玉石中分離成單獨的一類，只有一些專業人士認可印石也是玉石的概念。而在古人的概念中，印石也是玉石。

印石中的田黃石產於福建福州，其他三種都產於浙江：雞血石產於浙江昌化，青田石產於浙江青田，艾葉綠不僅產於浙江，還產於福建、遼寧等地。其中，田黃石色美質佳，有「石帝」之稱；雞血石石質細膩，血色鮮紅欲滴，由於儲量極其稀少，故有「千金易得，一石難求」之說，是印材中的霸主；青田石、艾葉綠亦為章石中的名貴上品。

古代玉石印章的篆刻技術，源遠流長。自明代以來，印學流派很多，主要可分為八大流派：一是文何派，以明代文彭、何震為代表；二是皖派，為皖籍名人何震所創；三是泗水派，為明代蘇宣所創；四是婁東派，因明末篆刻家汪關居於婁東而得名；五是如皋派，為清代黃經所創；六是林派，為清代林泉所創；七是鄧派，為清代鄧石如所創；八是西泠八家，指杭州人丁敬、蔣仁、奚岡、黃易、陳鴻壽、陳豫仲、趙之琛、錢松八人。

此外，近代還有兩大流派：一是吳派，為吳昌碩所創；一是京派，以久居北京的齊白石為代表。這些流派的印章篆刻技術，都在當時達到了登峰造極的境界。

古代玉石印章，如果用的是名石，又由名人刻製，那就更加金貴無比了，且年代越久，收藏價值就越高。

白玉的收藏價值

溫潤潔白的白玉既是中國人美好品格的象徵，也是收藏家們喜愛和追求的藝術珍品。一般人把玉器的價格看得很神秘，認為玉器價格沒有規律，是個漫天要價、成交價格因人而異的行業。

其實，玉器既然也是一種商品，必然有一定的價值規律，只不過初學者比較封閉，對玉

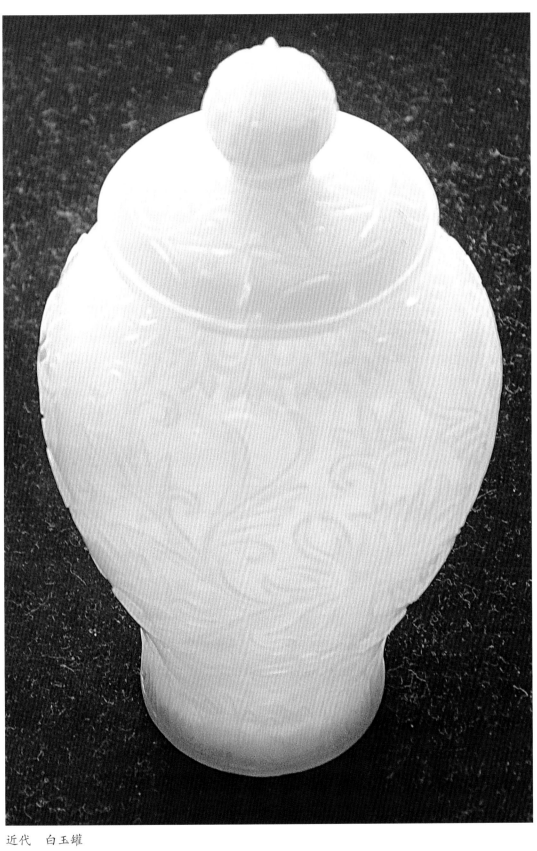

近代　白玉罐

當代　白玉牌

器的價值規律不瞭解罷了。

在白玉原料的市場價值方面，有專家認為白玉的原料主要有子料（也有稱作「仔料」「籽料」的）、山流水、山料三種，其中子料只出產於玉龍喀什河流域。因為子料需要經過自然河流千萬年的沖刷、碰撞之後，質地堅密的部分才能保留下來形成子料，並且大料很少，所以子料原料的價格代表了和田玉高檔原料的整體走勢。

現在白玉子料的價格一般在最低每千克 1 萬元到 15 萬元。形狀好、表皮好的羊脂玉子料則按塊出售，曾經有一塊 200 克的子料賣到 10 萬元。在子料中由於 100 克左右的原料適合做成手玩件，現在行情最高。一般的原料徘徊在 4 萬元上下，皮色好，能夠做俏雕和玉牌子的原料價格則根據形狀、皮色和出牌子數量的不同浮動很大。

由於資源有限和白玉愛好者人數的急劇增加，造成子料價格連年持續上漲，所以子料原料和作品將會具有良好的升值空間。山流水和山料的價格則根據質地的不同而價格差距很大，由於山料等內在品質判斷十分艱難，所以一般愛好者應該購買成品以求降低風險。

在玉器成品的工藝價值方面，由於玉器作品的製作是一個複雜的藝術創作過程。一件作品的產生包含了藝人的心血和無數的風險。精美的玉器人見人愛，但是玉雕藝術家的社會地位和收入與其他藝術門類相比，如和國畫、油畫藝術家相比，仍然處在一個很低的水準。

現在和田玉玉雕加工地主要在北京、上海、揚州等地，玉雕藝人的工資一般在 1000 元到 6000 元，行內認可的幾位工藝美術大師的作品價格則因人而定。

收藏白玉還要考慮玉雕成品的藝術成就等綜合價值。

一件作品是精品還是一般產品，對白玉的價位影響很大，這也是玉器價值判斷最難的地方，對於難得的精品一定要敢出價，不能放過。古玩行有買漏、掐尖等買賣手法，這種事情在新玉藝術品買賣上很難行得通，因為新玉的成本計算比較清晰。

白玉收藏當仔細

市場上有的經營者將不是白玉的白色玉石一律稱為白玉，在客觀上誤導了收藏投資者。

在中國，白玉是一個特定的玉石品種，是白色軟玉的特定名稱。軟玉因產於新疆和田、於田等地，所以常被稱為和田玉、於田玉。軟玉因所含礦物和化學成分的差異而導致顏色的不同，所以軟玉又有白玉和青玉之分，另外尚有碧玉、墨玉等因色而命名的軟玉品種。

軟玉的主要礦物為透閃石和陽起石，兩者含量之比變化很大，其次還會有少量的其他礦物，當軟玉中的透閃石含量達到 95% 以上時，因透閃石中含鐵低而呈白色，這種白色軟玉就是白玉，白玉是高檔玉石，其中猶如煉成的羊脂者，稱為「羊脂玉」，是軟玉中極為名貴的

品種。白玉因其珍貴而深受人們的喜愛。

　　總之，白玉是以透閃石為主的白色玉石；而由其他礦物為主形成的玉石，絕不能因其色白而稱為白玉。那麼，為什麼會發生「隨意」命名的「白玉」呢？主要有兩方面的原因：其一，有的經營者不瞭解白玉是專指透閃石組成的軟玉，而是按照顏色去命名；其二，故意將不是白玉的白色玉石稱為白玉，以假充真。

　　在玉石市場上，常有兩種白色玉石被稱為白玉。

　　一是石英岩類玉石。色白、較細，外觀很像白玉，過去所謂的「京白玉」，就是一種細粒石英岩，地礦部門評價的「油石」礦，顆粒很細，但不能稱為白玉，石英岩類的玉石硬度比白玉高，因此白玉顯出更強的玻璃光澤，在沒有儀器檢測的情況下，可以據此分辯。

　　二是方解石類玉石。外觀近似白玉，例如，市場上所謂的「阿富汗白玉」就是由方解石形成的玉石，其實就是一種大理石，只不過色很白，半透明，常雕成白菜，寓意象徵「百財」。這種玉石硬度很低，普通小刀即能刻動，是不難識別的。

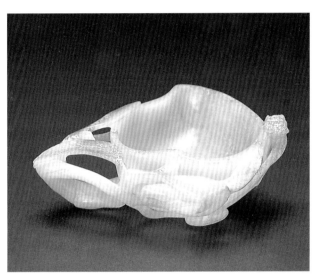

明代　白玉雕桃形洗

　　近年來俄羅斯白玉在北京、上海和南方市場大量出現，優質原料玉器價格也攀升到萬元以上。俄羅斯料也是白玉，但是，由於對玉器的收藏包含了文化和審美觀等諸多因素，收藏投資者還是喜歡和田玉，因此和田玉的市場價比俄羅斯白玉的市場價要高數十倍，這也是市場決定的。

　　問題是，銷售者將俄羅斯白玉也當成和田玉銷售，而不明就裏的收藏愛好者也看到其價格低，而欣喜若狂地將其當成和田玉收藏，這是收藏者的巨大風險。

　　特別應該指出的是，有的舊貨市場常以玻璃製品冒充白玉或古玉，玻璃製品中通常能看到大小不定的圓形氣泡。只要見有氣泡就可肯定不是白玉。但是，玻璃製品有的也無氣泡，所以無氣泡者未必是真貨。要做到有把握地買到真貨，還是應該找珠寶玉石的檢測部門去檢測，因為有些白色玉石酷似白玉，不進行嚴格地檢測，很難做出準確地判斷。

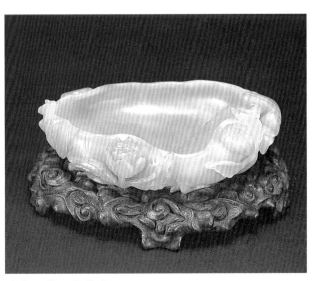

清代　青玉荷花洗

和田玉藝術品的成本比較高，能夠開專賣店的企業一般都具有較好的資金實力，所以如果沒有包含銷售費用和合理利潤在內的價格，他們一般不會出售自己的產品。如果收藏愛好者一味追求高品質，低價位的話，那就會走入聽動人的故事，買迷人的假貨的怪圈。不但豐富不了自己的藝術品收藏，還會受到經濟上的損失和情感上的傷害。

古玉養護應細心

古玉的養護有很多講究。隨著人們經濟收入的增加和文化素養的提高，收藏古玉的愛好者日益增多。收藏投資者往往只想到投資到物有所值的古玉，重在買個便宜的價格，卻沒有想到可能會由於玉器養護知識不足，從而導致一些珍貴玉器受損跌價，失去珍藏的意義和投資價值。

古玉也需要養，收藏古玉有許多講究，這是收藏投資者需要瞭解的。

1. 畏火

「常與火近，色漿而退。」特別是剛出土不久的玉器，受光、熱後色澤更易變淡，這就是遊客到博物館參觀時禁止拍照的原因之一。

古玉如果常靠近火或熱源，可能使色漿盡褪，所謂色漿主要是指玉質的表面光澤和透明度。古玉近火受熱，尤其是高溫，可導致裂紋的產生，亦可傷及玉質，從而失去光澤，降低透明度。

不要說是古玉，即便是新玉也是一樣。此外也因為很多玉器上過蠟，而高溫易使蠟熔化，使表面光澤降低。這也是為什麼我們常見珠寶店的玉器櫃檯中放著一杯水的原因。由於櫃中的射燈溫度較高對玉器不利，而水可調節櫃中的溫度和濕度，從而減少射燈對玉器的影響。

因此，古玉收藏者平時應避免強光持久照射古玉。

2. 畏薑水

有些人本以為薑水乃除腥除臭之物，正可除去出土古玉的土腥氣或腐臭氣。誰知卻傷及玉質。

古玉與薑水接觸，往往會使已有的沁色黯淡無光。如果浸得太久，還會使玉器渾身起麻點。以後即便不斷盤玩，也難以補救。

3. 畏冰

過去的玩玉之人認為，如果古玉時常近冰，或被凍，則色沁就不活，沒有潤感，謂之死色。所以，「常與冰近，色沁不活。」

有人以為將古玉放在冰箱中冷凍，會使其通透和質堅，實在是一大錯誤。正相反，放在冰箱中，玉質可能會產生裂紋而不可挽救。更何況色沁不但不會活，反而可能無論怎樣盤也救不活了。

4. 忌腥

玉器與腥物接觸，不但使玉器含有腥味，還會傷至玉質。人們發現，在海濱出土的玉

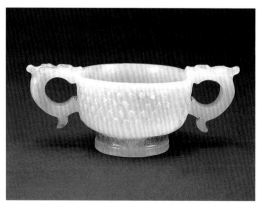

明代　青玉乳丁雙耳杯

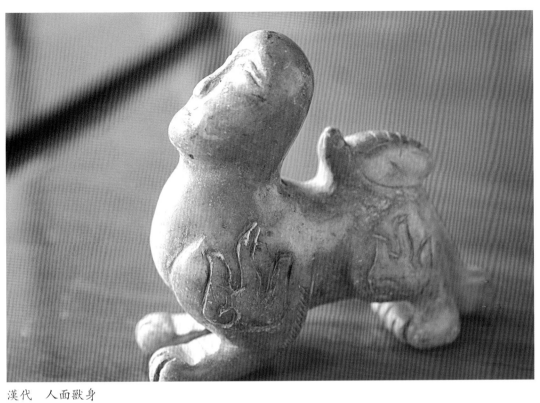

漢代　人面獸身

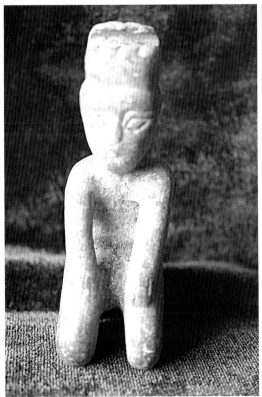

商代　玉人

商代　玉跪人

商代　玉獸

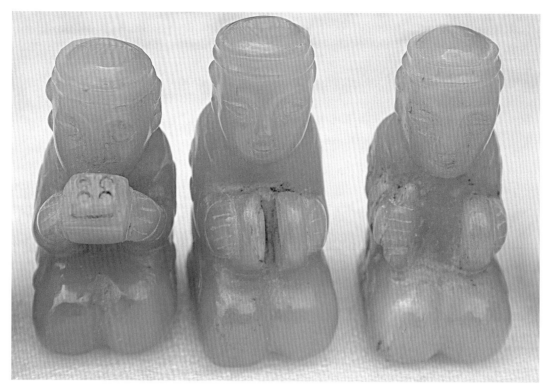

清代　玉跪人

器，往往沒有一件是完美的。古人認為，這便是由於腥氣或腥液所傷。實際上，是因為腥氣或腥液中所含的化學成分，如鹵鹽等，對玉器有一定的腐蝕，而導致玉質受損，所以古玉要避免與腥物接觸。

為此，收藏者平時可將古玉置於軟囊盒中珍藏。

5. 喜濕

玉質要靠一定的濕度來維持。尤其是水膽瑪瑙、水晶之類的玉器。

6. 不要接近鐵和污水

接近鐵質的古玉，下面往往有一層鐵銹粘連在一起。

接近黑水（污水）的玉在其肌理上必有一層絲狀的黑煙色，這種色澤按其玉質硬度強弱而表現出色澤深淺的不同。

7. 新出土古玉包好隨身帶

對於脫胎古玉的保護，傳世品往往有棱角模糊以及殘缺，其表皮暗淡無光，好似塗上一層油膩，這種現象是由於古玉將出土時，外皮形若白粉末，用手指甲輕輕一蹭就出現一道深溝，如要保存原貌不受絲毫損傷，出土後須用新棉花包紮捆好放入布袋內帶在身上，不出兩個月內玉便會完全恢復原來的面目。

8. 勿碰撞

古人把古玉碰撞認為是「驚氣」：「佩著不慎，往往墜落磚石之上，重則損傷，輕則肌理含有裂紋。」

所以收藏古玉要避免與硬物碰撞。玉器受碰撞後很容易破裂，有時肉眼雖看不出裂紋，

但玉表層內的分子結構已受損壞，產生了暗裂紋。

　　古玉要小心存放，特別要當心邊棱被撞，如果因撞擊變得殘缺或缺棱短角，可致使一件出土古玉被毀。

　　9. 放置穩妥

　　玉器佩掛件不用時要放妥，最好放進首飾袋或首飾盒內。

　　10. 避免沾染灰塵

　　古玉器如常粘油膩，則清光不能透出。把玩日久，常被油沁入玉中，必須用熱水洗之，方能退油。

　　玉器表面若有灰塵，宜用軟毛刷清潔，切忌使用化學除油劑。對於被嚴重污染的舊玉，可到生產、清潔玉器的專業公司用專業的方法來保養。

　　11. 忌油污

　　忌油，是指古玉應避免接觸油膩。這是因為油脂可封堵玉質的微細孔隙，使玉質中的灰土不能退出來，玉器自然不會瑩潤，也不會透出「清光」。

　　古人認為玉石中有排泄雜質的管道，稱之為土門。所謂土門，即是指玉石本身所具有的微細孔隙。玉器因在地下長期受水浸土蝕，微細孔隙中自然滲入土質或雜質。養護的目的便是儘量使其雜質吐出，使古玉還原。

　　有些人以為將古玉抹上些花生油或在鼻上、面額、頭髮中沾些人體油脂，可使古玉顯得油亮、溫潤，實則是一大忌。因為這樣做的結果是使得這些油脂阻礙古玉透精光，變成一種「封閉」，使得土門閉塞，而不能使之溫潤，反而對玉質有害。

　　若有油漬等附著於玉面，有三種辦法解決：用溫淡的肥皂水刷洗，再用清水洗淨；或用

西周　玉鳥

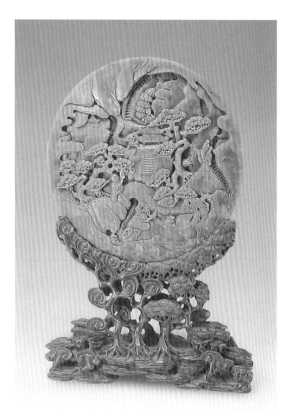

清代 碧玉擺件

沸水煮一會兒,便可退油;或者將玉件放入痱子粉或乾麵粉中,吸除油脂,從而不使土門閉塞,而漸漸現出寶光。

所以,把玩日久的玉,隔段時間就用熱水洗,退油保養,可使玉真正溫潤。

12. 避免與香水和肥皂接觸

儘量避免與香水、肥皂接觸。玉器接觸太多的香水和肥皂,會受到侵蝕,使外層受損,影響本有的鮮豔度。尤其是「玻璃地」翡翠、羊脂白玉,更忌香水和肥皂。

13. 忌汗

很多人以為翡翠愈多接觸人體愈好,多用汗液等溫潤會更好,其實這是一大誤解。翡翠本身已晶瑩通透,無須再借助任何方法,也不可能有什麼辦法使它更透亮。羊脂白玉若過多接觸汗液,則容易變成淡黃色,不再純白如脂。

日常佩戴中,古玉每天都接觸人體,同樣沾有人體分泌的油脂及汗液等。過去玩玉

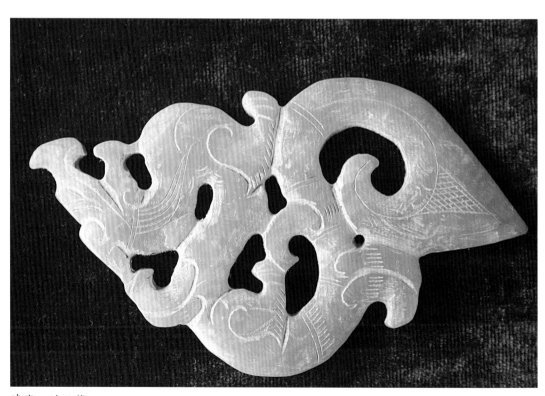

清代 岫玉龍

的人有兩種辦法可解決這一問題：一謂之溫吐，二謂之乾吐。

所謂溫吐，即是在睡前將玉器放在五六十攝氏度的熱水中浸泡，早晨再取出擦乾佩戴。所謂乾吐就是將玉器放入痱子粉或乾麵粉中，吸出其油膩及酸鹼性，從而使玉質土門不閉，在人體恒溫及摩擦作用下，慢慢復原。

14. 不要打蠟

商鋪中的絕大多數玉器包括古玉，常常都經過過蠟處理。新玉因無土可吐，閉塞土門反使雜質、髒物不易侵入，加之光澤又好，自然是件好事。古玉則因有土要吐，便不能使土門閉塞，因而過蠟對玉質沒有好處。

商人之所以要過蠟，只是為了賣相好。所以買回家的古玉，第一件事，便是將其放入沸水中煮一下，使蠟溶出，而後再佩。

15. 避免陽光長期直射

玉器被陽光暴曬遇熱膨脹，分子體積增大，會影響玉質。尤其是水晶、芙蓉玉、瑪瑙等受到高熱會發生爆裂。因此忌接近熱源。

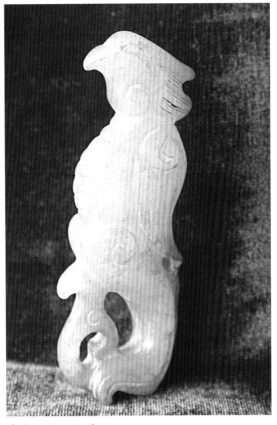

商代　岫玉人首

16. 避免放置乾燥環境

過於乾燥的環境易使水分蒸發，從而損害玉質。古玉放置在一般溫度、濕度條件下即可，應避免因氣候變化劇烈產生裂紋。

17. 用柔軟白布抹拭

佩掛件要用清潔、柔的白布抹拭，不宜用染色布、纖維質硬的布料。這樣有助保養和維持原質。

對初學者來說，少走彎路的方法是：

一是從新玉收藏開始。

新玉收藏風險很小，而且如今價格較低的南陽玉和岫玉，再過20多年資源也會枯竭，所以，收藏投資價值也是可以預料的。

二是從距我們較近的低檔明清玉器收藏開始。

特別是流行於明清兩代的民間玉器，因明清玉器是集古今之大成者，其陰刻、陽刻、浮雕、透雕、俏色，描金鑲嵌無所不備，線條婉轉流暢，變化多姿。

三是從雕工藝術高超的玉器開始。

外表潤滑細膩，光澤柔和，做工精細，雍容典雅，其高超的雕琢技藝為歷代之最。

第十四章
玉器投資

金風玉露一相逢，
便勝卻人間無數。

——宋・秦觀《鵲橋仙》

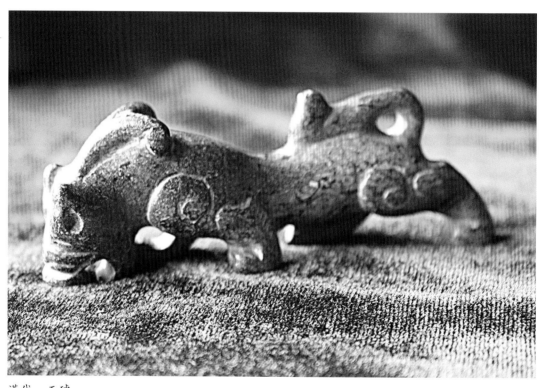

漢代　玉琥

　　近年和田玉的價格出現大幅度、成倍的增長，每克從原來的 20 多元猛漲到 100 多元，少數品質優良的甚至達到了上千元。

　　收藏市場，什麼東西漲幅高，什麼東西追逐的人就多。如今，很多收藏投資者的目光開始聚集到玉器上，除了上述原因，還有兩個原因：一方面，玉在中國人的心目中有著特殊的

地位，有「古之君子必佩玉」的說法。除了玉的象徵意義之外，玉也具有非常多的實際用途。民間有「人養玉，玉養人」的說法，人們也因此大量製作玉枕、玉墜、玉鎖、玉煙嘴，以此健體防病。

另一方面，由於玉屬於不可再生的資源，玉石會隨著不斷開採而越來越少。作為玉中上品的和田玉，近幾年由於大量開採，崑崙山冰川以下的玉礦已開採告罄，除了檔次較低的「山料」之外，「子玉」和「山流水」這類的上品已基本採不到。

眾多收藏家和玉器商都認為，市場緊缺，供需關係失衡，必然導致玉石收藏價值越來越高。目前市場上現有的玉器無形中已成了「無價之寶」。而且，新疆和田玉被製成奧運徽印——中國印，再一次確立了和田玉是玉中極品的地位，和田美玉的價格有繼續升高的潛力。

收藏大家介入凸顯投資價值

最近幾年，全國各地各種規模的玉器展此起彼伏，尤其是北京、上海、深圳、香港等地舉辦的大型玉器展，人氣鼎盛。琳琅滿目的玉器，除滿足不同階層人士的佩戴裝飾需求外，還具有收藏投資功能。

玉器收藏者，是目前中國書畫收藏圈之外的最大收藏群體。一些有實力的收藏家的藏品令人驚歎，如北京的賈仕和先生，收藏了 6 顆大型翡翠白菜玉雕，其中最大的一顆重達 380 千克。

人們都知道遼寧岫岩出產岫玉，但那裏產出的透閃石玉一直鮮為人知。實際上，早在新石器紅山文化時期，這裏的透閃石玉就已被古人利用。出土的紅山文化玉器，許多是透閃石玉。透閃石玉又稱老玉或河磨玉，有別於由蛇紋石礦物組成的岫玉，其歷史地位和玉質可以同新疆和田玉相媲美。

就是這種透閃石玉，在產地岫岩，資源日漸枯竭，可誰能想到遼寧本溪市的邱曉輝先生卻藏有 2000 多噸這種玉料。邱曉輝十幾年前就對這種透閃石玉情有獨鍾，把開金礦賺來的錢全部投資收藏玉料，據說，現在單算購買這些玉料的資金就得過億元。

與邱曉輝同為遼寧人的紅山文化研究者黃康泰先生，積 20 多年的收藏研究，斥資 2000 多萬元，歷盡千辛萬苦收藏了 1500 多件珍貴的紅山文化玉器，不僅在國內舉辦了紅山文化玉器展覽，還在紅山文化研究上做出了貢獻。

漢代　蠶紋白玉件

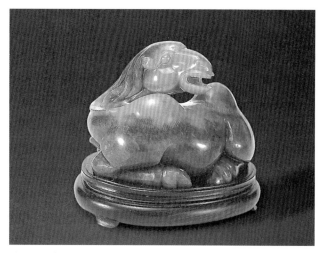

清代 青玉駱駝

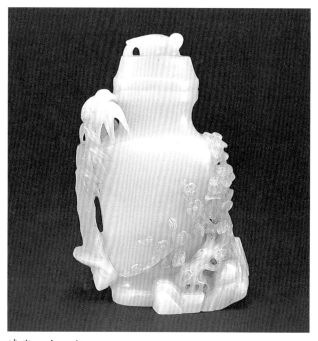

清代 白玉瓶

資源有限決定升值空間

現在人們所說的玉，通常指的是軟玉（由於翡翠硬度高，因而被稱之為硬玉）。軟玉從顏色上看，有白玉、墨玉、碧玉和黃玉之分。其中羊脂玉聞名遐邇，價值連城。

玉器珍貴的主要原因在於其自身美麗和稀有的特性。與書畫、陶瓷、青銅器等藏品相比，目前玉石原料的價格越來越高，正是由於玉器顯著的保值升值特點，才使之成為收藏投資熱點。

中國這個產玉大國，按目前的開採速度（若不發現新的玉礦），20年以後，一些好的玉礦可能就無玉可採了。新疆的和田玉現在開採量極其有限，20世紀80年代初1千克400至800元，現在4萬元也買不到；東北岫岩產的岫玉，產量全國最大，按目前的開採速度，20多年以後就可能絕跡；河南南陽的獨山玉按目前的開採速度，可能只有10多年時間。翡翠只有緬甸有，儲量現在也有限。因此，不少投資者把眼光轉向了玉器。

近10年來，好的翡翠不到3年價格就會翻一番，一些不可多得的玉中精品的價格甚至在短時間內直接在標籤後面添「0」。

玉石升值仍有空間

一部中國文明史，與「玉文化」有密切關係。在古代，玉是君子的象徵，被賦予「仁德」。在成語中有「寧可玉碎，不為瓦全」的成語，以玉表白了堅貞的品質。

古詩中有「疑是玉人來」等大量有關以玉喻人的比喻。玉不僅是君子的象徵，還是美人的象徵。

這表明，玉不僅品質高尚，質地優美，玉的外形也是美麗的。所以，一種表裏如一的美麗而高貴的東西自然是人類爭取的無價之寶。

近幾年，中國藝術品市場處於低迷狀態，買氣渙散，玉器拍賣也難逃劫數，高檔玉器既難覓又難以成交，而中低檔玉器卻成市場中堅。意識前衛的拍賣公司看清這一形勢，放下架子，深入民間，不斷豐富拍品內容，從而滿足了不同層次收藏者的需要。

一些有識之士說，收藏品的「投資」，可大可小，是非常穩定而可獲巨利的。

但是成功的投資除了要選對項目外，且需具有良好「基礎條件」的器物。如果想要獲利，則更要懂得選擇投資具有稀有性、藝術性或特別的器物。

一些專家稱，玉器曾為中國人心目中的瑰寶之一，目前古玉器的價位偏低。因此，是最值得投資的一個專案，其中更有許多獲利機會。

常有人說中外專家、學者、收藏家們都推崇中國瓷器、銅器，為什麼要說玉器才是中華民族的瑰寶？並且認為其價位目前偏低？

這個問題相當複雜，古玉研究專家徐正倫就是推崇玉器的代表人物，他認為玉器是中華民族的瑰寶，並且是認定其價位目前偏低，對此他有一些精闢的論述。他說，古時在朝廷祭典中，有些玉器是奉獻給天地神靈，表示最高敬畏與感恩之珍貴禮品（禮器）。有些銅器則只是在典禮進行中所使用的用具而已（禮用器），而瓷器則多為日用器具。因此，地位的高下是相當明顯的。

東周時代秦王曾允諾以 15 座城池來換趙王的一塊玉（和氏璧），而趙王仍不情願。因而發生了「完璧歸趙」「負荊請罪」等歷史故事，可見玉的珍貴。

在古書中時常可以見到東周時期各國互相攻伐。而在終戰求和時或是要請求別國出兵援救時，除了割地之外，往往是要送重禮的。所謂重禮通常都是白璧一雙、黃金萬鎰、綾羅綢緞等。黃金萬鎰約等於今 23000 多兩。白璧一雙的地位卻仍排在黃金萬鎰之前，由此我們可以推想當時一隻白玉璧的價值該有多高。

秦朝末年劉、項爭奪天下，項羽設宴鴻門，欲乘機刺殺劉邦。劉邦發覺後，假托有急事待辦而逃遁。但又恐為項羽追殺，因而是請張良代為轉達其不告而別之歉意，並奉贈項羽白璧一件以為謝罪之禮。

此時項羽部將雖一再請求項羽殺劉邦，但項羽終未應允，可能與白璧之禮有關，由此可見白玉的地位和價值。

西漢末年王莽當權，欲篡漢而立，因而常有禮賢下士之舉。有一次為了結交一位當時聲望崇隆之士，因而欲解配劍相贈。但因寶劍是

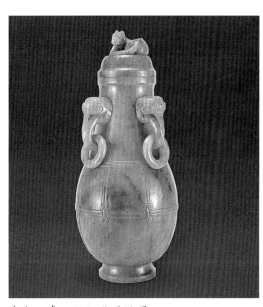

清代　青玉繩紋獸耳活環

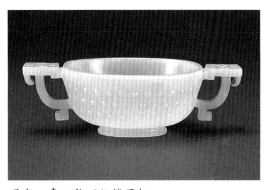

明代　青玉乳丁紋雙耳杯

以繩子結在一件玉（王遂）上，玉（王遂）結在腰帶上，不便解開。因而王莽乃連著玉一併奉贈，但對方卻不敢接受。

王莽就說，我知道你是因為這件玉（王遂）太貴重了而不接受。因而當場把玉（王遂）摔碎後，把劍送給他，他才收下了。由此可知，一件玉（王遂）的價值是遠遠高過王莽隨身配掛的寶劍的。

由此可見，玉器的價值有多高，可以高到價值連城，也可以高到黃金有價玉無價。

清代玉器投資回報高

如果是想收藏兼長期投資，最好收藏唐代之前的古玉，愈古愈好；如果想長短結合地投資，則以明清尤其是清朝的玉器為佳，因清乾隆時代是中國玉的發展高峰，其用料上乘，色彩多以青、白為主，高雅大方，加上精雕細刻，具有一定的觀賞價值，是近10多年來升值最快、最受市場追捧的玉器。特別是明清白玉，每年均有25%～30%的升幅。但切忌買一些工藝玉器廠成批生產的產品，應儘量買名人名家之作。

由於紅山文化等遠古玉器大多被國家博物館收藏，市場難得一見，因此清代玉器價格暴漲，投資回報高。

製作玉器的原料，因其本身的價值在製作之前便有了「底價」，這也是玉器與其他如書畫、青銅器、陶瓷等古董的不同之處。玉料價值的大小受產地、色彩、形狀、大小等因素的制約。

近來價格不斷攀升的玉器多是明清時代做工精細的品種。玉器的雕琢自古以來基本上是人工作業，目前雕琢玉器雖然由機器操作，但還是離不開人的智慧。雕琢玉器的人工費越來越高，玉器的附加值也越來越高。人工雕琢的玉器作品，每件都不一樣，因而價格會更高。

乾隆製玉是中國玉雕史上的最後一個高峰，在乾隆製玉中主要以仿古為主。清代玉工獨樹一幟，雕法淺而秀雅，尤以玉牌最為秀雅可人。

一塊清代的玉牌在20世紀80年代還只是幾千元，現在，這個價碼正以乘數攀升。2004年6月，在上海敬華春季拍賣會上，一款白

清仿戰國　龍首紋白玉璜

清仿漢　白玉劍格

玉清勤慎忍詩文牌以 46.2 萬元易手，而早前對其的估價僅在 1.5 萬～2.5 萬元，兩者前後的差價就像穿越了時空隧道。

同年落槌的北京翰海秋拍中，一款清中期的白玉人物佩以 33 萬元競出，比估價高出近一倍。

為什麼近來明清時期的玉器大受追捧呢？一位多年從事古玩收藏的行家說，古玉因其年代久遠而身價飆升，造假者也層出不窮。一件新工的古玉與一款正品之間的差價有天壤之別，但明清時期的玉器與新工作品間的差價卻很小。大多數買家出於保值和升值的目的，多選擇明清時代的玉器。另外，明清時期的玉器也因其做工考究精細而受到藏家追捧。

選擇精品投資

20 多年前，只要數百元就能買到 1000 克和田羊脂玉，而目前則要價高達 10 萬餘元。如果白玉中雜有琥珀色斑痕，其價還更高。作為一種不可再生資源，玉的收藏價值會越來越高，市場前景十分可觀。

不過，玉石市場的價格變化幅度非常之大，其市場價格變化規律也很難把握。有藏家獨具慧眼，花數百元就「拾漏」一塊價值上萬元的精品玉。

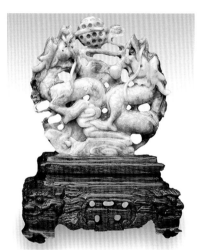

藏界專家認為，投資玉要儘量選擇精品。所謂「精品」，一方面是玉石料本身的價值，比如同為和田玉，因玉石料分為山料、山流水和子料，其價格就大不相同；再就是工藝價值，玉石的製作工藝屬傳統的民族工藝，有些精品需要幾年甚至十幾年才能完成，其獨特的藝術價值不言而喻。

只有選擇精品，才會有較大的投資升值空間。而那些原材料和藝術價值一般的作品，雖然也會升值，但空間十分有限。一般而言，投資額在幾萬元以上玉石精品，往往獲得的投資收益也較為可觀。

近代　翡翠雙龍戲珠

翡翠升值仍有空間

翡翠即通常所說的硬玉，屬於鈉鋁矽酸鹽類。其中，含鉻、鎂元素較多的呈綠色，人們通常稱之為翠；含鐵元素較多的呈紅色，人們通常稱之為翡。

翡翠是玉中之王，與鑽

玉石值得投資

石、紅寶石、藍寶石、祖母綠並稱「五大名寶」。翡翠的品質和價值主要從其顏色、質地、透明度、純淨度等方面來衡量。

緬甸是翡翠的主要產地，上等翡翠產在緬甸伊洛瓦底江支流露露河一帶幾百平方千公尺的範圍內。俗話說「黃金易得，翡翠難求」，翡翠產地的唯一性、成礦的複雜性、產量的不確定性使翡翠比鑽石更加珍稀，更具有收藏價值。

翡翠雖然稀少，但不是所有的翡翠都具有收藏投資價值。翡翠一般分為 A、B、C 三個品級。

A 級翡翠是純正的天然產品，即玉質天然，原石原色，俗稱「正色」，它不經過「內部處理」，水色永久不變。

B 級翡翠則因玉體內部含有雜質較多，成色濁深不透。一些翡翠商採用強酸對 B 級翡翠進行浸泡、腐蝕，去掉雜質，再用高壓將環氧樹脂灌入因強酸腐蝕而產生的微小裂隙中，起到充填、固結裂隙的作用。但經這樣處理的翡翠一二年後極易碎裂。

C 級翡翠是經過染色處理的翡翠，即用化學藥劑重複加熱，滲進鉻元素，使色彩看上去十分明豔。這類翡翠光澤度不高，在燈光下細看，顏色不是自然地存在於硬玉晶體的內部，而是充填在礦物的裂隙中，呈現網狀分佈。

由此可見，只有 A 級翡翠才有保值性。

翡翠的價值並不是按年代的久遠來判斷的，收藏翡翠不僅要選擇純正的天然正品，還講究「種」「色」和「水頭」。

「種」即翡翠的質地與結構，質地越細膩，玉質就越晶瑩剔透。

「色」是指顏色，色彩均勻且色正、濃、翠者為上品。

「水頭」即透明度，光澤晶瑩、通透清澈者為上品，通常所說的「玻璃種」就是透明度很高的翡翠。

經過上百年的開採，真正的 A 級翡翠已經越來越少了，投資者收藏須謹慎，有些翡翠小飾物「種、色、水頭」極佳，也有一定的升值潛力；如果在玻璃種翡翠首飾上局部出現高綠的話，其價格可達五六十萬元；如果是滿綠的翡翠飾品，只要雕工精細、造型美觀，其

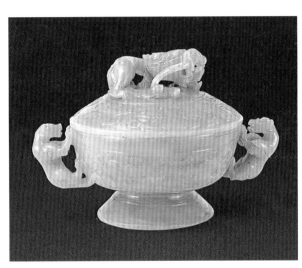

清代　青玉雙狩耳蓋杯

清代　青玉花口盤

價格可能在 1000 萬元以上。

從近年市場動態來看，翡翠行情波動性很大。20 世紀 70 年代至 80 年代末，因為臺灣和香港以及東南亞的經濟騰飛，翡翠價格上漲千倍不止。但從 20 世紀 90 年代以來，翡翠成品的價格已經逐漸回調，到 2004 年已跌至高峰的一半左右，可以說現在正是買進翡翠的好時機。

從翡翠自身特點來看，它與字畫和古跡相比，更易保存，與古傢俱相比，它更易轉移，而且翡翠的儲量非常有限，特別是上檔次的翡翠更加稀少，高檔翡翠的價值基本上不受市場行情波動的影響，與其他收藏品相比，其價格更加穩定且具有很大的升值潛力。

白玉並非都是和田玉

翡翠飾品既是物質產品，又是精神產品，自古就被賦予活力、健康、富貴、長壽的寓意，尤其象徵著夫妻之間感情的堅貞不渝，許多人愛把翡翠作為禮品，以此來表達良好的祝福。

經過長期低迷，目前翡翠市場價格較前兩年相比已有所上升。中國作為翡翠首飾的消費大國，可以預測，翡翠價格在今後 10 年仍將有繼續攀升的態勢，在這樣的市場大環境中，翡翠的收藏、投資與拍賣行情等亦將水漲船高。

據北京某著名拍賣行翡翠珠寶拍賣圖錄顯示，翡翠首飾藏品的起拍價格每年遞增 5%～8%。例如一款「翡翠雕蠶豆吊墜」藏品 1997 年估價 1.5 萬元～2.5 萬元，到 2003 年，同類藏品的市場估價已升至 3 萬元以上了。

為保險起見，一般參與高檔翡翠的投資最好到有實力的拍賣公司舉行的專場拍賣會去選擇，可利用各拍賣公司圖錄和網站瞭解藏品的起拍價格和成交價格的變化趨勢，進而制定合乎自己資金實力和投資理念的操作方法。與此同時，要積極參加藏品的預展會，仔細觀察藏品，並多聽資深專家和收藏者的經驗之談，從而確定最終的叫價幅度和最高限價。

在翡翠的收藏投資中，資金雄厚者應以經典成套首飾（項鏈、手鐲、吊墜、戒指和胸針）或藝術品擺件等為首選品種，所需資金從數十萬元到百餘萬元不等；中小投資者應以單件或小套首飾為主，所需資金為萬餘元到 10 萬元。

從理論上講，翡翠首飾的投資是一種中長期的投資行為，按照規律和經驗，三年以內的投資回報率應比銀行利率高 30%～65%，但投資翡翠時一定要練就慧眼，只選擇高檔的 A 貨精品，千萬不可貪圖便宜，亂買一些種差工粗的低檔貨，尤其要拒絕 B 貨和 C 貨，因為這些人為加工添色的所謂翡翠沒有一點保值和升值的意義。

選擇什麼樣的翡翠投資，除了看質地外，最重要的是看顏色。

一般來說，翡翠以綠色為上乘，其中以色碧如嫩葉、光澤如凝脂、半透明狀為好。其中又以綠白相間或紅綠相間為最，只有鑽石、祖母綠、貓眼石、極品珍珠等貴重珠寶才能與之媲美。

翡翠綠色的名稱複雜而又繁多，珠寶貿易界常用「濃、陽、俏、正、和、淡、陰、老、

假和田玉，是專門為初入和田玉收藏
行列的投資者準備的

邪、花」十個字來評價，可稱之為十字口訣。

「濃」指顏色深綠而不帶黑。反之是「淡」，指綠色淺，顯示無力。

「陽」指顏色鮮豔明亮。反之是「陰」，指綠色昏暗而凝滯。陽綠即使淡一些，也令人有新鮮感，惹人喜愛。陰綠過於深濃，也不受人歡迎。

「俏」即綠色顯得美麗晶瑩。反之是「老」，即綠色顯得平淡呆滯。

「正」指綠色鮮豔純正。反之，綠色中泛有黃、青、藍、灰、黑等色均為「邪」。邪色價值明顯降低，尤其要注意細微之間的邪色差別。

「和」指綠色均勻而不花之意。如綠色呈絲條狀或有散點、散塊就是「花」，會不同程度地影響玉料或玉器的價值。

如何投資和田玉

收藏玉器首選新疆和田玉，其蘊藏量雖大，但從殷商時代至今已連續開採 3000 多年，產量越來越低，價格也就扶搖直上，尤其是上等白玉、碧玉，價格每年上漲幾倍。

和田玉裏的上品是羊脂白玉，一般的羊脂玉都因雕工精美，價值高達上千甚至上萬元。因此，剛入門者應該先避開收藏羊脂白玉，等到積累了一定知識和經驗後再介入。

如何收藏投資和田玉呢？要注意以下幾條。

1. 看其價位

玉分玉器和玉石兩種，而其中玉石又分為硬玉和軟玉兩種。軟玉中最好的是新疆和田玉，和田玉分為白、青、黃、墨四種，其中白玉質地最好，白玉中又以羊脂玉最為名貴。

新疆和田玉開採的歷史已很長，現在羊脂玉已很難一見了，更不要說購買了，其價位也不是一般人所能承受的。現在比較常見的是中等玉質的青玉和青白玉，價格也適中。

新疆和田玉分為山料、山流水、子玉三種，價位依次增高。小小的一枚山料生肖掛件也就是 80 元左右，山流水在 80～150 元，子玉在 150 元以上。和田玉手鐲最便宜的在 150～400 元，中檔的在 800～2000 元，2000 元以上就算是高檔玉鐲了，至於羊脂玉沒有上萬元就別想。

現在由於和田玉的資源不多了，加之和田玉本身的價值就高，所以好一點的和田玉手鐲價格都在千元以上，5000 千元以上的也有，但是如果誰說他賣的是羊脂玉手鐲，你一定要看仔細了，或者請專家做參謀，因為羊脂玉本身價值很高，而且產量很少，一定要注意鑑定。

2. 看紋路

玉不可能無暇，所以玉不一定就是十全十美的，有的玉含有少量雜質，真的玉紋路清晰，大部分紋路不是縱向的而是橫向的，具有一定的石紋可供辨認，而假的玉（如玉鐲）的縱路就如同畫上去的一樣，比較容易區別。

3. 看其亮度和光澤

真玉的亮度、光澤都不錯，和田玉的光澤是一種介於玻璃光澤、油脂光澤和蠟狀光澤之間的玉特有的光澤，看起來有一種天然的玉特有的靈性，當然水料的光澤比山料的光澤要好，假玉的亮度明顯不夠，看起來很暗，光澤也很差。

4. 要提防假冒

在新疆的和田地區產一種白玉，亮度和光澤都不錯，價位很低，但不是真正的和田白玉，有的賣主把這種玉假冒成和田白玉來賣，而且價位很高，所以，要買和田白玉的話一定要找行家指點。

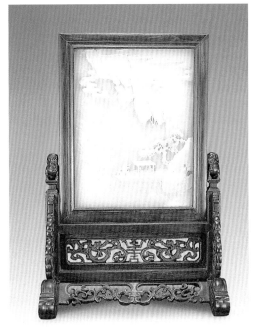

近代　青玉雕人物座屏

如今，千元也不一定能買到真正的和田玉，現在仿造的和田玉器的仿真度幾乎可以達到以假亂真的程度，普通所說的只要能劃動玻璃就是真玉，這個說法在仿造品面前不堪一擊，仿造的也可以劃動玻璃，這就要看紋理、光澤、純度、石紋了。

現在市場上有很多用別的玉來代替和田玉的，有一種白玉是崑崙山所產白玉，和和田玉

漢代　岫玉劍格

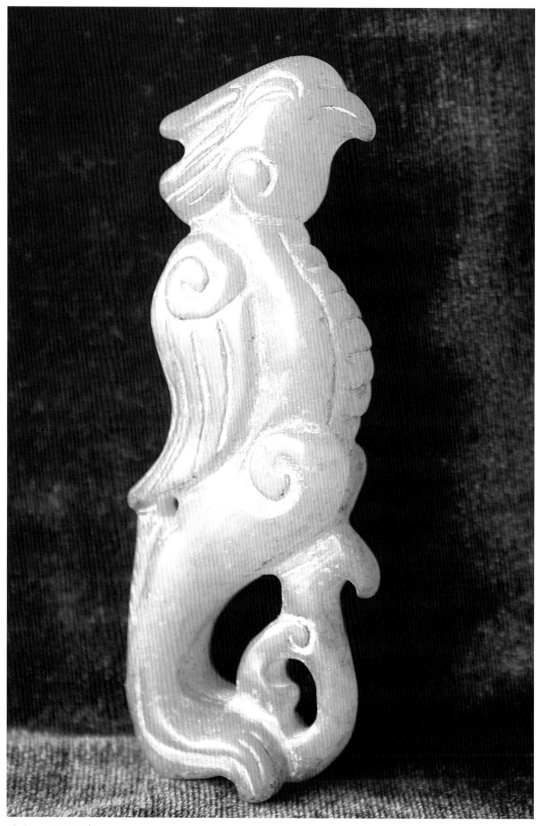

漢代　岫玉雲鳥

很像，不仔細分辨幾乎看不出來，所以，收藏投資和田玉時一定要認真鑑別。

岫岩玉目前處於低價

　　根據考古發現，從新石器時代到明清時期，在歷代出土的文物中，都有用岫岩玉雕琢而成的玉器，如新石器時期的「有孔玉斧」，清朝乾隆皇帝的刻有「古稀天子之寶」的玉璽等，都是用岫岩玉雕製而成的。

　　岫岩玉是中國乃至是世界被人類開發利用最早的一種玉石。如今，絕大多數的玉石收藏者都把目光集中在古代玉器的收藏上，如紅山玉、高古玉以及明清玉等，而對於現代玉的收藏卻相對較少有人問津。

　　隨著人們對現代藝術品的認識的不斷提高，收藏現代藝術品的人也逐漸多了起來。岫岩玉作為中國主要的玉器品種出口世界各地，被越來越多的人所認識和喜愛。那麼，投資岫玉作品，收藏投資岫玉要注意哪些問題呢？

清代　玉筆洗

　　第一先看玉料。質地均勻、顏色鮮豔的，透明度也適宜的玉料是好玉料，特級玉料。

　　第二看造型。造型要有一個美觀的形態，不能呆板了，要活潑。

　　第三看用料。在造型上要用料，五花料把它做成俏色，紅的做成花，綠的做成葉，就是俏色。

　　第四是看做工。要求精益求精，做什麼像什麼，細部刻畫要真實生動。這就是好作品。

　　岫岩玉目前處於低價，目前投資岫玉基本上沒有風險，它的升值空間較大。另外投資和收藏岫岩玉不僅要看玉料的好壞，還要考慮它的藝術性。這樣就不會貶值。

如何判斷玉器的投資價值

　　投資和賞玩美玉有講究，如何判斷玉器的收藏投資價值？很多古玉初學者在收藏投資中失誤，往往就是不知道判斷投資價值而上當。所以，正確判斷一件玉器的投資價值是投資成功的根本。

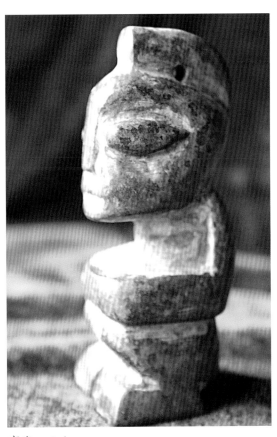

商代　玉人

清代　白玉倭角四足筆筒（深圳卓玉館供圖）

玉器的價值判斷是一項非常複雜的工作，首先必須學會辨別玉器的原材料品質，學會判斷玉器的設計用料和製造工藝；同時還須學習中國玉文化歷史和玉器的歷史價值、藝術價值。只有瞭解了玉器的各個方面，才不至於受騙買假。

審美觀的差異也會直接影響玉器的價值。不同時代、不同地區、不同民族對玉器審美是有差異的。相同一塊原料，相同的工藝，由於所製作的產品在題材上的差別也會對其價值產生影響。

初涉玉器收藏投資的人們，判斷投資價值不妨從以下幾個方面入手，仔細鑑別比較，方能收藏到物有所值的投資品種。

1. 從工藝判斷投資價值

決定一件玉器的投資價值的當然是玉質，但對於初學者，玉質是很難判斷的。而工藝卻是一個有一定鑑賞眼光的人很容易判斷的。所以，這裏化繁為簡，把對工藝的觀感作為判斷一件玉器的首要條件。

俗話說，玉不琢，不成器。玉材必須經過雕琢方能成為玉器，有精良的雕琢才會有玉之良器。如何看工藝？古玉造型應該古樸、雅致、氣勢雄偉，線條雄渾有力，穿孔巧妙得體，紋飾精細優美。

每個時代的玉器都有其特徵，只需對博物館和收藏家的藏品多看多比較，久而久之，就會逐步對各時代的玉器器形、工藝、風格爛熟於心，提高自己的審美情趣。只有眼高，才會手高。

工藝精湛的、審美價值高的玉器，其投資價值就高。做工粗劣、毫無美感可言的玉器，不宜投資。當然，遠古玉器另當別論。

2. 從質地判斷投資價值

質是指玉材的優劣，地是指玉料的種色。無論玉色如何，只要玉材溫潤、鮮澤、明淨、細膩、柔和、沉實，便是優良玉材，便有較高的收藏投資價值。

3. 從勻度判斷投資價值

上好美玉應呈半透明狀，內有薄霧絮狀物，玉質均勻，無明顯雜質。這類的玉石玉器最具收藏投資價值。

藕粉狀、煙霧狀質地次之；顆粒狀質地及伴有較多「玉花」的又次之；石性較重、透明度極差的為下品，沒有投資價值。

4. 從密度判斷投資價值

質地細膩的美玉密度較大，有明顯的沉手感，這類玉石最具投資價值。

手感略「飄」的玉石投資價值不高。

5. 從硬度判斷投資價值

上等和田玉的硬度稍低於紫砂壺，用玉邊角部在細砂紫砂壺上刻畫，以不留白痕或僅留極淡的細痕為佳。這類玉石值得投資。

不同件器有不同投資價值

「件」是指「件品」，是玉器的形狀種類。「器」是指「器用」。玉器依其收藏用途分為三類：

第一類是藏件，指考古研究及經濟價值極高的玉器，秘不示人者。這類玉器收藏投資價值最高。

第二類是掛件，具有佩帶賞玩用途的玉器，這類通常較小，收藏投資者眾多，因此較易交易。

第三類是擺件，可以擺設陳列的玉件，一般較大。這類通常比第一類價值低，比第二類價值高，但收藏投資價值不一定比前兩類高。

1. 根據題材判斷投資價值

不同題材有不同的收藏投資價值，比如，你想買一件專為佩帶用的玉器，最有投資價值的題材是生肖、動物、人物、花果等件品。

在這些題材中，又以生肖動物件投資價值最高，人物題材的玉器也有一些文化品位較高的文化藝術界人士喜歡，因此也有較高投資價值。而花果題材相對沒有前者受人喜愛，因此投資價值相對低一些。

2. 根據雕琢手法判斷投資價值

在雕琢手法上，圓雕投資價值最高，稱為渾圓件；片雕次之；單面雕最次。

但好的玉牌飾並不亞於圓雕。如果玉器製作的原意並非為佩帶，而是鑲嵌件或其他散件，如劍飾、帶鉤等代用件，那就不如專為佩掛而作的「正件」。

3. 根據沁蝕判斷投資價值

沁是指玉器入土，受地熱及礦物質的長期作用出現的顏色變化。蝕是指古玉器受侵蝕而表面形成的各種斑。

沁蝕的顏色種類很多，有甘黃、甘青、朱砂紅、雞骨白、黑漆古、銅綠土等。

蝕斑有魚子斑、牛毛斑、蛙皮斑、蟻窟、砂眼等。

由沁蝕判斷投資價值主要是看三點：

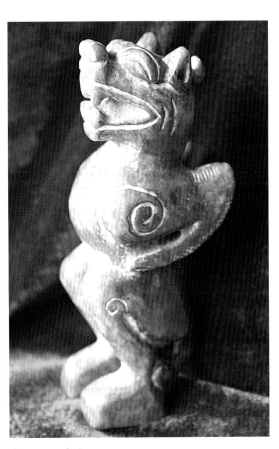

商代　人身虎面

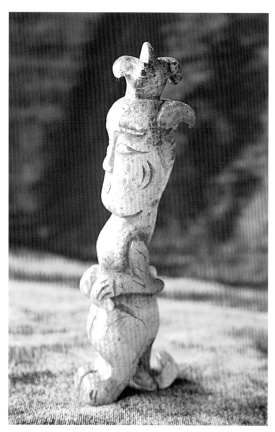

商代　玉立人

一是看沁蝕是否是作偽，作偽沁蝕的玉器毫無投資價值。

二是看沁蝕的顏色是否純正，有些沁蝕除了有歷史感，本身還是一幅美麗的畫，有審美價值，沁蝕漂亮的玉器有更高的投資價值。

三是看沁蝕是否過深過厚。適當的沁蝕可以接受，但過深過厚的沁蝕對玉材已經腐蝕，不但品相極差，而且圖案模糊，通常沒有投資價值。

4. 根據亮度判斷投資價值

有流動感水光的玉石玉器最富有收藏投資價值，油光次之，蠟光又次之，亞光的玉石不宜投資。

5. 根據是否完整來判斷投資價值

完整是指無缺，成套玉器無缺失，不殘，成器者不殘謂之整。

不完整的玉器稱為散件、殘件與改件。顯然，不完整的玉器投資價值很低，甚至沒有投資價值。

6. 根據色澤判斷投資價值

色澤是判斷投資價值的重要依據，所以本書中專門有玉色一章，對玉的色澤有詳細介紹。

羊脂白玉為純白色或白色，投資價值最高；微青微黃者次之，偏紅為下品。

青白玉、青玉色澤宜清宜淡，越清淡的投資價值越高。

而黃玉、碧玉、墨玉以色澤純正為佳，越純正的投資價值越高。

7. 根據年代判斷投資價值

對玩賞玉器來說，與考古研究不同，歷史年代似不甚重要，但對於投資者，年代也可作為判斷投資價值的依據。

通常，一塊玉材品質良好、雕工精美的玉器就是精品，而所處的年代又是戰國、漢、宋、清乾隆等玉器製作的巔峰期，那就更是精品中的上品了。

但就玉器而言，歷朝都有，並非越古越值錢。一件漢朝普通玉器的市場價往往不如清朝的一件玉器珍品。因為從觀賞角度看，值得玩賞的應是歷代工藝精品，而不是製作粗糙的大路貨。

投資玉器在哪裡買

玉器收藏的市場目前越來越大，通常玉器投資者可以在如下地方購買玉石玉器。

1. 是玉石產地

通常來說，玉石場地的價格比外地價格要低，因為減少中間商環節，也減少了運費，投

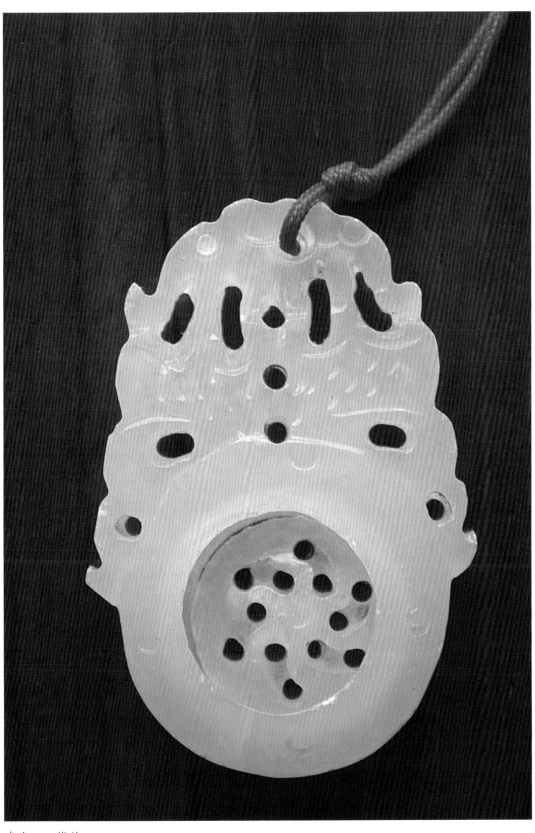

當代　玉掛件

資者批量購買，價格可以優惠。

2. 是大型玉石玉器市場

按照市場價值規律，市場越大，價格越低，因為收藏投資者會貨比三家，而玉石經營者又有激烈競爭，以低價戰略取勝，所以競相降價。

有時，大型玉石市場甚至比原產地價格還低。如福州市的壽山石市場上的壽山石價格，比壽山石產地的價格還低。

這是因為原產地的人不懂市場規律，看到如此多的人來買貨，以為珍貴，滋生了盲目的囤積居奇心理，一味報高價，而剛剛涉入此道的投資者並不懂價格，以為原產地的價格最低，大量購買，這樣更導致了原產地居民的抬價習性，故而價格居高不下。

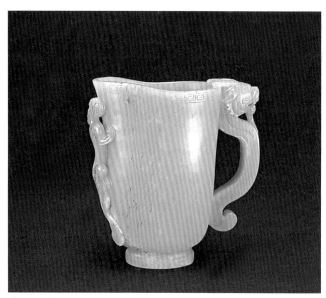

清代　青玉龍柄杯

3. 是玉器商城

由於玉器投資日旺，很多城市都已建有或將要建玉器商城。由於玉器市場是擺攤經營，經營成本低，故而價格較低，而玉器商城比玉器市場價格要高，但也不可一概而論，細細尋找，還是可以發現一些商鋪的玉器價格並不高於玉器市場。

況且，玉器商城的貨相對比玉器市場的要精緻高檔一些，這是由商城的規模決定的。

4. 是玉器店

街上的玉器店越來越多，有的是獨立商店，有的是在大型超市。這些店鋪的玉器檔次最高，但價格也最高昂，它主要適合送禮者光顧，可以收藏，但不適合投資，因為它的價格可能比玉器市場和產地的價格高 1～3 倍，如作為投資，購買時就已虧損。

但這裏有最高檔的難得一見的玉器精品，也許別的市場都見不到，作為一個有眼光有經驗的投資者，或許會購買這裏的最貴重的玉器，因為這裏最貴重的玉器的價格甚至比其他地方的還要低，這就要

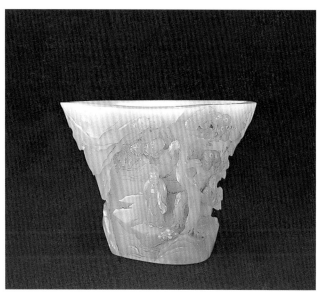

清代　白玉松樹老人杯

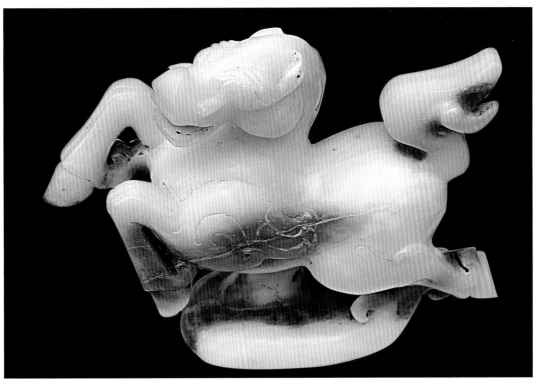

當代仿古　玉雕

有眼力和膽識了。

　　5. 是古玩店

　　90%的綜合性古玩店都有古玉器，這裏的玉器是收藏投資者值得關注的地方，看中的東西，可以協商價格，但要謹防贗品。

　　6. 是古董市場和收藏品市場

　　這裏假貨氾濫，但真貨的價格也是最低的，講價幅度大，可以從 3000 元講到 200 元，加上市場大了東西也多而雜，甚至賣家自己也不一定明白實際價格，因此，這裏是有經驗的收藏投資者最好的揀漏去處。

　　7. 是玉石藝術品拍賣會

　　傳統玉石藝術品拍賣是京城大型藝術品拍賣會的重要特色專場，京城著名的嘉德、翰海及華辰等大拍賣公司在春拍和秋拍中都設有玉器藝術品專場，每場分別有千餘件藏品參拍。全國各地省城和部分地方城市都有玉器拍賣會，投資者可到預展會上選擇和瞭解藏品的品質及行情，根據自己的經濟實力制定最高舉牌價格和叫價策略。

　　拍賣會上的玉器幾乎都是精品，只要價格適當，都值得收藏投資。同時，也不可迷信拍賣公司的鑑定和介紹，而要自己有主見。

　　8. 是文物商店

　　國營文物店的古玉器是最有保證的，幾乎都是真品，很多文物店還出具鑑定證書，因此可以放心購買，但這裏的價格要比收藏市場高許多，不適宜揀漏。不過，多多觀看，還是可以發現有些優質品種價格其實並不高，值得投資。畢竟，這裏的玉器都是精品。

但要注意的是，有些國營文物店已經承包給私人經營了，這就要多一個心眼：防偽。

9. 是到收藏家家裏

有些收藏家收藏多了，急需用錢，就會轉讓一些玉器，在收藏家家裏購買有時會有意外收穫。

特別是有些收藏家老了，急於為藏品找到新的歸屬，這也是投資者機會來臨的時候。通常整體全部購買，平均每件的價格會相當低。

有時是收藏家去世後，後人並沒有收藏愛好，有意轉讓，這也是投資良機。

10. 是大型玉石玉器交流會和交易會

現在全國各大城市都經常舉辦全國性的收藏品交流會，其中玉器交流是重要內容，如深圳已經舉辦了五屆全國性乃至全球性的古玩玉器交流會，吸引了中外大量收藏投資者，同時為收藏投資者提供了投資機會。在這樣的交流交易會上可以看到更多平時不一定看得到的東西，因為規模大，玉商競爭激烈，價格也能商談，是玉石玉器收藏投資者介入的良好時機。

清代　青玉張果老人物擺件

清代　青玉猴

第十五章
玉器投資風險防範

玉顏不及寒鴉色，
猶帶昭陽日影來。

　　　　——唐‧王昌齡《長信秋詞》

紅山文化時期　玉鼠一對

　　古玉贗品可謂是自古有之，各種類型、各個年代的古玉贗品，除了極少數用心仿造的外，大多數粗製濫造、不堪入目，作偽者求利心切，利用現代機械手段大規模地瘋狂生產。

　　假玉器大都採用價格低廉的岫岩玉、獨山玉、藍田玉或其他低質雜玉，這些玉硬度大都

清代　青玉雙鴨

低於 5.5，更有甚者，以似玉之石冒充真玉，造偽者把似玉類的石頭做成各種器物，以冒充玉器。玉質鑑別不精者，極易為其所騙。套用股市的警言就是「玉市有風險，入市須謹慎」。

玉器投資的最大風險是贗品

中國人對收藏玉石的偏愛，數千年綿延不斷。從古到今的藝術品交易中，古玉的成交相當活躍。改革開放以來，人民生活水準和文化素質的提高，使得涉足玉收藏的人與日俱增。與此同時，人們的理財觀念也悄然變化，逐漸放棄了「黃金保值」的單一信條，越來越認識到玉石玉器具有保值、升值的作用。

然而，古玉有著它的特殊性，也就是不可再生性、不可替代性。經過數千年流傳下來的古玉十分有限。中國歷來是一個崇尚古文化的國度，也有收藏古玉的傳統，許多傳世古玉早就被各級文物部門鎖入「深宮」，偶有漏網之魚，也早被成千上萬古玉淘寶者們納入囊中。古玉貨源緊缺的結果是，贗品氾濫。

玉器的價值一定程度上由喜愛者的多寡決定，雖然市場有眾多玉器，而藏家們對古玉趨之若鶩，青睞有加，導致古玉價格節節攀升。在利益的驅使下，有些人便大肆偽造古玉售賣。事實上，全國各地大大小小成百上千的所謂古玉市場中，贗品占了絕大部分。

常言道「黃金有價玉無價」。由於上品的和田玉日趨稀少，每千克可達數萬至十幾萬元，而一般的青海白玉、俄羅斯白玉等 1 千克才數千元，所以有人以此來冒充和田玉。這些

玉與和田玉的礦物質基本一致，但表面色澤較灰暗、不柔和，時間長了會更加黯淡。

玉器投資最大的風險就是贗品。贗品與真品之間的巨額成本差價是古玉造假的源動力。

中國有上千年偽造古玉的歷史，其作偽手法甚多。據明清一些專著介紹，至少有幾十種。現在市場上真品日漸稀少，而賣主抓住買者的「撿漏」心理，屢屢得逞。「撿漏」是古玉市場發育初期不成熟的交易表現，是資訊和鑑賞知識極不對稱形成的偶然。

試想一下，已經發展多年日趨成熟的玉石市場，那些標價 1000～3000 元的古玉，還能是真品嗎？傳世古玉中真偽摻雜，有真正的古玉，也有古時候製造的仿古玉、偽古玉，其數量極其龐大，再加上現代可以利用最新技術和手段，利用大量的古玉資料，刻意仿造出「逼真的古玉」。

面臨這樣複雜的局面，古玉愛好者難免不走眼。特別是有些贗品按實物做樣，聘請高級玉器師傅專門仿製，其亂真程度連國內外許多著名的大拍賣行都能騙過，所以，剛進入玉石收藏行列的投資者，買玉時要把更多的心思放在玉器的辨偽上。

古玉仿造技術可以假亂真

據有關專家介紹，市面上的贗品古玉主要是仿紅山文化玉、漢代出土玉、良渚文化玉，大部分來自浙江湖州、安徽蚌埠、江蘇揚州和徐州以及河南南陽等地。

目前仿造較多的是紅山文化玉豬龍，一般採用薰、烤、燒、煮、炸、蝕、沁色、酸蝕等工藝做舊。由於玉器石料本身就是「老」的，因此僅憑其雕工、皮殼和包漿來辨別真假確實困難。

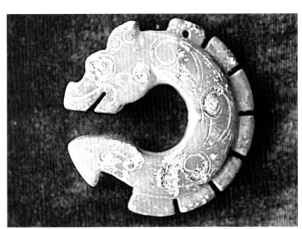

此玉龍玦　疑為贗品

古玉市場向來也是打真不打假，國家沒有明文規定允許在市場上交易古玉，收藏者購買古玉時，商家一般不會出具鑑定證書，售貨憑證也不會注明商品特徵，只是口頭說明是某朝某代的古玉。交易成交之後，收藏者即便發現是贗品古玉，貨款也很難追回。

目前古玉的仿造技術已達到以假亂真的地步。據說，四川成都某大學的一位考古學博士，曾花 40 餘萬元在一家與其有較好私人關係的古董店買到 75 件古玉，有商、周、漢代的玉璋、玉刀、玉龍紋器、玉劍飾、玉冠等。後經

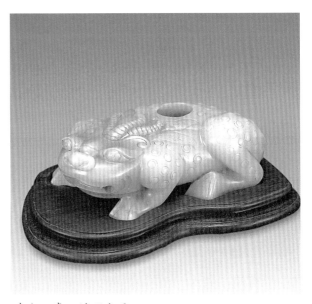

清代　青玉蟾形水盂

文物部門鑑定全部是贋品。

傳世古玉的鑑別十分複雜，不少國外的大博物館，請了中國的專家，在他們的藏品中剔除偽古玉。博物館尚且如此，業餘愛好者想一步到位、百無一失，恐怕不太容易。

目前，市場上用廉價的俄羅斯玉冒充極品和田玉的現象比較普遍，因為二者在外觀上非常接近。而一件玉器的真偽，價格可能會有天壤之別。即便是同一種玉石，一些不易察覺的細小瑕疵也能導致其價格大相徑庭。這就對玉器的收藏者的鑑別能力提出了相當高的要求。

由於玉器屬於古董一類的藝術品，其價值和價格很難確切地由鑑定得出，受個人喜好程度和市場環境的影響較大，投資者應避免盲目跟風，警惕炒作。有時玉價可能會出現異動，或許正是某些人惡意炒作的結果。所以雖然玉器投資前景樂觀，但投資者仍要保持冷靜，謹慎行事。

仿古玉器的類別

由於古玉器有很高的文物價值和經濟價值，而且又很稀少。於是，玉工們競相製造仿古玉器，以取得厚利。

製造仿古玉器的方式大致有三種：

一種是完全仿製。以古玉器作標本，如從上古商周到秦漢唐宋都造，不但使其器形、大小、花紋一樣，而且還做人工的傷殘，染色作沁，做到與古玉器一樣，使人難於辨別。

一種是器形仿古。是依託某些古玉器的形狀，重新創作。如鼎、彝；壺；爐等，自器形、裝飾物（耳、蓋邊等）、花紋均重新設計，製成一種仿古而又創新的玉器。有時在邊角、背面也作一些人工傷殘，但一望而知是為仿古而作的人為傷殘。

還有一種是用劣質、邊皮、雜色（如蒼、蔥、黃、色）等玉材製造仿古玉器。一些質地較劣的玉材含有雜質，或玉材的邊緣部分（俗稱「玉根」，是一種劣質玉），或製器時有意留下一些玉的舊邊皮，或用一些蒼、蔥、黃色玉製成仿古玉器，使這些玉器質地古樸，色澤古雅，好像是千年之物。

對這些仿古玉器如何鑑別其真偽呢？

上述三種類型，第二種最容易識別，一望而知是仿品。至於第一、三兩種，我們只要從玉器製作工藝入手，鑑別也不難，因為自上古至漢唐，各時代琢玉工藝的技術水準不一樣，加工的工具也不同，而仿古玉器是用後代的加工方法和工具或機器製成的。我們只要仔細觀察其加工工藝，就能識別真偽。

其次，以上述第一種仿古作品而論，它仿造所依據的古玉器，本身也可能是仿製品，那麼這種輾轉相仿的作品，就可能出現更多的漏洞，鑑別其真偽也是不難的。

古玉作偽伎倆揭秘

一些黑心古董商為了提高玉器的價格，往往採取各種手段將玉器做舊，誘使一些初入門的收藏投資者上當受騙。

古玉器入土時間長，常受到土壓、崩塌的破壞，發掘時又會受到損傷，長期的流傳過程中也會受到意外傷害，所以，一般說，古玉器多帶傷痕。

要製造偽古玉，首先要將玉器作人工傷殘，使之古意盎然。據《古玩指南》《玉紀》《玉器史話》等書的記述，綜合古今玉器作偽種種伎倆，現將一些常見的作偽方法揭示出

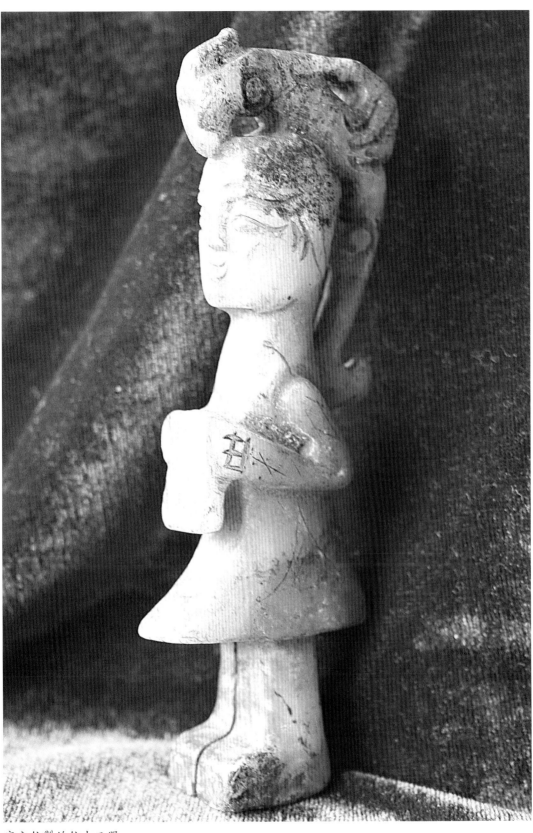

完全仿製的仿古玉器

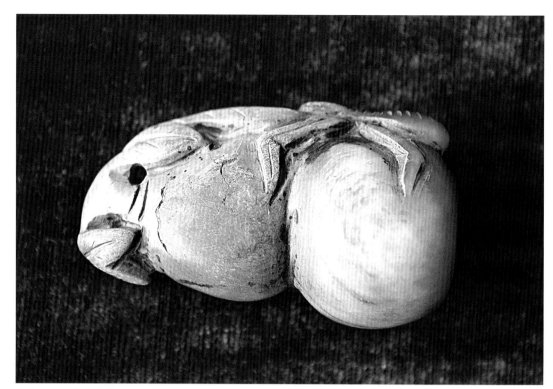

新提油法製造出來的贋品

來，以防藏友被騙上當。

1. 敲打

把仿古玉的邊緣、凸出部分敲打，使有傷痕、裂縫，或乾脆將玉器的耳、腳打斷，然後再行連接。或用火燒加熱，突然冷卻，使之裂痕累累。

2. 砣碾

用細小的砣碾或鋼鑽，在玉器表面碾出大小不等的坑坑窪窪或痕道，粗看像是遍體鱗傷，只要用放大鏡細察，就可以發現碾點的痕跡。

3. 砂磋

新玉器拋光後，再用砂磋磨，使之失去新器的光澤，或部分拋光，部分留粗面，像是流傳已久的舊玉器。古玉器不僅是傷痕累累，而且入土久遠會引起玉質變化，造成古玉的「浸」「古」，更顯得色澤古雅斑斕可愛。

所以，仿古玉者還得將新造的玉器進行染色或人工作「浸」，因為「浸」「沁」「古」是古玉標誌之一，有了古雅的色澤、斑紋，才能冒充古玉。

4. 灰提法

用栗炭灰加銀硝煮玉，玉器表面便生白霧，或一些微小孔竅，猶如剛出土的千年古玉。

5. 老提油

據說此法甚古。北宋年間，有人用甘肅深山中所產的一種虹光草，將它搗成汁液，拌入少許硇砂攪勻，醮於新琢成的玉器紋理之間，用新鮮竹枝燃火燒烤，使紅色入於玉器肌裏，紅似雞血。甚至鑑定名家也往往不察，用重金購買。

6. 新提油

這個方法適用於含石品質較差的夾石玉，選紅木屑或烏木屑入水，再將夾石玉放入浸泡，用火烘，汁液即可滲入玉器紋理中，含石處呈現古雅的紅色或黑色。

7. 提油

用硇砂提出之法上色，稱為提油。提油諸法之中，以硇砂提為上，其色滲透玉理，與其色極為相似。但是在天晴時色澤較鮮，不晴朗時顏色反而渾濁，真色則不然。

8. 偽石灰古

古玉中有一種俗稱雞骨白的玉器，這是由於子玉受地火所致。凡玉經火其色即變白，形同石灰，故俗稱石灰浸。這種方法製成的玉，雖說顏色相似，但有火燒裂紋，而真的古玉是沒有裂紋的。

9. 羊玉

將活牛或活羊的腿部割開，把色澤好的美玉琢製成古器，植入活羊腿中，用線縫合。經過數年之後，血液浸入玉中，會在玉上呈現血紋理，如同傳世古玉，冒充古玉中的紅絲沁。但仔細觀察將會發現，這種玉沒有古玉溫靜，顯得枯澀。

10. 狗玉

將狗殺死，剖開腹部，趁狗血尚熱未凝固時，把玉器放入狗腹中並縫合，埋入地下，過數年後取出，玉上出現有土花血斑，形同古玉。但是破綻也很明顯，與真古玉相比，帶有新玉的顏色與雕琢的痕跡。

11. 梅玉

以質地鬆軟、品質較差的玉，如石性較重的玉或玉皮，製成器物，用濃度高的烏梅水

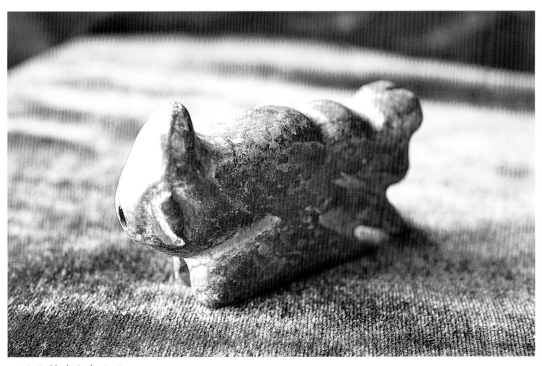

叩鏽法製造出來的贗品

煮，重複數次，鬆軟處會被烏梅水淘空，呈出現出像水沖後的痕跡或水浸痕。然後用提油法上色，冒充「水坑古」。人們稱這種作偽產品叫梅玉。鑑別方法就是看它不如真古玉自然。

12. 風玉

選用石性較重的玉質，用濃灰水和烏梅水煮玉後，趁熱取出，放在風雪之中約一個晝夜，形成凍裂的玉紋。玉質堅硬者，裂紋細若毫髮，最後用提油法上色，冒充古玉牛毛紋，有曲折，粗細不勻。

13. 叩鏽

此法產生於清乾隆時，具體做法是將玉器用鐵屑與熱醋拌和浸泡，再埋到潮濕的地下十幾日，取出埋到大路下數月。

玉器由於鐵屑的腐蝕而形成深紅色的橘皮紋，並帶有不易消除的土灰斑。

這種假古玉的紅色較浮，時間稍長土灰斑和紅色均會消退。

14. 煮玉法

將劣質玉石和似玉的石頭上色，用虹光草汁、醬油、黑醋等燒煮，玉能變為紅、醬、黑色。

15. 雪白罐子玉

傳世白玉器製作成本高，不易偽作獲利，所以仿造少。有一種用一種藥料放在罐子內燒造假玉的方法。造出的假玉色雪白，行話稱之為雪白罐子玉，與真玉非常相似。

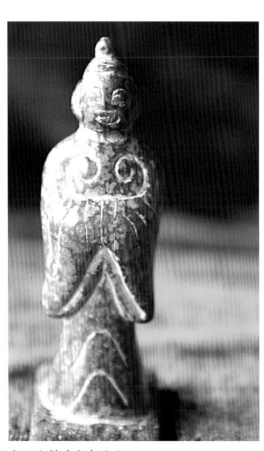

煮玉法製造出來的贋品

16. 煨頭

將玉器用火燒烤，使玉色變為灰白，極似古玉中的「雞骨白」。古玩家又稱之為「偽古灰古」。凡是煨頭，其上必有火燒後形成的細裂紋，真雞骨白則無。

17. 死玉

玉埋入土中，如與金相近，時間長了會受其克制、黑滯乾枯，易被人誤認為是水銀沁。

18. 造黃土鏽法

把玉器塗上膠水，埋入黃土泥中，產生的黃土鏽會隨著時間的延長而越來越像古玉的黃土鏽。

19. 造血沁法

用豬血和黃土混合成泥，放入大缸內，將玉器埋入其中，時間較長後，玉器上會有黃土鏽血沁等痕跡。

20. 造黑斑法

有兩種辦法可造出黑斑。一是用水煮熱架在鐵箅之上，隨燒隨抹蠟油，不久就會出現黑斑；另一種做法是將玉料按古式做成，

然後用舊棉花泡濕，再包好以柴火微微燒烤，待棉花乾後再用水，當黑色入骨不浮在上面，又不發白，黑斑就做成了。

21. 使舊似新、混新爲舊之法

玉有看起來像新玉、實際上是舊玉者，因爲作僞者無法使新玉變似舊玉，所以將舊玉燙上蠟，使與新玉無別，以便混新爲舊。

以上種種方法，僅僅是從一些古玉鑑賞書籍中收集起來的。玉器的造假方法是秘而不宣的，以上各種方法是否能造出亂真古玉，還有待進一步驗證。

綜上所述，這些人工作殘、染色、作浸的手段雖很巧妙，難於分辨，我們只要把玉器的加工技術、器形、花紋等根本因素作爲鑑定的依據，即使作假的手法再高，也會露出作僞的原形。

謹防玻璃仿玉器

謹防玻璃仿玉器

目前市場上出現一些玻璃仿製品，對此的辨識，可以從以下幾處觀察：

1. 找範線

市場上玻璃仿製品的辨識，是贗品中最普遍、最簡單的一種。常見的是一批被稱爲翡翠的、光溜溜、討人歡喜的小圓環、小雞心、玉牌片。這種玻璃製品因爲是澆模而成，合範時高溫的玻璃液在器物的邊沿多少會冒溢出一點，冷卻後成爲隱隱凸起的範線。用手摸、肉眼看都會有所發現。

2. 尋找高浮雕和圓雕

由於玻璃質地十分脆硬，結構排列疏鬆，缺乏玉的緻密性和堅韌性，經不起強烈的高速旋刻，因此，在玻璃上一般加工不出高浮雕和圓雕。

3. 找氣泡

如果手上有放大鏡，迎光觀察，其中定有大大小小的氣泡，鑑其真僞，哪怕只能見到一個，就是玻璃。

4. 看顏色

玻璃加入氧化鉻，色近紅寶石；加入氧化鈷，色近藍寶石；加入氧化鉻和氧化銅，色近祖母綠，等等。但它的色調總顯得單薄，缺乏天然玉色之油潤、渾厚的感覺。

5. 查石紋

比較難識的品種以高分子材料製作的假玉爲主，其顏色可以任意調配，放大鏡也難找氣泡。據說紅外光譜儀上能立顯原形，但目驗除了一般不實用的破壞性檢驗、敲碎找石質斷面、火燒看其反應等辦法外，關鍵要看器表有無天然石紋。人爲加工的畢竟不自然，高倍放大鏡下更會暴露無遺。

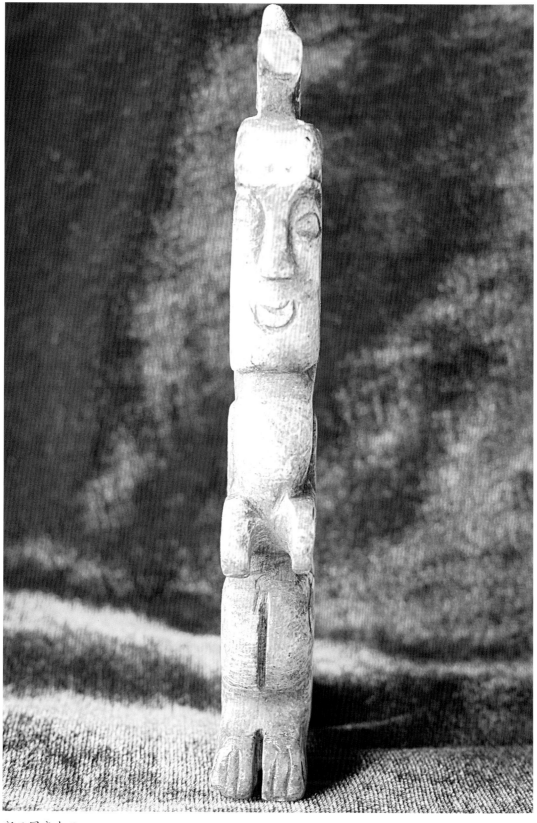

新玉冒充古玉

然後用舊棉花泡濕，再包好以柴火微微燒烤，待棉花乾後再用水，當黑色入骨不浮在上面，又不發白，黑斑就做成了。

21. 使舊似新、混新為舊之法

玉有看起來像新玉、實際上是舊玉者，因為作偽者無法使新玉變似舊玉，所以將舊玉燙上蠟，使與新玉無別，以便混新為舊。

以上種種方法，僅僅是從一些古玉鑑賞書籍中收集起來的。玉器的造假方法是秘而不宣的，以上各種方法是否能造出亂真古玉，還有待進一步驗證。

綜上所述，這些人工作殘、染色、作浸的手段雖很巧妙，難於分辨，我們只要把玉器的加工技術、器形、花紋等根本因素作為鑑定的依據，即使作假的手法再高，也會露出作偽的原形。

謹防玻璃仿玉器

謹防玻璃仿玉器

目前市場上出現一些玻璃仿製品，對此的辨識，可以從以下幾處觀察：

1. 找範線

市場上玻璃仿製品的辨識，是贋品中最普遍、最簡單的一種。常見的是一批被稱為翡翠的、光溜溜、討人歡喜的小圓環、小雞心、玉牌片。這種玻璃製品因為是澆模而成，合範時高溫的玻璃液在器物的邊沿多少會冒溢出一點，冷卻後成為隱隱凸起的範線。用手摸、肉眼看都會有所發現。

2. 尋找高浮雕和圓雕

由於玻璃質地十分脆硬，結構排列疏鬆，缺乏玉的緻密性和堅韌性，經不起強烈的高速旋刻，因此，在玻璃上一般加工不出高浮雕和圓雕。

3. 找氣泡

如果手上有放大鏡，迎光觀察，其中定有大大小小的氣泡，鑑其真偽，哪怕只能見到一個，就是玻璃。

4. 看顏色

玻璃加入氧化鉻，色近紅寶石；加入氧化鈷，色近藍寶石；加入氧化鉻和氧化銅，色近祖母綠，等等。但它的色調總顯得單薄，缺乏天然玉色之油潤、渾厚的感覺。

5. 查石紋

比較難識的品種以高分子材料製作的假玉為主，其顏色可以任意調配，放大鏡也難找氣泡。據說紅外光譜儀上能立顯原形，但目驗除了一般不實用的破壞性檢驗、敲碎找石質斷面、火燒看其反應等辦法外，關鍵要看器表有無天然石紋。人為加工的畢竟不自然，高倍放大鏡下更會暴露無遺。

如果是真翡翠，如此勻、陽、濃、正的純淨玉色，這兩只「翡翠」戒指在拍賣會上可拍出數十萬的成交價。可惜，它們不是真的

如何規避硬玉投資風險

目前，軟玉特別是和田玉已成為眾多古董愛好者和玉器收藏家的珍品，價格昂貴。而硬玉則是市面上所見的玉器首飾，普通硬玉的價格比軟玉要相對便宜，但高檔硬玉價值不菲。

對硬玉的投資價值如何辨別，如何規避硬玉投資風險？簡單的方法是：

1. 是看顏色

顏色是評估硬玉品質的最重要的因素。沒有顏色的硬玉，只是石頭而已，顏色達到勻、陽、濃、正的硬玉為上品，這類才有投資價值。

2. 是看質地

硬玉是矽酸鹽在高溫和高壓下形成的多晶體礦物，其組成晶體的大小，會直接影響到經過琢磨後的光滑程度、透明度和色調。

因此，多晶體結構越細密，硬玉的質地就越好，投資風險也就越低。

3. 是看透明度

透明度是與質地相輔相成的物理現象。質地越純淨細嫩，透明度就越高。

硬玉的通透程度如果同玻璃一樣，其內晶體的細密程度就可以使光線直透而不受阻擋。但要防止通透程度猶如玻璃一樣的硬玉，這類是贗品的可能性極大。

4. 是看後天加工

硬玉被開採出來時只是和礦石一樣，必須由經驗豐富的專業工匠將石中的有色部分小心地切割出不同的飾物形狀，然後加工打磨和雕琢，經拋光上蠟，才能到市場上出售。

加工完全未經任何漂白褪色或染色處理的為「A」級，價值最高；被漂白褪色的為

「B」級，價值次之，被染色的「C」級價值較低。

優良的後天加工，可錦上添花，使硬玉價值倍增。對於被染色的「C」級要避免當成A級投資。

5. 看裂紋

硬玉上的裂紋可能在開採或在加工期間造成。

有了裂紋後，無論其顏色、質地和透明度如何好，都會影響到價值。

有時裂紋在其表面並不明顯，但在陽光下仔細觀察就可以看到。

尤其是被漂白褪色或被染色的硬玉，往往會有裂紋出現。投資者應仔細觀察，否則投資了有裂紋的硬玉，會有很大風險。

6. 看人造痕跡

在辨別硬玉品質的同時，還要防止人造仿玉的以假亂真。

人造仿玉是用玻璃、塑膠等材料染色後製成的。

玻璃人造仿玉大多內含氣泡，色調鮮豔程度高，綠色帶有很強的亮光，顏色與真玉有別。

塑膠人造仿玉比真玉輕，透明度極差，色調暗淡，與真玉相差甚遠。

掌握了上述簡要辨別方法後，基本上就可以掂得出硬玉的等級和真偽了。

學習防範投資風險

鑑別古代玉器，首先應從兩個方面辨別，一是對材料質地的鑑別，二是對製造年代的鑑別。為了進行真偽鑑別，我們要瞭解古玉器作偽的方法。

出土的玉器仿造法簡易，所以偽器最多。現在古玩市場上，偽器氾濫。凡器物完整、黃

對材料質地的鑑別

土斑斑，就有可能是偽製的。出土的玉通常有土咬和鏽斑等痕跡，作偽者造出這些痕跡來欺騙人。

市場中出售古玉的商鋪和攤位較多，價格也不是難以接受，但對於藏家來說，古玉的真偽才是至關重要的問題。目前對於收藏投資者在玉器的識偽中沒有絕對準確的儀器進行有效的測試，但是，利用我們掌握的科技文化知識，利用客觀科學的理論分析，也可以練出一種能力，對玉器的真與偽進行有效的識別。

對於玉器收藏投資的初學者，可以先學習一些辨識古玉真偽的知識，以防範玉器投資風險。

1. 提高古玉器的理性認識

熟讀有關古玉專著，瞭解玉器各發展階段的器型特徵、刀工刀法和紋飾特徵。

中國玉器文化源遠流長，要找到一塊好玉則需要對它的歷史有所瞭解。大約 12000 年以前，中國遼南原始居民就開始用蛇紋石打製砍砸器，7000 多年前出現了磨製較精的彩石石鑿，距今 6000～4000 年的新疆羅布淖爾先民已經採用和田玉製無孔石斧。在此後的 4000 年裏，我們祖先的治玉活動從未間斷過。

玉器投資者要多讀些相關書籍，瞭解玉文化，提高自身文化修養和藝術底蘊，這是玉器鑑別的基本功。

2. 以實物為師

掌握一定的理論知識只是為鑑定打下了基礎，還要不斷地接觸實物，不僅要看真品建立正確的時代標準，也要多看新仿品，這樣才能瞭解作偽方法的不斷變化。如果某一器形，你不知道真的是什麼樣子，你又如何能鑑定真偽呢？有些接觸的真品多，假的不瞭解，則難免如墜雲裏霧中，覺得似是而非。只有不斷積累，不輕信別人的理論，逐步查驗論證，鑑定的結論才會正確。

看實物可以從三處看：博物館、收藏市場、玉石收藏者。

如何辨別假玉石

目前市場上的假玉主要有三種：一種為罐子玉，一種是人工合成玉，另一種則是石頭。

1. 石頭冒充玉石

歷代被廣泛使用的玉石材料主要有白玉、青玉、黃玉、碧玉、岫岩玉等，而目前贋品有相當一部分使用新開發的石料、礦料，或用黃岫岩假冒黃玉。在實踐中必須掌握和分清真偽玉器材料間的差別，分清同一種材料的新舊差別。

因為假玉不容易偽造，於是造偽的人把似玉類的石頭做成各種器物，以冒充玉器。其中以江蘇、山東產的石頭為最多，如江蘇句容縣茆山產的石頭，色白而有光澤，與真玉相似，質地堅，硬度大。山東萊州產的石頭有白色、碧色兩種，很是光潤似玉。

石頭冒充的假玉，乍一看和玉無異，仔細把玩卻沒有玉的溫潤感；而且石頭的顏色過於鮮明，不透明，硬度也比玉要低得多。因此，一個很好的方法是摩擦，真玉無論怎樣摩擦都不會有變化，而且會有越磨越溫潤的感覺，但石頭一經摩擦，立即會出現條紋。

2. 人工合成玉

近幾年從境外傳入了一些人工合成物冒充玉石。據說是玉粉模壓而成，所見有玉鐲、玉

人工合成玉　　　　　　　　　　　　人工合成玉

罐子玉

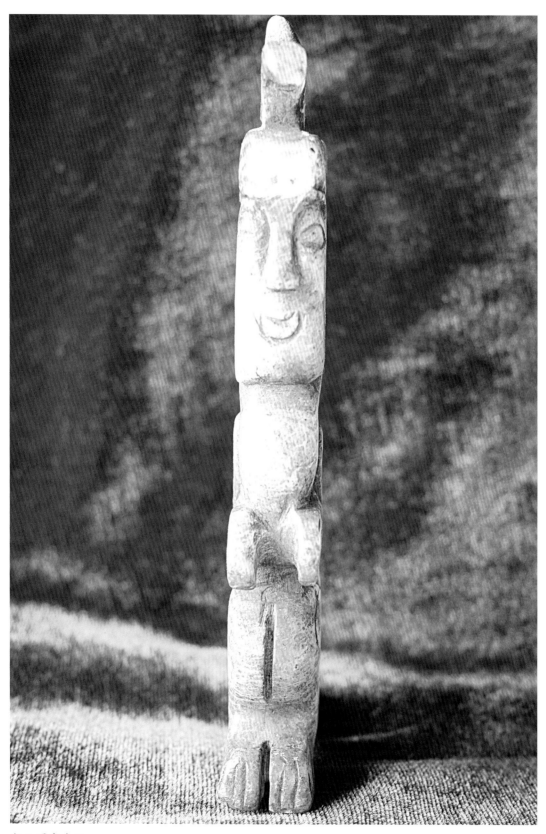

新玉冒充古玉

佛像、玉動物等小件。以佩飾為主，觸手不是很涼，局部有顏色深淺的變化，有的從青白到白，也有一些旋動的痕跡，看不出什麼刀工。

還有把破碎的殘片、品質低劣的玉器，改做或補整，做成完整的玉器出售。比如佛像的手殘缺，就用相同玉補缺部分，再用白礬接起來。因此收藏者應該仔細觀察。

3. 罐子玉

罐子玉雖然和玉極為相似，但仔細觀察，其表面都有氣眼。較之真玉，假玉表面上微有蠅腳，沒有真玉的通潤感，最重要的是這種假玉特別脆。

目前贗品所使用的是一些品質極差、價格極低的玉石雜色料或石性嚴重的次料進行偽造，成形以後再進行人為強化腐蝕，造成玉器表面形成極厚的氧化腐蝕皮層。這種皮層容易脫落而且脫落後根本沒有潔淨透潤的質地。這種花地雜色料是歷代古玉不使用的，只是現代騙人用的一種劣質玉石料。

4. 新玉冒充古玉

如有一些採自天目山脈等地的玉石，被用來仿製良渚玉器。器表少有自然的細紋和上沁，少有真品上的那種切割痕跡，光澤也較強。

鑑別要點

對於以上三種玉石作偽的方法，首先要認識各種玉器材料的基本結構特徵，並且要知道硬度、密度的不均勻性及玉石材料的可滲透性。當掌握了玉石材料的基本特性以後，就能夠分析古玉在特定環境和條件下，埋藏的時間長短，對玉器本身應該造成的影響，有哪些氧化腐蝕特徵，並掌握其演化過程的各種特徵規律。

贗品不是根據材料的特性，也不根據真品的各種特徵，只是根據真品的表面效果進行模仿，違反了自然氧化和演變的規律，與真品有本質上的差別。

要掌握真品玉器材料方面的老化特徵。不能把區別玉器材料作為辨別玉器真偽的決定依據，因為從古至今所使用的都是千百萬年形成的同一種材料，在辨偽中只能把識別材料作為單項辨偽的依據，如果材料上無法有效地確認差別，應該從其他方面繼續搜尋真偽的差異。

1. 從外觀辨別古玉真偽

很多人看到在市場上有10元、20元一塊的玉，也有價值數千上萬的，對此怎樣分辨？他們感到很疑惑。

對於初學者，首先只能從外觀辨別古玉真偽。通常來說，上等玉滋潤、透明，有油脂感，好的玉外觀質地細密、透明，捏在手中有溫潤的感覺。而且因為玉的硬度比鋼還高，可以在玉不顯眼的地方用刀刻，刻得動的肯定是假玉，刻不動的才是真玉。

辨外觀

從沁色和包漿辨別——假

　　外觀和硬度也可從新舊上判斷，是老玉還是新玉也是收藏投資者困惑的問題。老玉和新玉可從兩個方面來鑑別，老玉的表面有一層氧化的玉皮，俗稱「包漿」，似秋梨的皮，與玉的天然色有明顯的區別，而新玉是沒有的。

　　再可從雕刻的題材來看，古代玉是等級、權力的象徵，以神話的花鳥、人物為多，如龍、鳳等。而新的一般是吉祥題材為多。

　　看外觀還要形成器形的概念。玉帶鉤始於唐而終於明，此外就可以說沒有了，除非再有新的考古證據。玉帶鉤是多見的玉器品種，戰國玉帶鉤和漢代玉帶鉤在器形上有區別，不僅鉤身，鈕也不一樣，漢代鈕已變小。

　　看外觀要善於從紋飾上辨別。紋飾是極富時代特徵的，宋代開始是世俗化題材的繁榮期，紋飾有了很大的改變。至清代，民間玉器則多為寓意喜慶吉祥的圖案。

　　從外觀觀察真假還可以借助放大鏡或顯微鏡，可看到玉的內部呈纖維交織結構，粒度細；而人造玻璃無結構，可以看出氣泡。

　2. 從沁色和包漿辨別真偽

　　歷代古玉普遍存在著巧色及帶色料玉器的現象，但這種材料在原有的基礎上又經歷長期地下環境的浸蝕，造成局部色料部位被首先氧化腐蝕，必須掌握這方面的特徵規律。

　　玉器被氧化浸蝕部位大部分是由於某部位的硬度、密度及耐腐蝕性差造成的，特別是由於內部應力造成的玉器裂紋，這種狀態會被首先滲透或浸蝕，它與贋品人為製造的假效果有結構上的差別。

　　現代贋品利用色料、邊角髒料假冒玉器的氧化，特別是利用材料本身的氧化石皮假冒，這種造偽已成為當前最重要的模仿手段。實際上這類被假冒的部位其硬度、密度結構和色

差，與真品存在本質上的差別，必須識別哪些是色料雜料和天然氧化皮仿造的贗品，哪些是真正腐蝕受沁。

3. 從包漿判斷

古玉器因年代久遠皆有包漿，側對光亮時見到一股閃爍光，即寶石光。作偽古玉有仿包漿的，但色呆光木，沒有靈氣，故而稱之為「賊光」「僵色」。老玉新工的玉器常因刀路上無包漿而露出破綻。

4. 從沁色辨別

沁是玉埋於土中，受自然環境侵蝕的結果。清代學者把沁色分成多種，如水沁、土沁、水銀沁、血沁等。

入土古玉器年久者皆會受土壤的影響而發生色沁。受沁之玉給人一種神秘而含蓄的美，其玉表還會有土蝕土鏽，玉體內有水溶、水格路。色沁土斑分佈自然，或斑狀或塊狀。

而作偽古玉的沁色分佈或點狀或線狀，濃淡十分呆板，色澤成「死色」。大多數贗品硬度偏低。

5. 從玉皮上辨別

元代時琢玉喜留黃和黃褐色的皮。清乾隆時製作了大批的火燒玉，都是為了追求一種古舊感，一種特別的效果。至於民國時期所製作的仿古玉則是各種方法都已用盡，只是還不能

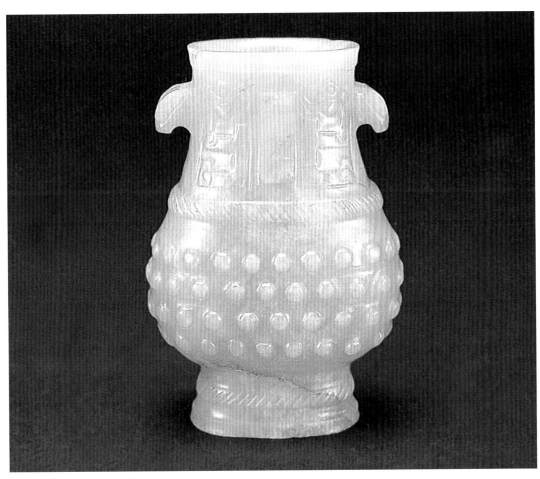

明代　青白玉獸耳小尊

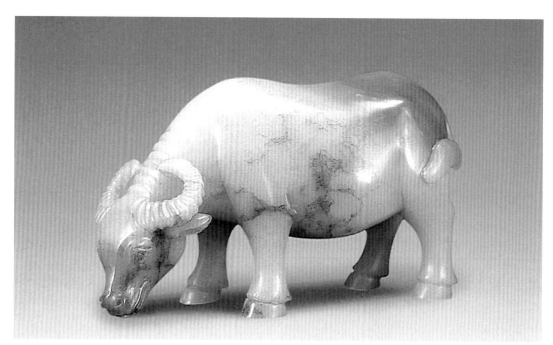

清代　青白玉牛

完全把它們辨認出來。

真正的古玉無論受到哪些氧化腐蝕受沁都會產生硬度變化、色差變化、滲透過渡等現象，而贗品人為製造明顯的滲透現象、硬度變化、色差和過渡等現象。要在廣泛的實踐中掌握真品氧化腐蝕受沁的特徵規律，在此基礎上區別哪些是人為的強化作偽，哪些是玉器的真正腐蝕受沁。

從生坑熟坑的不同辨偽

要掌握生坑玉器的主要特徵。所謂生坑玉器指出土以後沒有進行過任何清潔處理，玉器本身黏附著各種沉積物質，而且附著力極強。而贗品是採用人為製造在玉表的附著物，這種人造附著物質黏結密度及黏結力很差，這是辨別真偽的一方面，生坑玉器應沒有任何人為處理留下的痕跡。

半生坑玉器主要指出土後經過人為的清洗處理，這類玉器已失掉了生坑玉器的種種出土特徵。一般情況下，死角部位或某些腐蝕殘損部位能夠留下沉積物質，由於清洗有些部位會出現輕微劃痕，工藝稜角處會產生輕微的人為致殘現象。

而仿造半生坑玉器的贗品主要採取製造表面氧化層工藝，採用保持工藝稜角部位的鋒利度，死角部位沉積物質附著力卻很差，當前仿造半生坑玉器的贗品有相當數量流入市場。

半熟坑玉器指出土後經過幾年或幾十年的收藏，手感及透潤程度並沒有達到相當的熟舊程度。這類玉器表面有氧化質感並有輕微的磨損，輕微的稜角碰傷，有些死角部位仍然存留沉積物及其他各種特徵。

對這種玉器必須進行全面的分析，仿造成這類玉器的贗品主要是採取球磨振盪設備及噴沙設備製造表面氧化質感效果，使整體結構及工藝稜角產生圓滑過渡。這類玉器的仿造難度

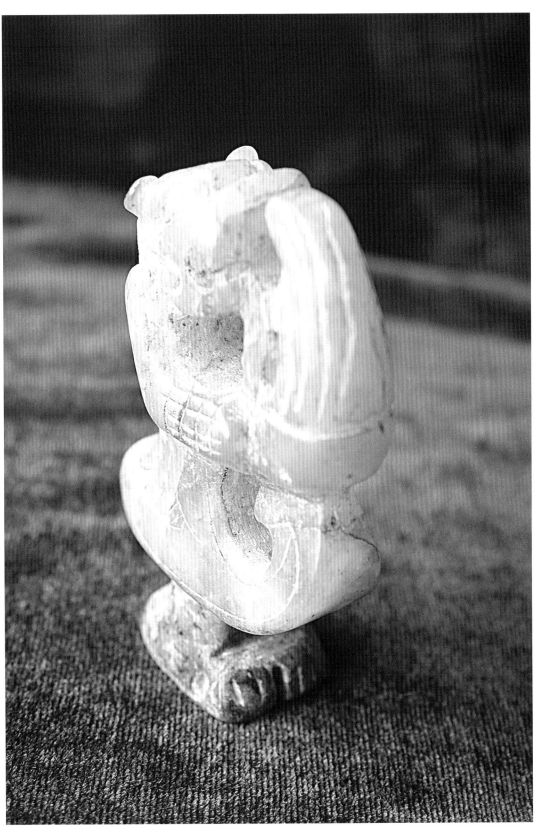

從玉工磨製水準辨別真偽

當代　吉祥羊　新玉佩件。收藏新玉
不失為投資保值的一項明智選擇

很大，與真品對比會找到贋品的很多漏洞。

熟坑玉器是長期收藏把玩使玉器的工藝棱角有相當的圓滑過渡，手感極好。在把玩中，人體的汗液、油脂等物質滲透到玉器內部，使玉器內部折射光加強反射到玉器表面形成半透明狀態的油透感，經過人為長期盤磨，會使玉器表面產生劃痕重疊現象，有些殘損殘痕圓滑。

而贋品不具備這種時間和條件，因此只能採取加強表面光亮度的手段進行假冒。當前有一定數量的假熟坑玉器，仿造效果普遍不佳。

從藝術風格辨別真偽

要認識和掌握歷代玉器繪畫風格及表現風格，並掌握各時代玉器造型風格結構特徵。在辨偽中，有些玉器可以從造型結構上確認真與偽，但是有些高仿贋品極難識別。在這種情況下，要從其他方面搜尋真與偽的差別證據。

由於民間玉器的風格造型極其古怪複雜，因而不能以器形風格決定其真偽，而只能作為感覺效果判斷的一項參考。

必須掌握贋品用氫氟酸進行腐蝕所產生的各種狀態，因為這類贋品殘留有毒氣體對人體危害極大，不能在房間內擺放或隨身佩帶。

收藏玉器不能局限於只懂得玉器，必須對雕塑、瓷器、繪畫、竹木牙角、金銀銅器等古董項目有識別真偽的基本能力，因為其他類古董藝術品的真偽所表現的特徵規律與玉器是相通的。

從工藝辨偽

玉器藝術是工藝與美術的完美結合體，古玉完美地體現了工藝效果。而贋品在這方面有明顯缺陷和不足，要嘛結構造型美而工藝技術磨製卻達不到這種效果，要嘛工藝設計有缺陷。

從琢玉工藝辨別

早期玉器加工不很規整，是受到當時生產力水準的限制。商代青銅工具的使用，使琢玉工具性能大大提高，也才有了一個新的玉器高峰。琢玉時留下的痕跡是我們研究玉器加工的直接依據。近數十年，這方面取得了十分喜人的成果。以穀紋而言，由於加工的不同，戰國時扎手，西漢時圓潤，而戰國時則有碾壓的痕跡在根部。

現代加工工具的材料和研磨材料的組成成分與傳統之間的差別，造成紋飾線條方面的工藝磨製產生明顯不同。這種不同是設備工具及材料造成的，不是現代設備能夠模仿的。

從刀工刀法上辨真偽

　　古玉器上陰刻線均為兩頭見鋒，線條斷面呈「V」形，線條挺拔有力，線條轉彎處應見有毛刺，顯出交叉的痕跡，有時呈斷開狀。

　　而現代電動機械製作，陰刻線斷面呈「U」形，其線條「一氣呵成」，且往往粗製濫造。

　　古玉器鑽孔應是「馬蹄孔」，或不直不圓呈蜂腰形的「象鼻穿」，對穿孔中間一般有臺階，有些小孔應帶有螺旋紋，乃因手動工具簡陋所致。而電動機械鑽孔因轉速快，孔壁較光滑。

從機械工具辨別真偽

　　機械化程度的高低必然會對玉器的工藝品質造成影響。從古至今製造玉器設備工藝和工具材料在不斷地改革，因此，不同歷史時期有不同的工藝技術特徵。當我們掌握了真品的基本特徵，就會認識到現代贗品哪些部位工藝不對，哪些工藝技術磨製有缺陷。

從玉工磨製水準辨別真偽

　　玉器的加工方式始終是半手工半機械化的方式，要分析工藝效果，哪些是機械設備造成的，哪些又是人為手工操作造成的，從這方面區別真偽。另一方面要有能力認識玉工磨製水準的差異所造成的某些工藝效果，識破贗品故意製造工藝誤差，或某些工藝技術缺陷，對比真偽玉器工藝死角部位的差異。

跪人

古玉器的加工磨製主要採用游離砂式的研磨方式，這與現代贗品的固定磨削式的成形玉器有明顯的工藝差別。歷代古玉在工藝磨製中都有規律，各種工藝技術處理手段也有特徵規律，對比贗品的處理手段是有差別的。

不同的磨製水準產生不同的光亮效果。要分析和掌握真偽玉器的玻璃光效果差別，以及一般光亮玉器差別，並分析出光亮方面的技術和材料差別及造成這種差別的原理，從而區別真偽亮度效果差異。

唐代　玉鳥

新玉精品也值得投資

中國收藏家協會玉器收藏委員會主任于明說，古玉偽造，自古已然。在當前市場不規範的情況下收藏投資者轉變自身收藏觀念也很必要。因為在某種意義上，贗品古玉正是消費者過度需求的衍生物。

在古玉日趨稀少、明清玉價不斷攀升的趨勢下，收藏新玉不失為投資保值的一項明智選擇。運用超聲波技術、雷射技術等現代工藝打造出來的新玉精品，在做工上已達到登峰造極的地步，其精巧程度讓人歎為觀止。就拿最普遍的鑽孔技術來說，古玉上的孔或多或少會留下鏨刻的痕跡，而現代運用超聲波技術在玉器上鑽孔就可以不留任何痕跡。新玉精品代表了當代玉雕工藝的最高水準，同古玉珍品一樣，具有極高的收藏價值。

辨偽首先要瞭解真品，只有在實踐中掌握真品的實質，才能夠具備識偽的能力，才能進一步研究和探討文化內涵，不要採取自我封閉的收藏方式。

以上是玉器辨偽中最常見的和必須掌握的基本常識。

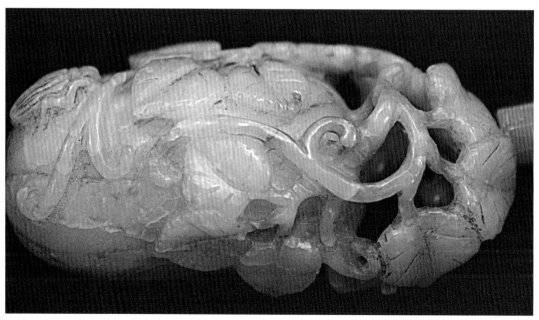

當代　昆蟲瓜葉白玉雕件

後　記

　　第一次購買玉器是 20 世紀 80 年代，當時購買玉器似乎不是為了收藏，而是為了佩戴，不是為了投資，而是為了喜愛。

　　就和黃金首飾一樣，玉器是一種實用的裝飾品。然而，比起金光閃閃的黃金，它有一種內蘊的氣質，似乎是一位親和平靜的朋友。玉器以其晶瑩的色澤、透明的質地惹人喜愛，直達心靈。

　　20 世紀 90 年代初，我才開始關注作為收藏品和古董店中的玉器，在北京、上海、武漢、深圳等地的收藏品市場和文物店，每每流連忘返，看得最仔細的就是玉器專櫃。10 多年來，竟也收藏了一盒各時期的玉器。

　　這些玉器中，最有把握的是一套清代八仙翡翠件（圖見本書第 39 頁）。這是從中國文物學會會員、博物館文物鑑定工作人員家中收藏得來。這八件翠玉用細線連在一張民國紙質印刷品上，民國印刷品是可以確定的，線是老線，玉色是純正的自然色，這就可以斷定，這套玉器當是民國以前的老玉。

　　從玉質、色澤和雕工風格上看，這套玉器當是明清古玉。

　　記得當我將這套玉器展示給一位畫家朋友看時，這位精於收藏和鑑賞的朋友眼睛馬上變得直直的，我就知道這套玉器物有所值了。過了兩個星期，這位畫家朋友熱情地邀請我去看他收藏的幾件翡翠，我看到他新近收藏的幾件高檔翡翠，他告訴我，哪一件是他用畫交換來的，哪一件是他在市場和藏友手上購置來的。

　　這位畫家朋友以前是不收藏玉器的，他主要是收藏古今名家字畫和文房四寶。我知道，是我收藏的那套八仙翡翠的翠色打動了他，以至於他馬上行動，全力以赴地很快收藏了一批翡翠玉器。

　　可見美玉是人見人愛的好東西！我為找到知己而欣喜，更為以我的藏品啟發和點燃了朋友的收藏欲而得意。

　　收藏玉器的過程中，我看到臺灣女作家郭良蕙寫的兩部關於玉器的書，看到她對玉器的癡迷，對玉色的陶醉，為此放棄了小說創作而轉向玉器收藏鑑賞方面的寫作，也有一種找到同好的喜悅之情。

　　玉的收藏過程就是精神昇華的過程，就是美的感動與心靈的純淨的過程。

古玉應該是文人收藏的首選之物，當然，收藏古玉是需要經濟支付能力的。

那麼，就讓我們先學會古玉投資吧，古玉器的收藏價值與投資價值是所有收藏品中最為接近的，甚至是相等的。

讓我們選準潛力品種，遠離贋品，抓住稍縱即逝的機會，用我們不斷豐富的知識和不斷增值的玉石藏品，去換取更多的古玉藏品，積少成多，集腋成裘，在藏品增值的同時，在收藏經驗和教訓交織之時，我們也就成為玉石收藏家了。

這本書就是為所有希望少走彎路的玉石收藏投資愛好者寫的。

願這本書能夠帶給您幸運！願這本書伴您一段「金玉良緣」。

注：本書玉器圖片多數為作者本人藏品，少數為拍賣圖錄和相關機構提供，再此特別感謝天津市文物公司、天津國際拍賣有限責任公司、深圳卓玉館、省泉齋等機構。

書中玉器圖所注年代為器型大致年代，主要給讀者對當時玉器形狀感性認識，並非準確斷代。因自古就有仿古風氣，如明清仿漢以前玉璧，專家鑑定也常有爭議，故而本書所注年代僅為器型時代，請勿作為投資依據。

作者歡迎讀者批評指教，交流探討郵箱：sh2h2@163.com。

於深圳茹玉閣